LES SECRETS DU CROQUIS

Collection L'artiste au travail

Secrets de la peinture à l'huile
Secrets de l'aquarelle
Secrets du dessin au crayon
Secrets du croquis
Secrets de la nature morte
Secrets du paysage
Peinture animalière
Peindre les oiseaux
La peinture sur soie

LES SECRETS DU CROQUIS

PRÉPARÉ PAR MARY SUFFUDY

ÉDITIONS

marcel broquet

Case postale 310, LaPrairie, Qué.
J5R 3Y3 — (514) 659-4819

Titre original: Sketching Techniques

Copyright: 1985 by Watson-Guptill Publications
ISBN 0-8230-4855-1. All rights reserved.

pour l'édition française au Canada:

Copyright © Ottawa 1988
Éditions Marcel Broquet Inc:
Dépôt légal — Bibliothèque nationale du Québec
4e trimestre 1988
Réimpression automne 1990

ISBN 2-89000-223-3

pour tous les autres pays francophones:

Copyright Éditions Fleurus, 1988
Dépôt légal: septembre 1988
ISBN 2.215.01133.0 — ISSN 0993-5347
2e édition
Achevé d'imprimer en août 1990
par South China Printing Co.

REMERCIEMENTS

Toute ma reconnaissance et mes remerciements
aux artistes dont les conseils et les travaux sont
présentés dans ce volume. Grâce à leur précieuse
collaboration, *Les secrets du croquis* est en
mesure de vous offrir un manuel d'une rare
qualité. Je veux aussi remercier tout
particulièrement Susan Davis et Jay Anning, dont
la contribution a été inestimable.

Mary Suffudy

Table des matières

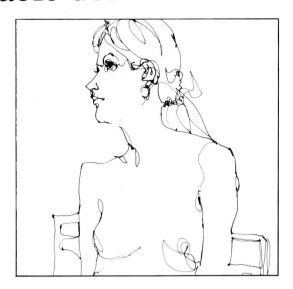

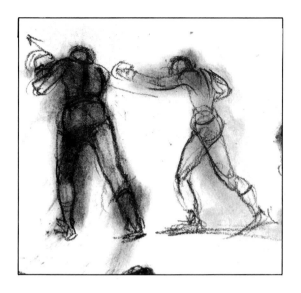

Introduction 8

**Le matériel et les
techniques de base 9**

Le carnet de croquis 10

Les crayons, plumes, marqueurs
et pinceaux 12

Le dessin à l'aquarelle 14

Le monde expressif de la ligne 16

L'illusion par le jeu des lignes 18

L'encre sépia 20

L'initiation au fusain 22

Le griffonnage artistique 24

L'approche gestuelle 25

Comment saisir le mouvement à l'aide
d'un mannequin 26

L'approche des valeurs 27

Le dessin de contours 28

Le dessin de contour 30

L'apport graduel des ombres 32

Des lavis légers pour les tons 34

Le croquis sous le coup d'une
impression 36

L'organisation de la feuille 38

L'étude du sujet 41

L'étude du monde végétal 42

Le croquis des nuages, de la matière
et de l'eau 44

Le travail au fusain à l'extérieur 46

L'analyse du sujet 48

Les différents points de vue 50

Les animaux familiers 52

Au zoo 54

Au musée d'histoire naturelle 56

Le cerf 58

Le singe 60

L'éléphant 62

Le rendu du mouvement à
l'aquarelle 64

Variations sur le thème du
mouvement 66

La danse 68

Donner du sens au croquis 70

Les gens, des personnages
en mouvement 72

Le langage du corps 74

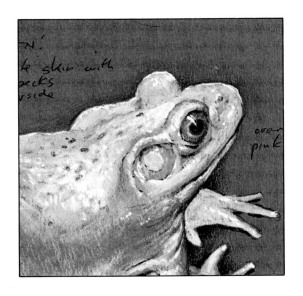

Le croquis à la base des formes, des modèles, de la composition et des valeurs 77

La maîtrise des formes importantes 78

Voir les formes correctement 80

Trois valeurs et un modèle 82

Voir les formes positives
et négatives 84

L'accentuation des formes foncées,
négatives 86

L'organisation de l'image 88

L'esquisse, base de la nature morte 90

Dessiner selon la vision du peintre 92

Déterminer une valeur propre selon
la lumière et l'ombre 94

Maîtriser les valeurs 95

L'ordre des valeurs de base 96

Du croquis au tableau 99

L'illusion de l'espace dans
un dédale 100

Peindre un modèle en pleine lumière 102

Créer une atmosphère nocturne 104

La dernière étape 106

Couleur et lumière dans
le paysage 108

Les nouvelles techniques
du paysage 110

Une nouvelle façon de traduire
la lumière 112

Les grandes lignes 114

De l'utilité des mini-croquis 116

L'élaboration des idées 118

Des approches différentes pour
un même objet 120

L'élaboration des détails
par le croquis 122

Des fleurs au premier plan 124

Travailler en série 126

Un sujet sous influences 128

L'interprétation de la lumière 130

Agencer les couleurs 132

La correction de l'oeuvre finie 135

Traitement des clairs délavés et
des foncés embrouillés 136

Comment sauver une peinture en
l'assombrissant 138

Unifier un centre d'intérêt morcelé 140

Le centre d'intérêt 142

Index 144

Introduction

Afin de répondre à l'intérêt croissant de nos lecteurs pour les arts graphiques et leurs techniques, c'est avec grand plaisir que nous publions *Les secrets du croquis*. Comme les autres volumes de cette collection, ce livre est le résultat du travail conjoint de plusieurs artistes très réputés.

Le croquis (ce dessin rapide à main levée) répond à bien des besoins. Pour certains, il représente une forme de détente ou même de méditation. De nombreux artistes le disent essentiel à la conception des oeuvres finies: il permet de bien saisir l'image des gens, des lieux et des choses. Il aide enfin à résoudre les problèmes de composition, de couleurs et de valeurs. *Les secrets du croquis* vous révèle toutes les ressources de cette forme de dessin, ce qui en fait un livre aussi utile que divertissant.

Voici quelques renseignements sur les artistes qui ont participé à l'ouvrage.

James Gurney et Thomas Kinkade nous livrent des données de base sur le matériel et les techniques, de même que de précieux conseils sur l'art de rendre les détails de sujets tels que les plantes, les animaux, le ciel ou l'eau.

David Lyle Millard est un véritable maître de l'aquarelle. En se servant de son propre cahier de croquis, il donne de précieux conseils sur la composition et la couleur.

Charles Reid est un artiste des plus réputés, versé dans l'art de reproduire les natures mortes, les paysages, les portraits.

Philip Jamison, maître aquarelliste dont les oeuvres ont été exposées dans les plus grands musées des États-Unis, nous fait comprendre l'importance du croquis pour réussir un tableau.

Jane Corsellis jouit, en Grande-Bretagne, d'une réputation enviable. Elle nous enseigne à maîtriser les jeux de lumière si précieux pour peindre des personnages.

Rudy de Reyna est bien connu auprès des artistes de tous niveaux et ses oeuvres sont reproduites dans de nombreux ouvrages.

Harry Borgman s'est taillé une solide réputation d'artiste et d'illustrateur; c'est aussi un bon auteur d'ouvrages de références.

Norman Adams est un peintre animalier hors pair. Certains de ses croquis vous permettront de comprendre comment rendre les formes et les mouvements des animaux.

Pour le dessin du corps humain, nous avons fait appel à trois virtuoses. **Mel Carter** enseigne l'art de maîtriser la ligne, **Shawn Dulaney**, de capter le mouvement et **Kim English**, d'interpréter le langage du corps.

Nous avons aussi retenu les travaux de quatre peintres de paysages hors pair qui nous montrent comment le croquis mène aux oeuvres accomplies. **Gerald Brommer** dévoile ses techniques innovatrices d'aquarelle et de collage. **John Koser** décrit sa technique pour obtenir des effets de couleur inédits en combinant des milliers de minuscules taches de peinture. **Alex Martin** explique comment le croquis peut contribuer à donner couleur, lumière et atmosphère à un paysage. **William McNamara**, aquarelliste figuratif, montre comment traduire l'espace grâce à une abondance de menus détails.

Bref, ce livre vous fera découvrir à quel point le croquis est un moyen merveilleux et incomparable pour s'exprimer. Nous souhaitons qu'après avoir étudié les travaux des artistes ici réunis, vous poursuivrez votre cheminement vers une manière de voir et un style bien à vous.

LE MATÉRIEL ET LES TECHNIQUES DE BASE

Le matériel pour le dessin d'art est aussi simple et varié que les raisons de dessiner. Ce chapitre vous familiarisera avec le matériel essentiel — crayons, stylos, et pinceaux — et avec les techniques nouvelles et traditionnelles du croquis. James Gurney et Thomas Kinkade ont quatre façons différentes de dessiner: le griffonnage, le dessin gestuel, le dessin d'après mannequin et le croquis de valeurs. Vous apprendrez de Charles Reid ce qu'est le dessin de contour qui donne une autre perception des formes. Il est très important que votre dessin ait un style, une personnalité, soulignent David Lyle Millard et Mel Carter, qui expliquent qu'une bonne part de la qualité du trait dépend de la technique adoptée. Jane Corsellis vous enseignera comment tirer le meilleur parti du fusain et de l'encre sépia pour rendre les subtilités du corps humain. Enfin, Harry Borgman montre à quel point l'aquarelle, médium léger et coloré, est adaptée au croquis fait *in situ*, à l'extérieur.

Le carnet de croquis

Le choix du matériel de dessin est très personnel. Vous pouvez vous servir d'à peu près tout ce qui vous plaît. C'est pourquoi, au début, il faut éviter d'acheter du matériel cher. Un simple stylo à bille et un papier ordinaire suffisent pour les exercices proposés dans ce livre.

À mesure que votre intérêt et vos aptitudes pour le dessin augmentent, vous voudrez d'autre matériel afin d'obtenir des effets plus variés. Rappelez-vous toujours qu'il doit être simple et peu coûteux. L'expérience prouve que le matériel le plus simple donne les meilleurs résultats. La peinture, par exemple, exige une certaine préparation sur place, ce qui risque de refroidir votre enthousiasme.

Il y a aussi le problème du transport. Si votre matériel n'entre pas dans un sac de 30 cm x 35 cm, il vaut mieux le laisser à la maison. Pensez d'avance à ce que vous comptez dessiner, à la longueur du travail et aux distances à parcourir. L'erreur la plus répandue consiste à emporter trop de choses. N'avoir qu'un carnet et qu'un crayon peut aider à se concentrer sur un sujet et à ne pas se laisser distraire par des techniques compliquées.

Il peut être bon de réserver un carnet pour chaque technique. Les boutiques de matériel beaux arts en ont un grand choix. Il y a divers formats, reliures et qualités de papier.

Le format. Le carnet le plus pratique à toujours avoir sur soi et qui se prête le mieux aux croquis rapides au crayon mine de plomb ou à bille est celui de 10 cm x 15 cm, à couverture rigide et à feuilles blanches. Il existe également des blocs à dessin de qualité dont le papier résiste à un travail intense. Les carnets de petit format sont très pratiques lorsqu'on veut dessiner sans attirer l'attention, au théâtre ou dans l'autobus par exemple.

Les carnets de 14 cm x 20 cm ou de 24 cm x 30 cm devraient sans doute vous suffire. Ils se glissent partout, s'emportent et se rangent facilement.

Quand vous passerez au format 30 cm x 35 cm, il vous faudra soigner davantage vos croquis. C'est le format idéal pour dessiner en pleine nature. Vous n'êtes pas obligé de faire un seul dessin par feuille : vous pouvez faire plusieurs petites études. Ce format est évidemment moins discret.

Le format 35 cm x 45 cm, reste pratique. Si l'on désire plus grand encore, il faudra une feuille posée sur une planche à dessin. Certains artistes préfèrent de grands cahiers (jusqu'à 45 cm x 60 cm) pour leurs croquis libres au fusain ou au crayon, car ils permettent des gestes amples à partir de l'épaule. Si vous vous sentez à l'étroit, essayez ce format. Lorsque vous reviendrez aux plus petits, vous vous sentirez plus à l'aise.

La reliure. Les carnets de croquis offrent généralement trois types de reliure : rigide, en spirale ou encollée. Votre choix sera déterminé par le soin que vous en prendrez et par la possibilité d'en détacher les feuilles. Les carnets à couverture rigide sont plus résistants, mais ils sont plus chers; d'autre part, si vous désirez les conserver comme journaux de voyages ou sources d'inspiration, ils constitueront un bon achat.

La reliure en spirale permet de détacher facilement les feuilles, ce qui est plus commode si un dessin est raté ou s'il mérite d'être encadré. Elle retient bien les feuilles tout en permettant de plier et de bien tenir le carnet, d'avoir une surface plane et d'utiliser toute la feuille. Il faut cependant le manipuler avec soin pour en protéger les feuilles.

Les carnets à tranche encollée sont souvent moins chers mais moins durables. Pour ne pas casser la reliure, il est préférable de détacher les dessins lorsqu'ils sont terminés. Ces carnets sont très pratiques pour les croquis rapides. Pour les dessins qui exigent beaucoup de temps et de travail, choisissez un cahier plus résistant.

Vous pouvez aussi fabriquer votre propre carnet, surtout si vous désirez un papier spécial. Un imprimeur de quartier pourra assembler un bloc de feuilles en

un tour de main. Vous achetez les papiers de votre choix, vous les découpez en feuilles de 24 cm x 30 cm ou de 30 cm x 35 cm et vous faites relier ensemble plusieurs sortes de papier, ce qui permet d'utiliser diverses techniques.

Vous pouvez également utiliser des feuilles séparées retenues par des pinces sur un support rigide (planche à dessin, carton, panneau en contreplaqué mince. Il existe des panneaux munis de pinces et dont l'un des côtés est découpé en forme de poignée.

Le papier. Un croquis réussi dépend souvent du papier que vous choisissez: le papier ordinaire est abîmé par un lavis et traversé par un crayon feutre. Par ailleurs, un papier de qualité doit être utilisé à bon escient.

Une multitude de blocs dit «à dessin» sont en papier *bond* *(papier pour titres), de qualité ordinaire, à surface lisse et de texture assez douce qui convient tant aux hachures fines et aux dégradés qu'aux traits forts. Ce papier est idéal pour les études de mouvements et les croquis rapides. Ses propriétés sont cependant limitées. Il ne convient pas aux techniques à base d'eau, comme l'aquarelle, ni aux pastels ni au fusain. Le crayon mine de plomb, le stylo à bille et le feutre à pointe fine sont mieux indiqués.

Généralement, les bons papiers à croquis offrent une surface légèrement rugueuse et résistent à un passage intensif du crayon, du fusain, de la plume ou du pinceau sec. Il faut être prudent avec le lavis, car le papier gondole lorsqu'il est trop mouillé.

Le papier pour l'aquarelle et le fusain est un papier spécial de grande qualité, à texture rugueuse, que l'on peut se procurer en carnets ou en feuilles séparées. Sa texture permet aussi d'intéressants effets avec le pinceau et l'encre.

* Son équivalent français est le papier Canson à surface lisse.

L'emploi des marqueurs suppose un papier à surface spéciale. Les papiers ordinaires sont composés de fibres poreuses et absorbantes. Lorsqu'on utilise un marqueur, la couleur peut tacher la feuille du dessous et brouiller le dessin. Il existe des papiers non poreux pour marqueurs mais il sont souvent trop légers pour le croquis et certains sont si peu poreux que l'encre y adhère mal, et que chaque nouveau passage entraîne des bavures. On peut, bien sûr, essayer d'en tirer parti. Il n'en reste pas moins qu'un bon papier pour dessin au marqueur est difficile à trouver.

Celui qui convient le mieux au marqueur est sans doute le *Strathmore Series 300*, le *Canson* (ou leur équivalent), ou le *Bristol* blanc et satiné. Comme nous l'avons expliqué plus haut, on peut l'acheter en grande quantité et en faire des carnets. Ce papier convient très bien au crayon et permet les hachures à la plume.

Le papier kraft d'emballage ordinaire, se trouve en rouleaux qu'on peut aussi transformer en carnets. Plus doux que le papier à fusain, il coûte aussi beaucoup moins cher. Sa couleur neutre en demi-teinte se prête bien aux ombres et aux lumières, au crayon et à la gouache blanche. Il convient aussi au stylo à bille.

Si vous êtes tenté de dessiner sur un support robuste mais un peu plus cher, choisissez le carton Bristol, dit à illustration. Il est vendu sous deux formes: pressé à chaud (la surface est lisse) ou à froid (la surface est légèrement rugueuse). La première convient surtout à la plume; la seconde, au lavis et au fusain, mais les deux s'utilisent couramment. La qualité de ce papier fait qu'il est tout indiqué pour les dessins que l'on veut conserver.

La boîte à dessin et le fourre-tout. Tout ce qui sert à transporter le matériel du dessinateur peut s'appeler boîte à dessin. Il n'est pas nécessaire d'en acheter une: une boîte à outils, à équipement de pêche ou même une petite mallette font très bien l'affaire. Si vous n'êtes pas sûr de ce que vous allez dessiner, vous devrez emporter ce qu'il faut pour essayer diverses techniques. Pour ce, une boîte de taille moyenne, telle une boîte à équipement de pêche, suffit.

Si vous avez une technique particulière en tête, vous n'emporterez que le matériel nécessaire : vous aurez alors intérêt à répartir vos articles dans différentes boîtes. Mais vous ne pourrez plus alors, faire de croquis combinant les médiums.

Vous pouvez aussi vous rendre compte que l'équipement le plus simple, et le plus pratique, est encore le crayon, le stylo à encre ou le marqueur, glissé dans la poche, et le carnet à spirale tenu sous le bras. Peut-être, également, préférerez-vous avoir à portée de la main un petit sac rempli de matériel, que vous pourrez emporter dès que vous aurez envie de dessiner.

Les crayons, plumes, marqueurs, et pinceaux

Il existe un grand choix de crayons, plumes, marqueurs et pinceaux. Il faut déterminer lequel convient à votre genre de dessin.

Les crayons. L'un des outils les plus utiles et les plus fiables pour les croquis est le crayon mine de plomb (graphite): il permet de faire un trait continu ou des dégradés, et il peut être effacé. Les trois crayons au bas de l'illustration ci-contre se trouvent couramment. On les dit «très durs», «moyens» ou «très tendres». Gurney et Kinkade s'en servent, au lieu des crayons d'artiste, plus chers, pour la plupart de leurs croquis.

On trouve diverses marques de crayons: Eagle, Berol, Prismacolor, Koh-I-Noor, Alaska, Castell, Mars, Caran d'Ache, etc. Les porte-mines permettent d'utiliser des mines plus ou moins dures: 6H (très dure), 6B (très tendre), HB (moyennement dure). On peut utiliser différents numéros: n° 1 (tendre), n° 2 (normale), n° 3 (dure) et n° 4 (extra-dure). On trouve le fusain en bâtons et en crayons (le crayon Conté, par exemple), le plus pratique pour les croquis courants.

Il ne faut pas oublier non plus le fixatif et les gommes. Celles-ci servent à corriger les fautes et à obtenir des clairs au sein des ombres.

Les plumes. Les dessinateurs ont toujours eu un faible pour la plume et l'encre. Le débit régulier de l'encre et le glissement de la plume sur le papier favorisent en effet la spontanéité.

La bonne vieille plume flexible (au bas de l'illustration) qu'on trempe dans l'encre, a cédé la place à un vaste choix de plumes spéciales auto-encrables. On peut renouveler l'encre des porte-plume réservoir. Mais le stylo à bille ordinaire, tout comme le crayon mine de plomb convient également aux croquis rapides.

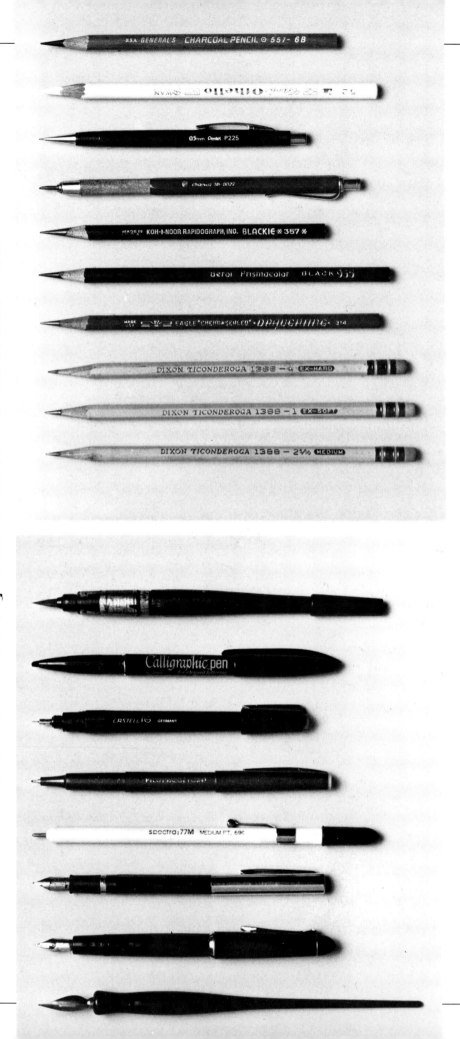

Le crayon feutre à pointe fine et sa cousine, la plume technique, donnent un trait noir continu. La plume calligraphique à pointe en biseau convient aux dessins combinant lignes et surfaces. Le stylo à solide pointe en nylon et à cartouche, est le plus maniable.

Les marqueurs. Les marqueurs gris, combinés avec le trait à l'encre, sont très utiles pour créer des surfaces. Ainsi, après un rapide croquis au crayon, on exécute un dessin au trait avec un crayon feutre à pointe fine, puis l'on termine en ajoutant des tons avec un marqueur.

Les marqueurs gris vont du pâle au foncé. On trouve aussi des marqueurs de toutes les couleurs. Un marqueur à pointe en biseau et un feutre large sont pratiques pour appliquer de grandes surfaces noires.

Les pinceaux. Le fait de transporter de l'encre et de l'eau, en plus des pinceaux et d'un carnet, peut rendre plus contraignant le travail au lavis ou au pinceau sec. Mais ce sont d'excellents moyens pour obtenir un effet réaliste.

Quelques pinceaux en poils de martre pour aquarelle, n° 2 et 8 sont un bon achat, car ils conviennent à un grand nombre de techniques: lavis, pinceau sec, pinceau, plume ou gouache blanche sur papier teinté. Les godets ci-contre sont munis d'une pince-palette. On peut mettre l'encre ou la gouache blanche d'un côté, l'eau de l'autre et utiliser les couvercles pour diluer la couleur. Des petits pots en verre ou en plastique pourront vous servir de godets mais ils ne seront pas aussi pratiques. Certaines encres en flacons sont particulièrement appréciables parce qu'elles peuvent s'utiliser aussi bien avec un pinceau qu'avec une plume-réservoir.

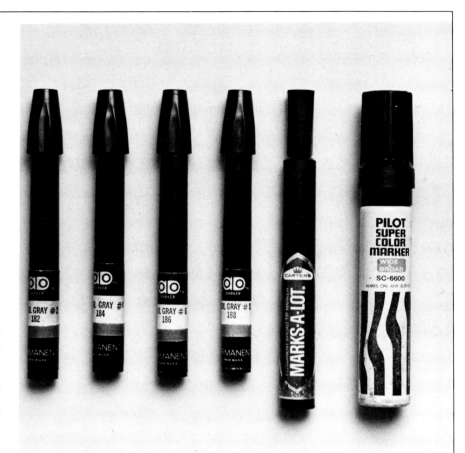

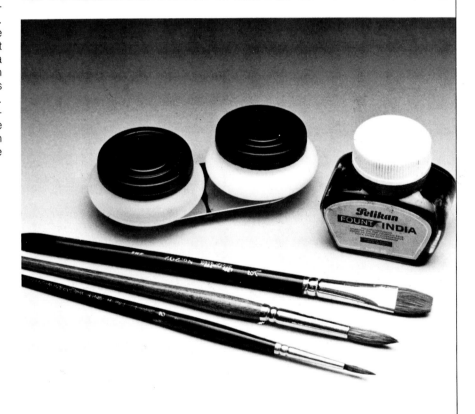

Le dessin à l'aquarelle

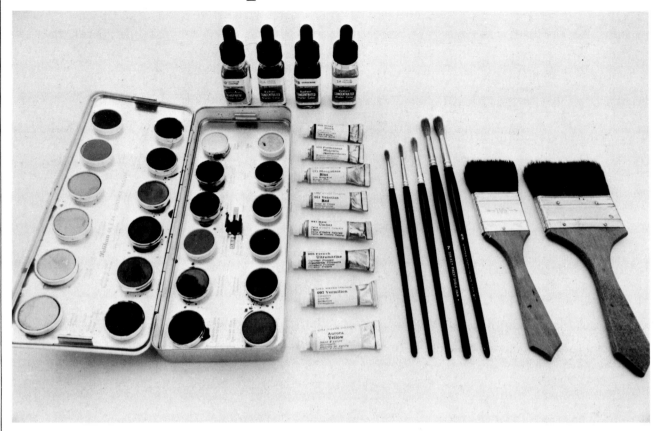

L'aquarelle fascine beaucoup de gens. C'est une technique difficile, qui ne supporte pas les retouches. Les couleurs et les valeurs doivent être choisies du premier coup. Changements de couleur et retouches se terminent presque toujours par des désastres. L'aquarelle exige la spontanéité.

Il faut d'abord vous familiariser avec le matériel. Le secret de l'aquarelle, c'est d'en faire beaucoup. Le dessin sur place, en plein air, est excellent. L'habitude que vous acquerrez dans l'emploi des couleurs vous aidera également.

Il existe de nombreuses marques d'aquarelle: Pébéo, Windsor & Newton, Pelikan, Talens, Lefranc et Bourgeois (etc.). Certaines sont très chères, mais vous pouvez, pour commencer, choisir des qualités plus ordinaires.

L'illustration ci-dessus donne une bonne idée des pinceaux que vous devriez avoir. Choisissez-les de bonne qualité (pinceaux en poils de martre, n° 4, 5 et 7 pour commencer). Ceux de mauvaise qualité travaillent mal et ne durent pas. On peut toutefois utiliser de grands pinceaux ordinaires pour mouiller de grandes surfaces ou pour faire de larges aplats.

Le papier à aquarelle existe en surface lisse, rugueuse et très rugueuse, en feuilles séparées ou en carnets. Encore une fois, il vous faudra essayer plusieurs papiers et plusieurs textures pour trouver ce qui vous convient. Mais, avant de vous attaquer au croquis, faites les exercices de la page suivante.

Après avoir mouillé votre papier avec de l'eau claire, faites des touches de couleur et observez la façon dont elle s'étend.

Répétez l'exercice précédent, puis ajoutez un peu d'eau claire sur la surface pendant que les tons sèchent et observez les effets que vous pouvez produire.

Appliquez un lavis d'une seule teinte. Pendant qu'il sèche, donnez quelques coups de pinceau de la même couleur et voyez les réactions aux divers stades du séchage.

Sur du papier à aquarelle sec, appliquez un lavis de couleur. Il devrait en résulter une texture intéressante. Répétez l'expérience avec diverses sortes de papier.

Mouillez d'abord le papier avec de l'eau claire, puis appliquez une touche de couleur en laissant une surface blanche au centre. Au moment où elle est presque sèche, ajoutez des touches plus foncées. Vous constaterez qu'il n'y a de mélange que dans les parties humides.

Sur du papier sec, passez un lavis de couleur. Quand il est encore humide, passez un lavis d'une autre couleur. Voyez comment les couleurs se mélangent.

Le monde expressif de la ligne

Toute ligne a son caractère. Selon le moyen et la technique utilisés, on peut la décrire comme hésitante, agressive, sensible, rigide ou souple. D'après Mel Carter, c'est ce que la ligne révèle qui importe. Ainsi, une ligne droite paraît dure, directe, forte ou fougueuse, tandis qu'une courbe semble vivante, délicate, sensuelle ou détendue. Ainsi, la force expressive de la ligne dépend de sa direction, de son épaisseur et de sa vitesse.

Dans les dessins qui suivent, Mel Carter travaille la même figure et la même pose. Seuls varient les moyens employés et le caractère de la ligne, éléments qui modifient profondément chaque dessin.

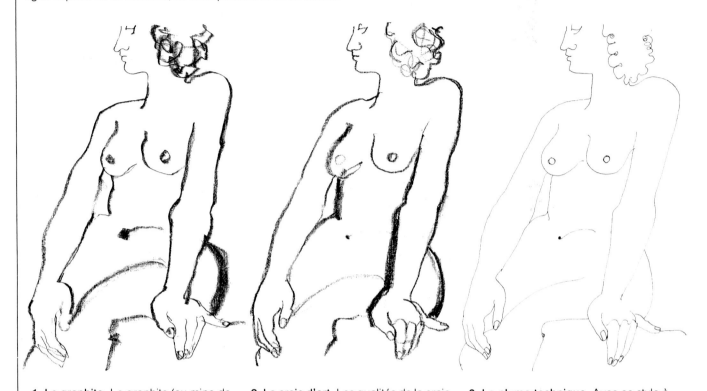

1. Le graphite. Le graphite (ou mine de plomb) se trouve sous forme de bâtons ou de crayons. Ici, Carter utilise un bâton. La ligne est fine ou épaisse selon qu'il dessine avec la pointe ou le côté du bâton.

À noter la délicatesse de la ligne du visage. L'artiste aurait pu traiter toute la figure dans ce style, mais il a choisi d'ajouter des lignes fortes et anguleuses pour rendre le dessin plus dynamique.

2. La craie d'art. Les qualités de la craie d'art ressemblent beaucoup à celles du graphite (ligne fine ou épaisse, ton clair ou foncé, etc.), mais elle n'a pas autant de délicatesse, (comparez le visage de ce dessin avec celui du précédent) quoiqu'elle soit capable de noirs bien expressifs.

Le crayon Conté et le fusain s'apparentent au graphite et à la craie d'art. Ils ont tendance toutefois à s'effriter et tachent facilement. Essayez ces quatre types de crayons pour en connaître les qualités et les défauts.

3. La plume technique. Avec ce stylo à plume tubulaire (Rapidograph, Grapholex, etc.), on obtient une ligne nette et continue, dont la finesse rend tout le dessin délicat. Comme il s'agit d'encre, la ligne est aussi très ferme. À noter, le jeu des courbes dans les cheveux, qui donnent une note de fantaisie au dessin.

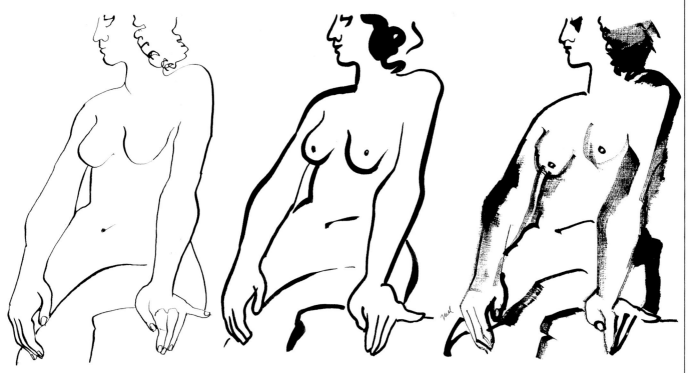

4. La plume et l'encre. On obtient une ligne beaucoup plus souple avec la plume et l'encre traditionnelles qu'avec la plume technique. Voyez comme la ligne, très mince pour le nez, devient forte pour le torse et les membres.

Cependant, à cause des variations et des cassures de ces lignes, la figure paraît moins gracieuse. Pour les mêmes raisons pourtant, ces lignes sont plus intéressantes graphiquement.

5. Le pinceau et l'encre. La ligne séduisante et fluide de ce dessin au pinceau et à l'encre n'est pas sans rappeler la calligraphie orientale. Carter y est arrivé en dessinant avec un pinceau pointu, par touches longues et continues. Ce procédé permet d'exécuter une foule de lignes diverses.

Comme pour tout autre procédé, il faut s'y exercer jusqu'à ce qu'il devienne familier. Il n'a que les limites de votre imagination.

6. Une brindille et l'encre. Ce dessin a été exécuté avec une brindille trouvée par terre. Trempée dans l'encre, elle devient l'instrument le plus riche en possibilités artistiques. Comparez les lignes précises du visage avec celles plus hardies et plus expressives des bras, et celles noires et appuyées du dos. L'artiste maîtrise la ligne en dosant la quantité d'encre et en dessinant soit avec la pointe soit avec le plat de la tige.

Il existe un instrument de dessin qui offre également de nombreuses possibilités graphiques et qui obéit beaucoup mieux qu'une brindille: la plume de bambou des Orientaux.

L'illusion par le jeu des lignes

Chaque ligne a un caractère propre. C'est pourquoi un groupe de lignes peut produire toutes sortes d'effets. Ainsi, des lignes superposées peuvent renforcer une partie du dessin, donner une impression de mouvement ou de rythme, et définir des surfaces de valeurs différentes. Le dessin repose sur l'illusion: les hachures ou les réseaux de lignes y sont pour beaucoup.

1. Hachures croisées. Ce dessin à l'encre est fait de lignes fines. Chacune de ces hachures a en soi, peu d'importance mais, ensemble, elles accentuent les ombres et les lumières de la figure: l'importance ici est accordée au graphisme. Il est possible cependant de jouer sur les valeurs (les tons) pour suggérer le relief.

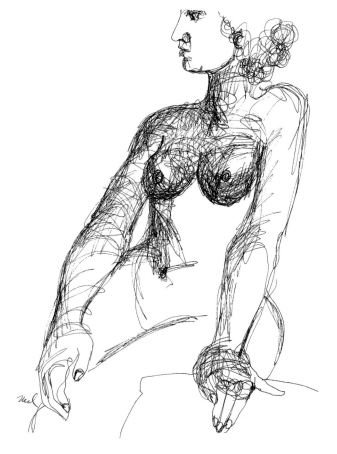

2. Lignes dans le même sens. Le dessin ci-contre est un exemple de lignes qui ont toutes la même direction. Dans le cas présent, elles épousent la forme des volumes de la figure: elles donnent du rythme au dessin et font ressortir les formes du modèle.

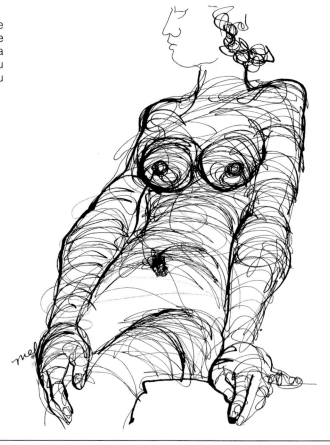

3. Lignes superposées. Ce dessin est un bon exemple de lignes superposées et de l'effet qu'elles permettent d'obtenir. Pour l'épaule droite du modèle, par exemple, le faisceau de lignes est si dense qu'il donne l'impression de n'être qu'une seule ligne épaisse. Aussi, l'intensité de ces lignes attire l'attention sur cette partie du dessin.

Pour l'autre épaule, deux lignes se côtoient. Ce dédoublement définit le contour de l'épaule, mais avec plus de force que ne le ferait une seule ligne. Sur la poitrine et le torse, plusieurs lignes se chevauchent, créant des formes intéressantes.

Suivez celle qui part du cou, fait un crochet à la clavicule, coule jusqu'au bas du sein puis se replie brusquement et devient une courbe qui va à l'autre sein. Elle illustre comment Carter voit son sujet et la manière dont son regard glisse sur la figure avec fluidité et rythme. La spontanéité et la vivacité de cette ligne imprègnent tout le dessin.

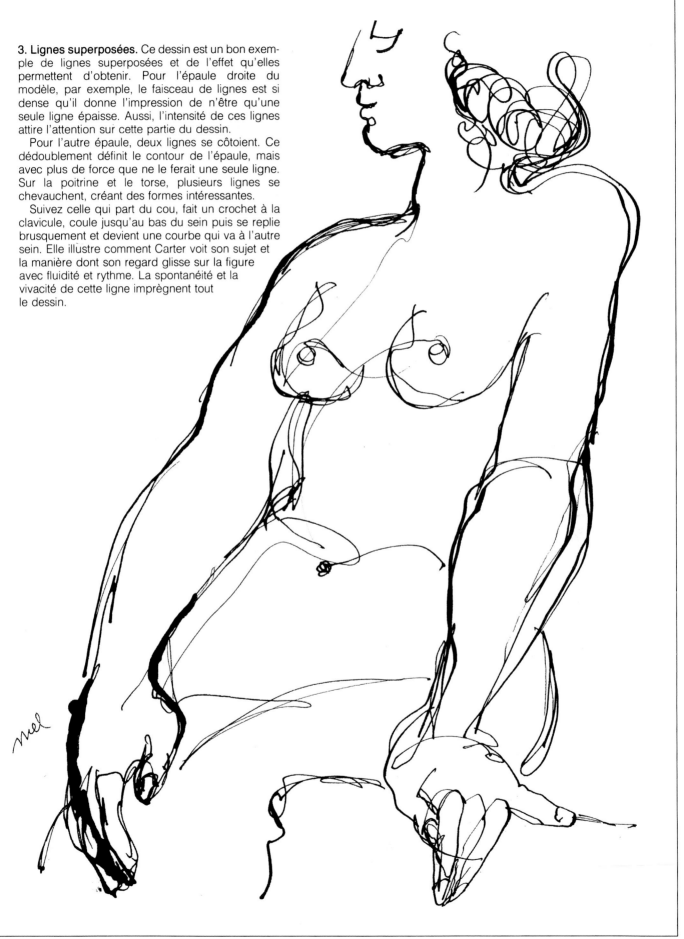

L'encre sépia

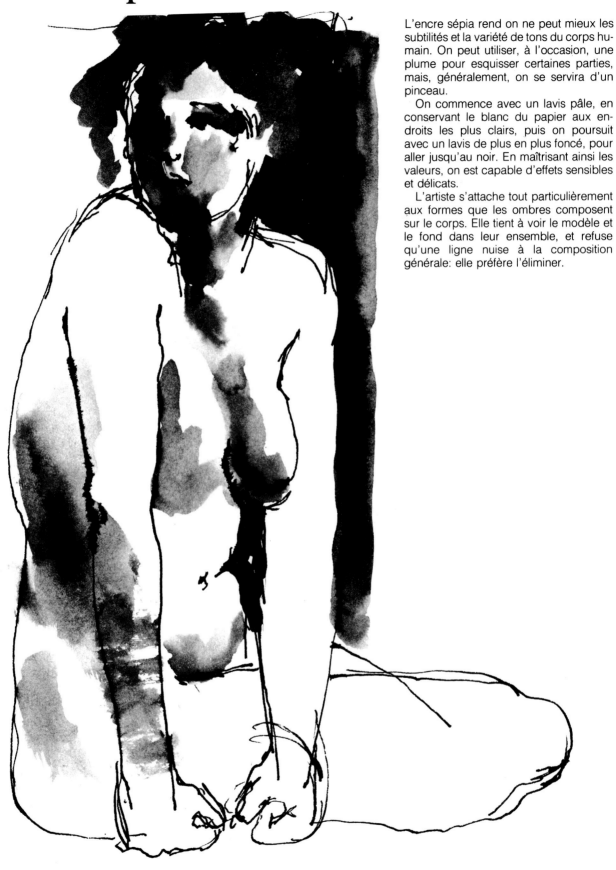

L'encre sépia rend on ne peut mieux les subtilités et la variété de tons du corps humain. On peut utiliser, à l'occasion, une plume pour esquisser certaines parties, mais, généralement, on se servira d'un pinceau.

On commence avec un lavis pâle, en conservant le blanc du papier aux endroits les plus clairs, puis on poursuit avec un lavis de plus en plus foncé, pour aller jusqu'au noir. En maîtrisant ainsi les valeurs, on est capable d'effets sensibles et délicats.

L'artiste s'attache tout particulièrement aux formes que les ombres composent sur le corps. Elle tient à voir le modèle et le fond dans leur ensemble, et refuse qu'une ligne nuise à la composition générale: elle préfère l'éliminer.

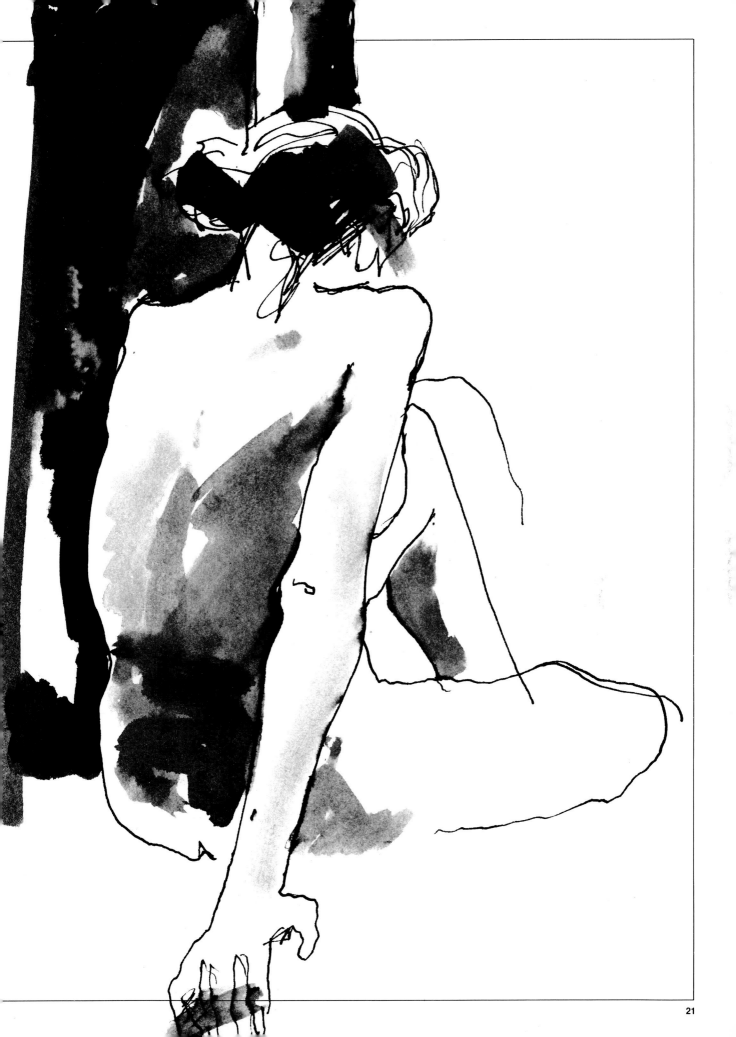

L'initiation au fusain

Le fusain est au dessinateur ce que le pinceau est au peintre. Il est tout indiqué pour croquer le corps humain. Il permet de tracer une ligne fine d'un seul mouvement, ou de noircir une grande surface. S'il y a excès de noir, éclaircissez la surface à l'aide d'une mie de pain ou d'une gomme mie de pain. La craie blanche peut aussi s'appliquer sur les parties foncées. Le dessin peut être travaillé et retravaillé, tout en conservant son éclat.

Le modèle, ici, est placé devant une fenêtre, à contre-jour. Dessiner une figure sombre contre une lumière vive force à se concentrer sur les variations subtiles de la couleur et des tons de la peau. Remarquez comme les lignes dures et anguleuses de la fenêtre et de la porte s'opposent aux lignes courbes du corps.

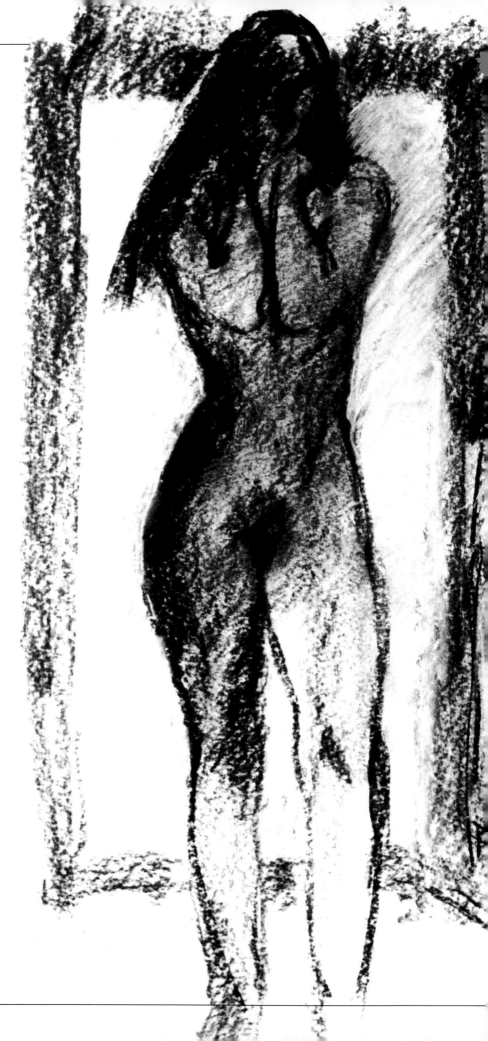

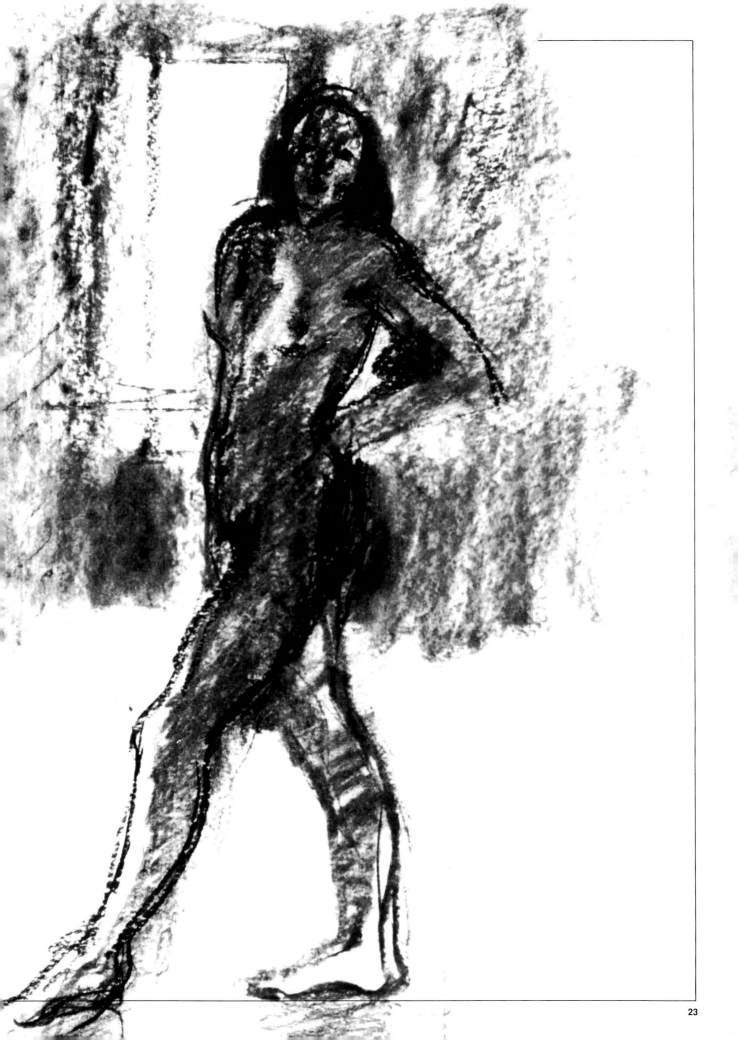

Le griffonnage artistique

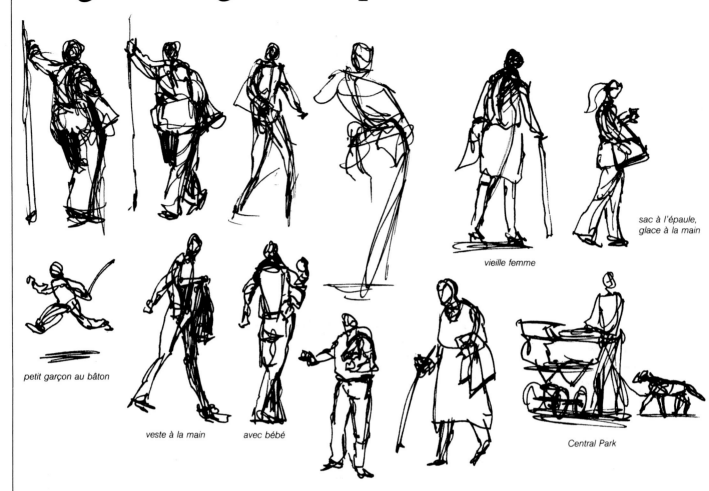

sac à l'épaule, glace à la main

vieille femme

petit garçon au bâton

veste à la main

avec bébé

Central Park

Pour ce genre de croquis rapide, servez-vous d'un stylo à bille et de papier ordinaire. La pointe de ce stylo fournit un débit d'encre constant quelle que soit son inclinaison. De plus, il n'a pas besoin d'être rempli. Comme le travail ne peut être effacé, on s'enhardit. Il ne faut pas craindre de se tromper.

Ces croquis doivent être petits, environ 5 cm. Ils doivent être exécutés très rapidement. N'accordez pas plus de 10 secondes à chacun; passez tout de suite au suivant. Vous devriez remplir une page en 5 minutes.

Tenez le crayon comme si vous vous apprêtiez à signer. Lorsque vous dessinez, faites des mouvements vifs et déliés avec le poignet et les doigts. Un bon moyen consiste à tracer un petit cercle pour la tête, puis à descendre d'une seule ligne jusqu'aux pieds pour déter-

miner tout de suite la ligne de sol. La main trace ensuite les formes dans un va-et-vient très libre.

Il n'y a que deux règles: le crayon doit toujours être en mouvement, et il ne doit pas quitter le papier. Ces règles vous surprendront peut-être au début mais à la longue, votre main n'en sera que plus libre.

Ce qui importe, c'est le rythme, mouvement harmonieux et agréable qui va d'une forme à l'autre. Le mouvement de la main commande celui de l'oeil. Quelques exercices préliminaires sont recommandés. Commencez par tracer des cercles répétés vers la droite, puis vers la gauche; faites ensuite des hélices et des huits ininterrompus.

La main doit être agile et douée de mémoire. Si vous avez l'impression que votre main se livre à un gribouillage

quelconque, c'est que vous ne la maîtrisez pas. Si elle s'arrête toutes les deux ou trois secondes, c'est que vous avez besoin de vous détendre. Il existe un équilibre entre ces deux extrêmes qui permet de donner du rythme au dessin.

Si une pose vous frappe, jetez-la immédiatement sur papier. Laissez la ligne aller librement d'une forme à l'autre; ne soyez pas trop soucieux des contours. Des lignes, qui normalement devraient s'éviter, peuvent s'entrecroiser. Par exemple, dans le croquis de la dame au manteau sur le bras (rangée du bas, deuxième à partir de la droite), le manteau est transparent.

L'approche gestuelle

Au lieu de petits mouvements rapides du poignet et des doigts, vous pouvez vous servir de mouvements plus amples de l'épaule et du haut du bras pour rendre l'impression fugace du mouvement. Ces croquis sont plus grands. On peut utiliser des feuilles de 45 cm x 60 cm, en ne faisant qu'un ou deux croquis, ou préférer des carnets de 30 cm x 35 cm ou de 35 cm x 45 cm, moins encombrants, avec un papier ordinaire pour utiliser jusqu'à 20 feuilles par séance. Servez-vous d'un pinceau, ou d'un fusain 6B, tenu comme on tient un pinceau, la paume de la main tournée vers le bas.

Ces gestes faits à partir de l'épaule entraînent des mouvements beaucoup plus lents. Comme pour le joueur de tennis ou le chef d'orchestre, le poids du bras rend les mouvements plus larges et plus harmonieux.

Pour commencer, recherchez tout de suite les lignes en «C» ou en «S» qui structurent le corps, notamment la ligne de la colonne vertébrale. Tracez-les avec des gestes harmonieux et simples et soulevez votre crayon entre deux lignes. Seule la pointe du crayon doit toucher le papier.

Exercez-vous d'abord à la maison, en mettant à contribution votre famille, vos amis ou en regardant la télévision. Les croquis ci-dessous ont été exécutés avec un ami complaisant qui a enfilé sa veste des douzaines de fois. Lorsque vous travaillez, considérez les deux ou trois premiers croquis comme un simple exercice d'échauffement. On ne produit pas de chefs-d'oeuvre à tout coup. Essayez d'atteindre, comme pour les figures griffonnées, un équilibre entre liberté et maîtrise.

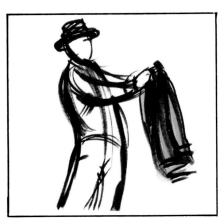
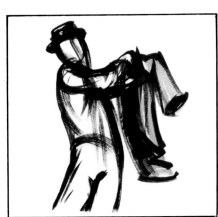
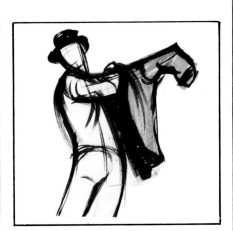
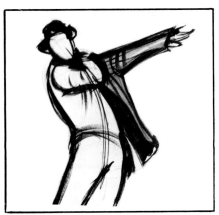
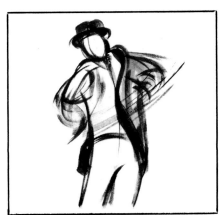
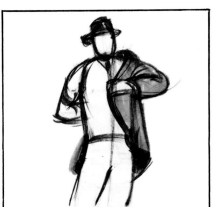
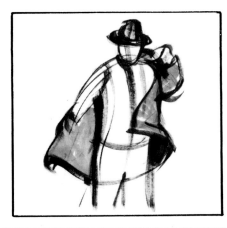
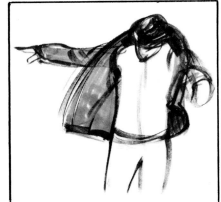
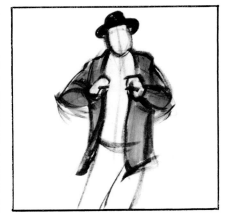

Comment saisir le mouvement à l'aide d'un mannequin

De par sa complexité, le corps humain est difficile à représenter en mouvement; pour y arriver, il faut le simplifier et faire preuve d'ingéniosité. Les artistes, de toutes les époques, ont inventé une multitude de méthodes pour reproduire le corps avec un minimum de lignes. La plupart de ces méthodes sont des variations de nos dessins d'enfants, figures schématiques en bâtons.

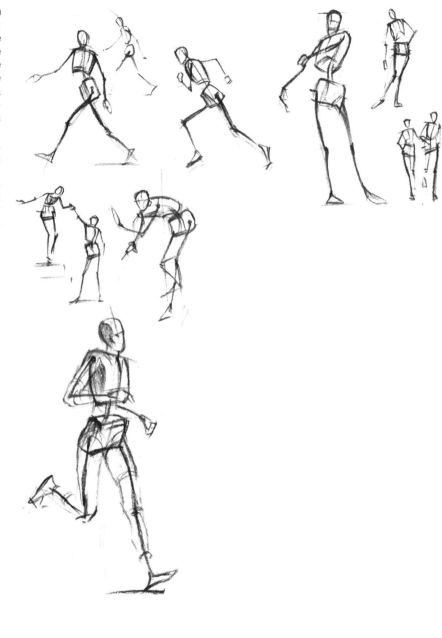

Gurney et Kinkade se servant quant à eux d'un mannequin composé de trois blocs: une forme ovoïdale pour la tête, une autre plus grosse et rectangulaire pour la cage thoracique et les épaules et une dernière un peu moins grosse pour le bassin. Ces formes simplifiées représentent les principales parties du corps humain. Reliées par une ligne flexible simulant la colonne vertébrale, elles peuvent adopter toutes les positions imaginables. Des lignes figurent les membres, en n'indiquant que leur direction et leurs positions. Cette schématisation permet de se concentrer sur l'inclinaison et la torsion du corps, qui en traduisent le mouvement et la dynamique.

Pour bien saisir un corps en mouvement à l'aide d'un mannequin, rappelez-vous ce que nous avons dit pour le griffonnage artistique. À partir d'une première impression, tracez les lignes figurant les membres et ne pensez qu'à la *direction* qu'ils avaient chez le modèle, sans tenir compte des volumes, des muscles et des plis des vêtements.

Ayant ainsi fixé une attitude, vous pouvez affiner votre croquis en ajoutant des formes coniques ou cylindriques pour suggérer le volume des bras et des jambes (voir le coureur du bas, ci-contre). Vous pouvez en faire autant pour le reste de la figure, les vêtements, etc., en faisant appel à votre sens de l'observation et à vos connaissances en anatomie. Les vêtements viennent en dernier.

Les animaux peuvent être dessinés suivant la même méthode: trois blocs principaux (tête, cage thoracique, bassin), reliés par la colonne vertébrale. Les pattes et la queue sont simplement suggérées par des lignes.

L'approche par les valeurs

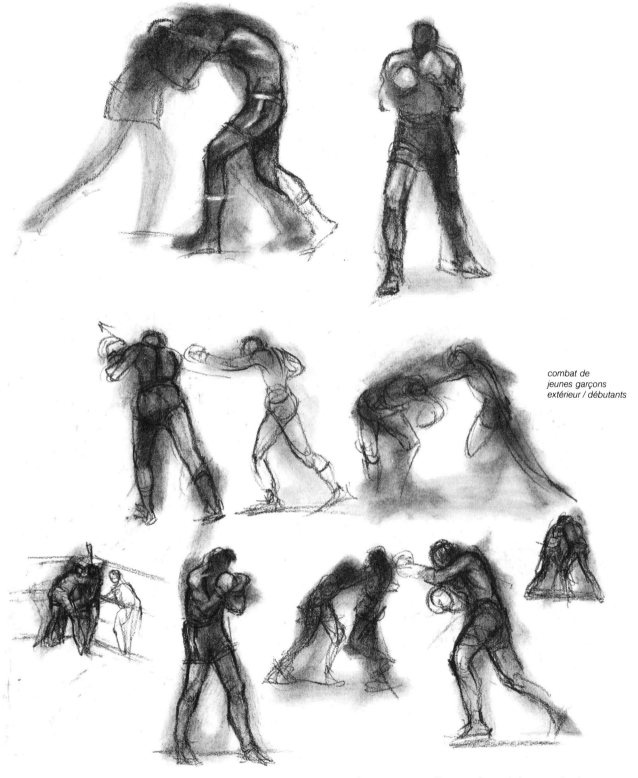

*combat de
jeunes garçons
extérieur / débutants*

Au lieu de tracer les lignes, on figurera les masses à l'aide d'un tampon d'ouate frotté sur du fusain ou d'un marqueur à bout large. Les yeux fermés, mémorisez rapidement votre première impression et n'en retenez que l'image rétinienne. Regardez immédiatement votre papier et attaquez tout de suite avec le tampon, en allant des masses centrales vers l'extérieur, jusqu'à ce qu'une pose se dégage. On précise ensuite les contours avec un crayon graphite ou un stylo à bille. On découvre des formes inattendues!

Répéter l'expérience plusieurs fois sans trop s'en faire et sans trop réfléchir. On peut faire de même pour tout autre sujet: arbres, paysages, objets, etc.

Le dessin de contours

Avant de dessiner, étudiez bien les grandes lignes de votre sujet.

Le croquis en 5 minutes. Commencez par la courbe de la rue. Puis, tout en dessinant les toits, songez à la zone de ciel que vous délimitez ainsi, en «négatif».

Dessinez ensuite la forme de chaque maison en tenant compte de celle de sa voisine. Voyez comme le bas des maisons délimite en même temps le trottoir, irrégulier mais fidèle à la courbe de la rue. Remarquez comme les courbes répondent aux formes anguleuses des maisons.

Placez les personnages avec soin. Une ombre sur une épaule et un vêtement foncé suffisent à créer le centre d'intérêt de la scène.

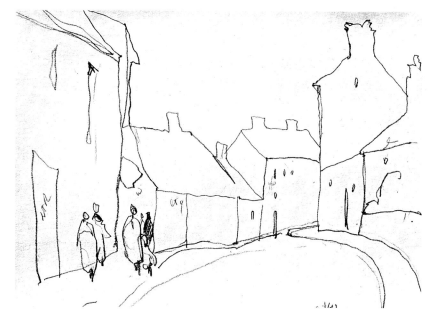

En cachant les personnages avec votre pouce, vous constaterez que toute la scène change d'aspect. Leur présence est indispensable à l'intérêt du dessin.

Le croquis en 15 minutes. Les formes compactes des maisons donnent de la solidité à cette agglomération. Le ciel a une forme intéressante, mais le sujet du dessin est bien sur terre.

Dessinez d'abord la grande maison du centre, à gauche, ses fenêtres et le plus grand personnage qui se trouve devant. Puis, en revenant vers vous, tracez le contour des deux maisons et du trottoir pour compléter le coin inférieur gauche. Transportez-vous ensuite dans le coin supérieur droit et tracez les contours de la première maison, des suivantes, du trottoir et de toute la rue, vers le fond, en tenant compte pour chaque maison des formes de sa voisine.

Introduisez enfin les autres personnages. Ce faisant, vous attirerez l'oeil vers le centre de la scène, en créant ainsi un centre d'intérêt.

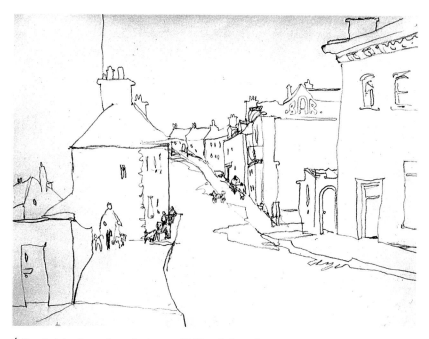

Évitez de faire des maisons toutes semblables. Soignez le contour des édifices.

Exercez votre mémoire. Ce croquis sert à développer la mémoire. Dessinez cet endroit comme si vous étiez plongé dans le noir après l'avoir quitté.

Faites d'abord un simple dessin au trait pendant 5 minutes. Cet exercice a pour but de vous aider à reconstituer les grandes lignes de la composition, telle que l'avez vue. Imaginez que vous êtes à la terrasse d'un café, en train d'observer la scène.

Créez une animation entre vos personnages en variant leur taille. Le regard partira alors de la gauche puis traversera la rue pour s'arrêter sur la porte ouverte.

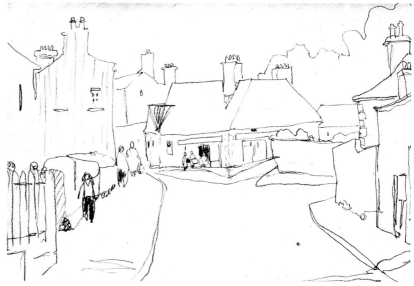

Remarquez comme l'oeil est attiré par les deux pantalons foncés. Les personnages attirent l'attention.

Le dessin de contours rapide. En travaillant à partir du centre, choisissez d'abord un point pour la fenêtre sombre et dessinez d'un simple trait la maison dont elle fait partie. Ne pensez pas à la perspective ni aux points de fuite: fiez-vous à votre oeil.

Passez ensuite au petit personnage au seau. Continuez l'esquisse jusqu'au groupe de trois personnages, vers la gauche. Essayez de composer un bel ensemble.

Maintenant, reculez-vous un peu et regardez votre travail. Vos personnages créent déjà une direction. Remarquez-vous la composition en «X»? Vous êtes en train d'attirer le regard vers le centre du croquis.

Dans cette optique, dessinez le côté droit ainsi que la ligne du sol, c'est-à-dire la ligne de rencontre entre la maison et le trottoir. Le deuxième axe du «X» se fait en alignant le bord droit du toit avec la ligne du trottoir. Voyez-vous que les personnages sont alignés sur l'une des branches du »X«? C'est au coeur du «X» que l'on place le dernier personnage. Ce dessin est comme inachevé: ses bords ne sont pas coupés nets.

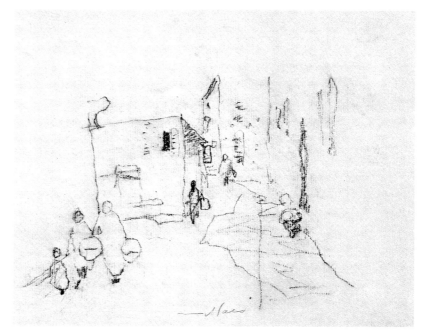

Ce dessin respecte les proportions du nombre d'or: le personnage principal du premier plan est placé aux deux tiers de la hauteur et de la largeur.

Le dessin de contour

Le dessin de contour oblige à penser en termes de formes, ce qui vous sera utile si vous décidez, par la suite, de peindre votre dessin. En fait, la ligne vous renseigne bien plus sur la forme dans son ensemble que sur un détail en particulier.

Le dessin de contour vous oblige, aussi à saisir les rapports entre le sujet et son milieu ambiant, parce que vous allez sans cesse de l'un à l'autre, sans lever votre crayon.

Enfin, le dessin de contour vous donne une autre vision, si bien qu'un débutant, qui ne connaît rien au travail d'après modèle, peut tout de même, réaliser un croquis intéressant. Même si les proportions sont incorrectes, tel dessin en dira probablement davantage sur le sujet que tel autre exécuté avec un souci laborieux d'exactitude.

En fait, on peut ne pas rechercher les proportions exactes, tout en respectant les lignes générales, une trop grande application pouvant nuire au but du dessin de contour.

Vous pouvez donc vous détendre sans souci d'exactitude. Vous n'avez pas à photographier, mais à traduire ce que vous voyez. L'expression et l'observation des règles ne vont pas nécessairement de pair. Voici comment procéder:

Première étape. Vous pouvez commencer le croquis ou vous le souhaitez, ici l'oeil. Mais on peut tout aussi bien commencer par une main ou par un pied. Essayez plusieurs points de départ; les résultats vous étonneront

peut-être, mais ils vous feront peut-être aussi renoncer à de vieilles habitudes!

Ensuite, avec une plume à pointe fine, un crayon mine de plomb HB, un stylo à bille, ou un crayon feutre à pointe fine, dessinez lentement la forme du modèle. Quand il y a un changement de direction, arrêtez-vous sans lever la plume, et prenez le temps de réfléchir.

Dessiner les contours ne veut pas dire que l'on s'en tient aux formes extérieures. Vous pouvez rendre l'interpénétration des formes. À noter que Reid se penche sur l'«intérieur» du sujet chaque fois qu'il le peut: bouche, clavicule, ombre, ombre portée, orteils, etc. Il s'évade aussi du profil chaque fois qu'il rencontre une forme étrangère à la figure: chaise, fenêtre, etc. Après avoir dessiné celle-ci, il revient au sujet. Après la chaise, il s'intéresse aux pieds.

Il se peut que vous fassiez une erreur. Dessinez une nouvelle ligne sans modifier la première. Dans une impasse (l'intérieur de la jambe droite du modèle, par exemple), répétez la ligne et revenez sur vos pas sans lever la plume.

Deuxième étape. Laissez la ligne s'évader du sujet chaque fois que vous le pouvez, notamment pour esquisser l'environnement. Par exemple, la jambe gauche est, ici, reliée à la chaise et le coude gauche au tableau situé derrière. La plupart des débutants s'en tiennent à un profil prédéterminé. C'est, probablement, l'habitude dont il est le plus difficile de se défaire.

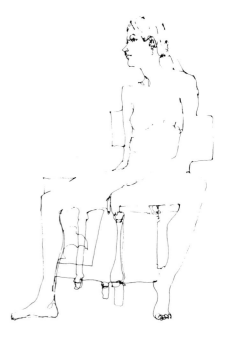

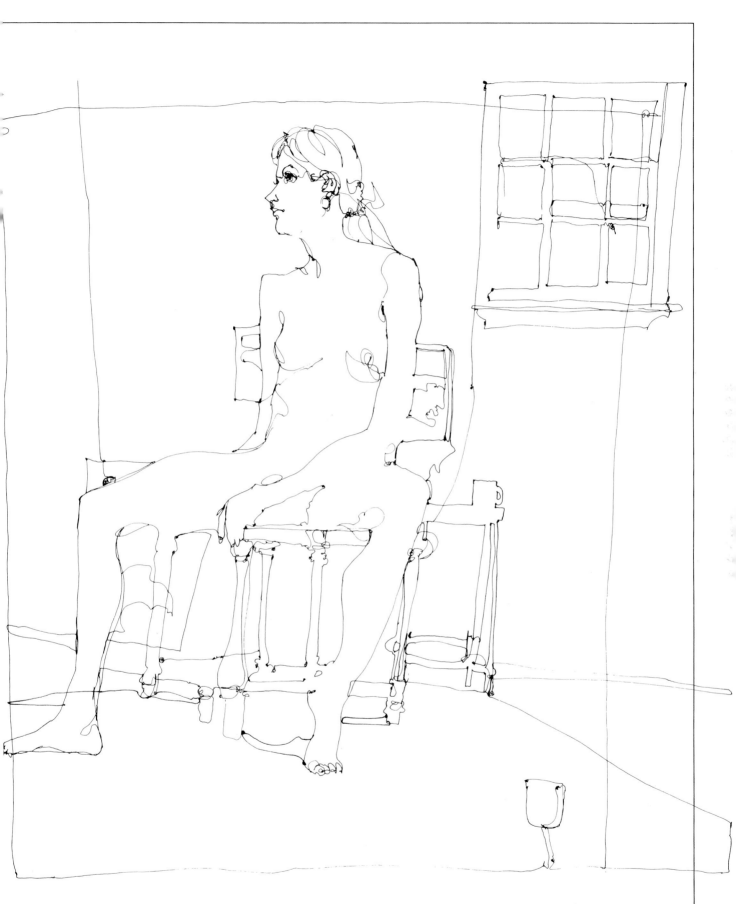

Troisième étape. Autant il faut savoir relier par endroits la figure et le fond, autant il faut savoir s'en abstenir ailleurs. (Voyez-vous où?) Par souci de précision et de variété, ce dessin a été fait parfois en positif, parfois en négatif. (Essayez de voir où.) Puis, partant de la tasse à droite, revenant vers l'intérieur de la figure et se dirigeant vers les limites extérieures, il s'est créé une frontière. Enfin, la figure est reliée aux deux côtés et au sommet du dessin.

L'apport graduel des ombres

En ombrant, vous pouvez donner plus de corps et de nuance à votre travail.

Ajouter des tons aux contours. Vous voulez rendre les couleurs joyeuses de ces maisons aux couleurs pastel qui longent la mer. Elles sont à Saint-Tropez, mais pourraient se situer n'importe où.

Consacrez d'abord 5 minutes à faire un dessin des contours. Faites un trait délicat et jetez votre gomme pour ne pas être tenté d'effacer vos erreurs. Ajoutez maintenant les valeurs. Appliquez une teinte discrète là où il y a de l'ombre, en gardant le blanc du papier pour les clairs. Ajoutez ensuite des valeurs plus foncé puis aux porches et sur certaines parties des personnages, des accents très foncés attirer le regard.

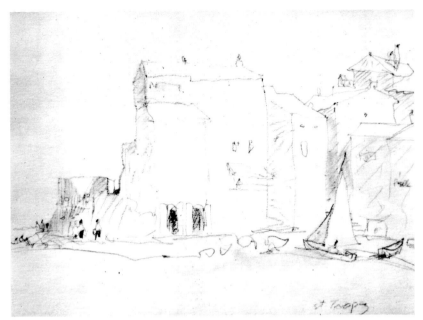

Ajouter des valeurs avec un crayon mine de plomb. De la cathédrale, votre regard plonge dans ces tons chauds ou froids de la vieille ville de Cannes. Vous n'avez que 5 minutes pour ce dessin à main levée. Choisissez alors un crayon mine de plomb qui offre une gamme de valeurs variées, depuis le gris velouté jusqu'au noir le plus profond.

Les nuances sont nombreuses et il faut les traiter une par une. Certaines sont produites par frottement (estompage) par des hachures. D'autres ne sont que des lignes verticales. Pour obtenir les valeurs les plus foncées, repassez plusieurs fois avec le crayon.

Remarquez comme la scène est divisée en deux par les lignes foncées verticales. Le premier plan de gauche reste blanc pour contrebalancer la façade blanche de droite.

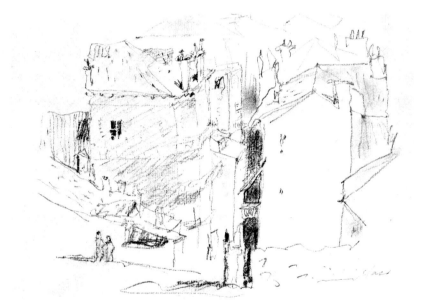

Estomper pour adoucir les contours. En combinant le dessin au trait et le dessin à main levée, reproduisez ces immeubles en 30 minutes. Campez avec soin vos personnages et, pour les valeurs moyennes, tracez des hachures dans certaines parties ombragées.

Avec votre crayon mine de plomb (incliné comme pour le tailler), noircissez un morceau de papier. Frottez-y le bout de votre doigt.

Appliquez maintenant des ombres douces sur les personnages du premier plan. Couvrez-en le premier. Fondez le bord du deuxième personnage avec l'ombre du porche. Faites de même pour les toits, le côté des maisons et le troisième personnage à partir de la gauche, pour le fondre dans l'intérieur. Laissez l'autre groupe en blanc pour donner l'impression qu'il est en plein soleil.

Il est permis de se laver les mains après cet exercice!

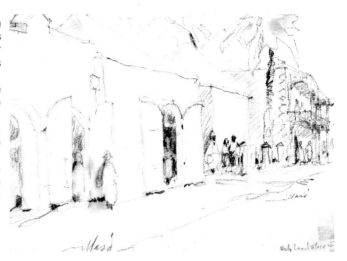

Estomper pour éclairer les personnages. Voici un autre dessin au trait et à main levée à exécuter en 30 minutes. Veillez d'abord à la mise en scène. Puis, dessinez les maisons et placez ensuite les personnages dans la rue et sur les balcons. Vous êtes maintenant prêt à suggérer la lumière.

Commencez par les ombres. Tout d'abord, celle du toit et celle autour des personnages sur le balcon de gauche. Passez ensuite au deuxième balcon mais, cette fois, l'ombre du toit doit recouvrir les visages des personnages. Le résultat? Le premier groupe est éclairé de front, le second ne l'est qu'en bas de la ceinture et semble en retrait.

Les personnages dans la rue sur la gauche, sont, pour la plupart, éclairés de front, bien que certains soient dans l'ombre du porche. La femme avec un panier sur la tête se tient en partie à l'ombre de l'enseigne. Là est le centre d'intérêt. Les personnages de droite doivent, en revanche, être éclairés par derrière. Jetez des ombres sur leurs corps pour l'indiquer.

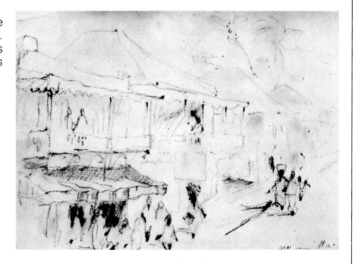

Les tons créés avec des faisceaux de lignes. Examinez bien ce croquis à main levée réalisé en 30 minutes. Pour chaque section, notez la diversité dans la direction des lignes. Ainsi, l'arête du toit de gauche est créée par des lignes qui proviennent des branches de l'arbre situé *derrière* le toit. L'avant-toit apparaît là où la série de lignes horizontales se termine.

À noter l'unité qui se dégage de l'ensemble des bâtiments, chacun étant toutefois traité avec un soin particulier!

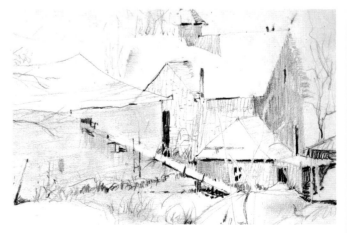

Des lavis légers pour les tons

Sachez d'abord que Millard ne jure que par les pinceaux pour aquarelle en poils de martre rouge, numérotés de 1 à 14. Rappelez-vous que, pour un pinceau, vous devez rechercher la qualité avant tout. La grosseur de pinceau dépend du format de votre papier. Ainsi, pour un format de 56 cm x 76 cm, utilisez les N° 9, 10, 12 et 14 aussi bien que les N° 3 et 8.

Vous pouvez également utiliser des pinceaux japonais bon marché, en bambou. Il y en a de toutes tailles et tous poils (renard, écureuil, ours et loup). Essayez-les et voyez lesquels vous conviennent. Commencez avec les pinceaux des diamètres suivants: 3 mm, 6 mm, 12 mm. Vous pourrez ensuite vous procurer celui de 25 mm de diamètre, qui semble pouvoir contenir une tasse d'eau et qui est merveilleux pour peindre des fleurs. Pour certains angles, le pinceau pour huile en soie de porc français vous sera utile.

La feuille de papier doit être placée selon un angle de 5° pour que la teinte du lavis coule de haut en bas. Commencez par le coin supérieur gauche (si vous êtes droitier) et peignez les façades des maisons éclairées par derrière. Puis, du côté droit, peignez la surface qui s'offre à vous. Ne touchez pas au blanc du papier entre les maisons. Tout en peignant, tenez bien compte de la vue d'ensemble.

Appliquez vos lavis en vous référant à l'illustration.

La source de lumière. Pour votre première aquarelle, préférez une forme cubique à une forme ronde. Les effets lumineux y seront plus apparents. En soulignant les ombres avec des lavis, vous ferez ressortir la forme, et vous donnerez du relief à votre travail. N'ajoutez pas d'ombres avant d'être sûr de la source de lumière. Il vous sera sans doute possible de trouver un meilleur éclairage que celui de l'illustration.

Des lavis pour les ombres. Mélangez une quantité suffisante de couleur pour obtenir un ton d'ombre, disons une combinaison de bleu de cobalt et de terre d'Ombre naturelle.

C'est le matin et la lumière du soleil tombe obliquement de la gauche. Dans la partie supérieure de la marge gauche du croquis, marquez un point rouge, qui vous rappellera où est la source de lumière. Étonnant? Il s'agit pourtant de l'une des clés du succès de Millard. Plus d'une aquarelle a été sauvée du désastre grâce à ce point.

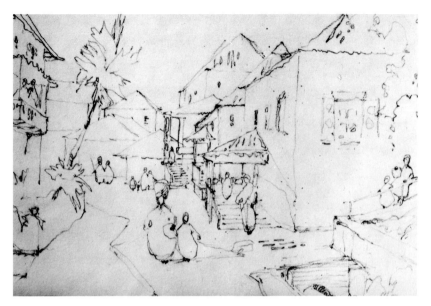

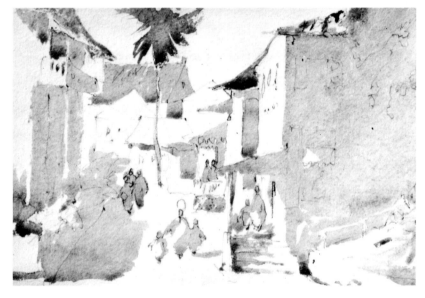

L'éclairage de front. Vous pouvez, sur votre croquis, suggérer les ombres pour vous aider à placer les lavis. Ainsi, des traits indiquent l'ombre entre les deux maisons de gauche. D'autres ombres sont suggérées ailleurs par des traits plus marqués: dans la rue, sous le balcon et derrière les personnages.

Un lavis plus foncé. Voici une scène similaire. Les ombres ont été peintes sur un dessin de contour exécuté en 20 minutes. Préparez une bonne quantité de lavis pour les ombres. Reprenez, pour cela, les couleurs que nous avons déjà mentionnées. Peignez de gauche à droite. Traversez le ciel; puis contournez les toits, le haut des fenêtres, les balcons; descendez ensuite dans la rue. Ayez toujours en tête la vue d'ensemble. Laissez sécher.

Pour le lavis foncé, ajoutez un peu de bleu d'outremer et de noir d'ivoire pour obtenir un ton riche et sombre. Appliquez-le sur le sommet de la montagne et sur quelques points importants, comme les balcons, l'auvent et la tête des deux personnages.

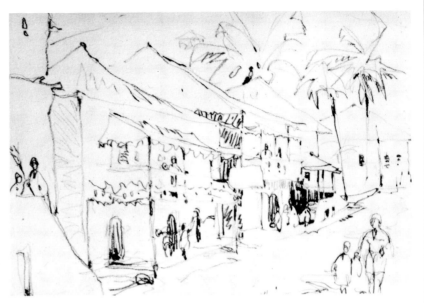

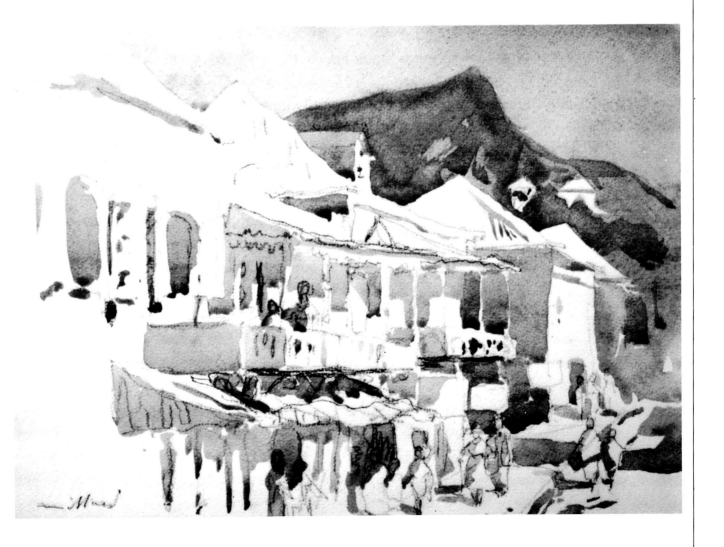

Le croquis sous le coup d'une impression

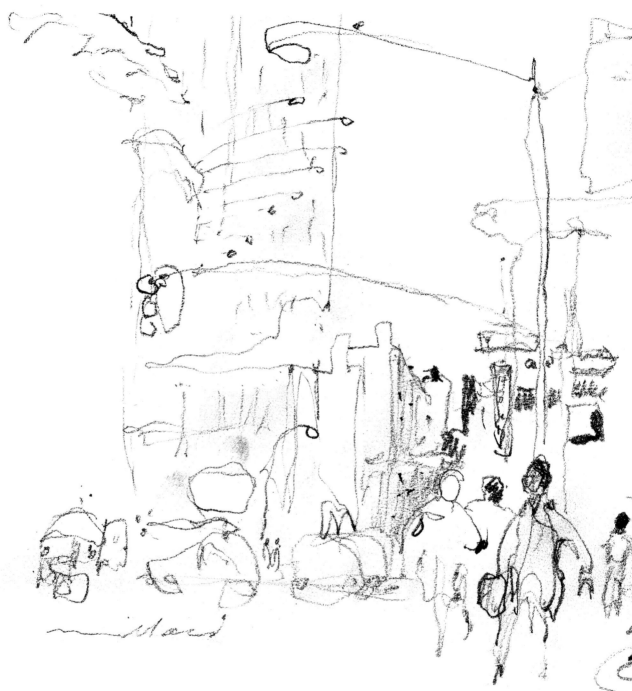

Laissez vos impressions transparaître dans vos croquis (ici des vues de New York). L'objectif est de capter l'essence du sujet et de ne pas se perdre en détails inutiles. Tenez-vous-en à des croquis de 5 minutes.

Le croquis rapide. Vous êtes d'abord frappé par les énormes masses verticales et les nombreux accidents de perspective. Vous l'êtes ensuite par les surfaces monochromes des gris froids ou chauds de la toile de fond que forment les édifices. Traitez tout cela comme un décor de théâtre.

À partir du coin gauche, suivez la courbe formée par les lampadaires, débouchez dans la rue et frayez-vous un passage à travers les affiches, les édifices et les taxis. Vous

créez ainsi une espèce de canyon. C'est le moment d'introduire des personnages. Il y en a partout, mais n'en gardez que quelques-uns, en groupe, et placez-les devant un espace vide pour les mettre en évidence et en faire un centre d'intérêt.

Distribuez avec soin les valeurs foncées en pensant à la vue d'ensemble. Les accents placés sur les têtes, une partie du trottoir et sur la corniche de droite attirent l'oeil vers les lignes verticales qui, à leur tour, le ramènent vers le centre. Si vous ajoutez des taches et des traits foncés partout où votre regard est arrêté, vous obtiendriez un croquis banal. Soyez avare de tons foncés et ne les placez qu'à bon escient.

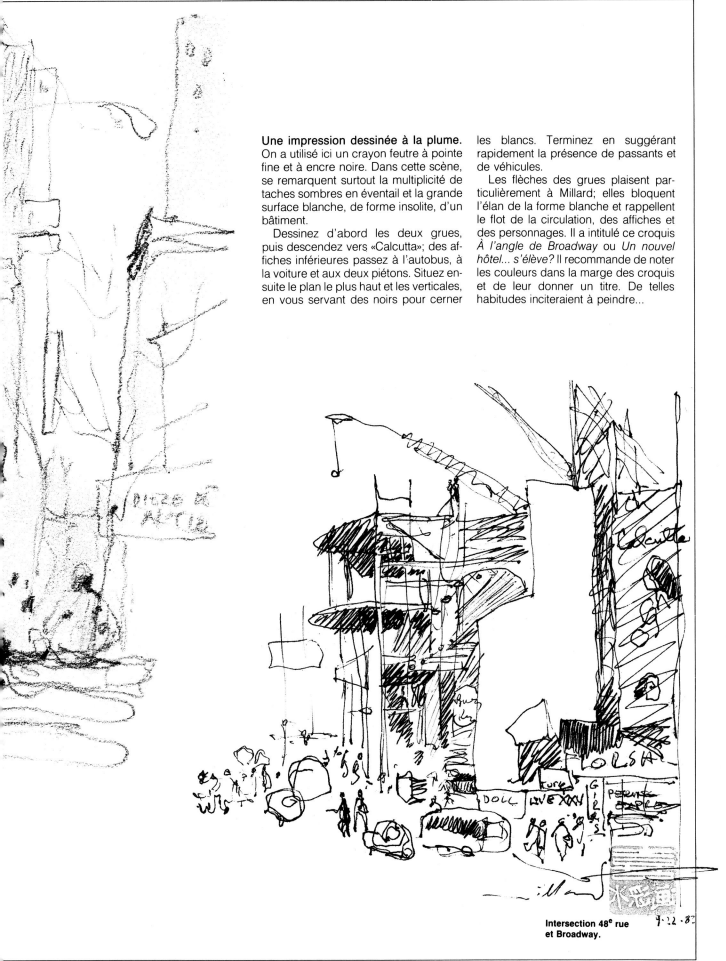

Une impression dessinée à la plume.
On a utilisé ici un crayon feutre à pointe fine et à encre noire. Dans cette scène, se remarquent surtout la multiplicité de taches sombres en éventail et la grande surface blanche, de forme insolite, d'un bâtiment.

Dessinez d'abord les deux grues, puis descendez vers «Calcutta»; des affiches inférieures passez à l'autobus, à la voiture et aux deux piétons. Situez ensuite le plan le plus haut et les verticales, en vous servant des noirs pour cerner les blancs. Terminez en suggérant rapidement la présence de passants et de véhicules.

Les flèches des grues plaisent particulièrement à Millard; elles bloquent l'élan de la forme blanche et rappellent le flot de la circulation, des affiches et des personnages. Il a intitulé ce croquis *À l'angle de Broadway* ou *Un nouvel hôtel... s'élève?* Il recommande de noter les couleurs dans la marge des croquis et de leur donner un titre. De telles habitudes inciteraient à peindre...

Intersection 48e rue et Broadway.

L'organisation de la feuille

Vous remarquez un marché pittoresque. Vous voulez en faire plusieurs croquis rapides. Vous devez donc utiliser votre feuille à bon escient et penser en fonction de plusieurs croquis.

La cueillette des idées. Avant de dessiner, clignez toujours des yeux pour percevoir les masses et les lignes principales. Voyez l'image que la lumière fait sur les toits et dans le ciel, et comment tous les tons foncés sont réunis en une seule tonalité où se fondent promeneurs et immeubles. Pour croquer cette scène, il faut la concevoir avec un oeil de peintre!

Tout en vous approchant de votre sujet, dépêchez-vous de croquer ce curieux toit en aile de goéland et les personnages. Vous n'avez que quelques secondes, car ils s'en iront dès qu'ils vous auront aperçu. En vous approchant de trop près, vous violez leur intimité et cela leur déplaît. Il vaut mieux exercer votre esprit et dessiner de mémoire.

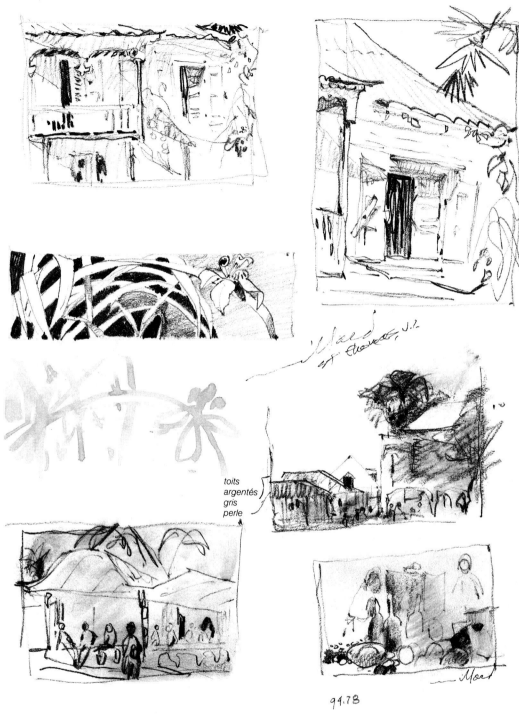

toits
argentés
gris
perle

94.78

A

B

C

D

E

F

Le carnet de croquis: une réserve. Vous voulez consacrer une heure ou deux à prendre des notes. Commencez alors dans le coin supérieur gauche, en laissant de l'espace autour de chaque croquis, et allez vers le bas. (A) Voici une composition inhabituelle de bouteilles et de légumes. (Pour les couleurs, fiez-vous à votre mémoire ou prenez des notes.) (C) Ces chapeaux tressés à la main forment une image surprenante. (E) En passant, croquez cette scène de balcon. Elle pourrait vous servir un jour.

Maintenant, passez au coin supérieur droit. (B) Voici un couple à porter sur le papier. (D et F) Dessinez les menus faits, de préférence ceux qui pourraient servir à une peinture.

L'ÉTUDE DU SUJET

Le croquis est l'un des moyens les plus rapides
et les plus économiques dont dispose l'artiste
pour observer le visage éternellement changeant
de la nature. Avec le temps, l'oeil, la main et
l'esprit s'en trouvent enrichis.

Dans ce chapitre, James Gurney et Thomas
Kinkade exposent des techniques précises pour
bien rendre les plantes, les nuages, les matières
et l'eau. Rudy de Reyna, montre que le fusain
est l'outil idéal pour s'exercer au dessin en
plein air. David Lyle Millard enseigne comment
croquer des personnages en mouvement, en
combinant l'esquisse rapide avec le dessin à
main levée. Norman Adams présente une
méthode facile et efficace pour dessiner les
animaux, en réduisant leurs corps à de simples
formes géométriques.

Charles Reid, Shawn Dulaney et Kim English
révèlent ces secrets de l'art de dessiner le corps
humain. Ils montrent comment saisir le
mouvement du simple marcheur comme celui
du danseur.

L'étude du monde végétal

Les plantes vous ont probablement attiré très tôt. Rappelez-vous vos premiers dessins de fleurs ou de branches. Les plantes sont de merveilleux sujets pour le débutant et les plus tolérantes devant le résultat... De plus, elle sont de bons modèles: leurs mouvements ne sauraient vous distraire! Enfin et surtout, vous en trouverez partout.

Choisissez bien votre sujet. Un grand nombre de débutants n'hésitent pas à s'attaquer à un sujet aussi complexe qu'un arbre, et s'obstinent à en dessiner toutes les feuilles. Ils sont vite débordés, se sentent frustrés et se débrouillent plus ou moins mal pour finir leur croquis.

Pour éviter ce problème, commencez avec des sujets simples: un gland, une feuille, une branche avec quelques feuilles, une carotte, etc. Commencez avec un crayon de mine de plomb sur un papier lisse. Suivez les contours du sujet aussi fidèlement que possible. Pour les branches et les feuilles, il est bon de penser en termes de structure. Commencez par la partie centrale et passez ensuite aux tiges, aux nervures et aux feuilles. Cela vous fera toucher du doigt la croissance de la plante et vous aidera à comprendre davantage votre sujet, ce que trop peu d'artistes font.

Cette plante, trouvée dans un terrain vague, présente un magnifique réseau de racines et des feuilles très bien disposées le long de la tige. Commencez par une esquisse au crayon mine de plomb, assez grande pour comprendre des détails, mais assez petite pour conserver son unité. Poursuivez avec un stylo bille, avec lenteur et précision. Les tons délicats sont obtenus avec un crayon (2H).

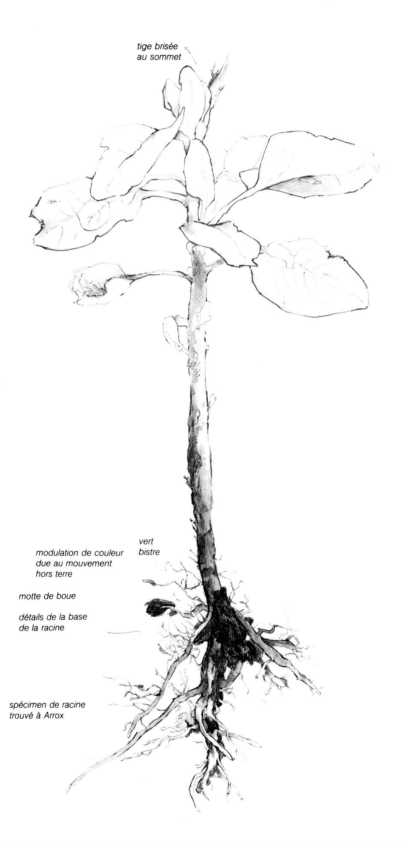

tige brisée au sommet

vert bistre

modulation de couleur due au mouvement hors terre

motte de boue

détails de la base de la racine

spécimen de racine trouvé à Arrox

Un excellent moyen d'apprendre à dessiner les arbres est d'en tracer la silhouette. Toutes les formes sont alors noires, comme découpées dans le papier. Cette façon de faire est l'une des plus simples, car on peut ainsi oublier les chevauchements, les contours, la lumière et l'ombre. Les grandes masses de feuilles sont aisément définies et la forme générale de l'arbre (les branches principales et secondaires) est très nette.

Voici comment s'y prendre. Choisissez n'importe quel arbre, à condition qu'il se détache bien sur le ciel. Dans un verger ou un bois, il est difficile de distinguer un arbre d'un autre. Mais si vous vous trouvez à l'aurore ou au couchant dans un parc ou dans un champ, leur silhouette est parfaitement visible. Asseyez-vous assez loin de l'arbre pour le voir en entier, sans avoir à tourner la tête. Le pinceau et l'encre sont tout indiqués car ils permettent de varier à volonté l'épaisseur de la ligne, ce qui s'avère utile pour dessiner les branches fuselées ou les feuilles de palmier. Le pinceau peut aussi suggérer des masses de feuilles. Il ne faudrait cependant pas les dessiner au détriment des percées de ciel à travers le feuillage. Il y a aussi un juste équilibre dans la façon de la nature de montrer ou de cacher son squelette. Tenez-en compte et vos arbres auront l'air plus réels.

Conservez ces silhouettes d'arbres; elles vous seront utiles pour peindre en atelier. Ces études contribueront à graver dans votre esprit certaines règles élémentaires de la nature. Ainsi, vous saurez qu'une branche s'amincit à son extrémité ainsi qu'à chaque point où naît une tige. Vous saurez vite reconnaître les innombrables formes d'arbres. *Peu importe leurs noms latins et la botanique!* Ces données vous aideront à évaluer votre travail et à faire de votre oeil un juge impartial. Tant mieux si la curiosité vous pousse à faire d'autres recherches plus scientifiques.

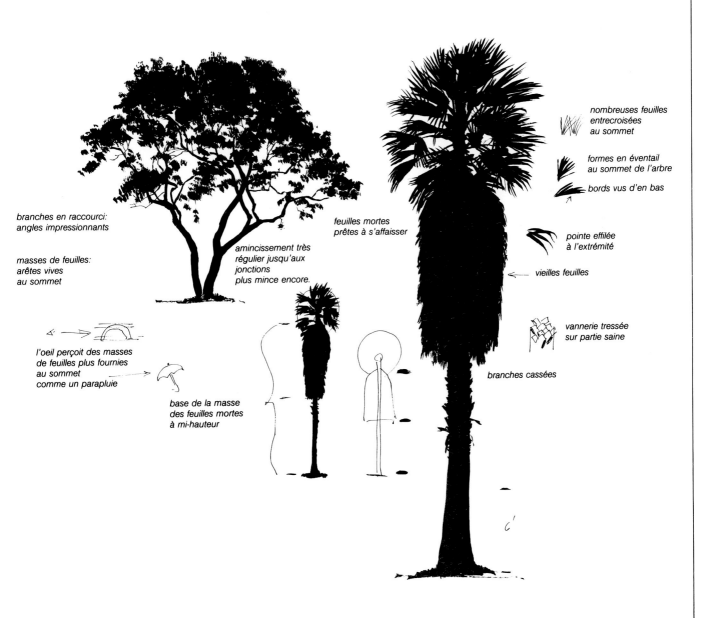

branches en raccourci: angles impressionnants

masses de feuilles: arêtes vives au sommet

l'oeil perçoit des masses de feuilles plus fournies au sommet comme un parapluie

base de la masse des feuilles mortes à mi-hauteur

amincissement très régulier jusqu'aux jonctions plus mince encore.

feuilles mortes prêtes à s'affaisser

nombreuses feuilles entrecroisées au sommet

formes en éventail au sommet de l'arbre

bords vus d'en bas

pointe effilée à l'extrémité

vieilles feuilles

vannerie tressée sur partie saine

branches cassées

Le croquis des nuages, de la matière et de l'eau

Pour dessiner les sujets qui bougent sans arrêt, votre oeil doit fonctionner comme un appareil photo. Après avoir observé attentivement un mouvement, choisissez une image, gravez-la dans votre mémoire, puis transposez-la sur le papier.

Les nuages. Le crayon mine de plomb, la gouache blanche et le papier teinté, gris ou brun, sont d'excellents outils pour croquer les nuages. Le ton moyen du papier correspond à la valeur du ciel et les tons plus clairs des nuages peuvent être obtenus avec la gouache. Le papier blanc vous obligerait à tout reconstituer. La vitesse d'exécution est précieuse car la plupart des nuages changent rapidement d'aspect.

Examinez bien les nuages que vous voulez dessiner. D'où vient la lumière qui les frappe? Où est la ligne qui sépare le côté sombre? Quel est le rapport entre le côté sombre et le ton moyen du ciel? Comment les masses principales sont-elles disposées? Commencez avant de peindre, par esquisser ces formes au crayon 2H ou 3H, en évitant les lignes trop noires.

Commencez par appliquer la gouache avec un pinceau pour aquarelle, n° 4 en poils de martre, en essayant diverses méthodes. Il est préférable de peindre à sec plutôt que de trop charger son pinceau, car la gouache devient vite opaque. De plus, il faut garder le blanc pur pour les touches de soleil sur les nuages. Si les blancs de la gouache vous paraissent trop crus, estompez-les avec un crayon ou une craie d'art blanche.

Sachez aussi profiter d'occasions rares. Lors d'un voyage en avion par exemple, asseyez-vous près d'un hublot. Vous pourrez alors observez les variations en altitude de différents types de nuages, les masses tourmentées d'une tempête ou les moutonnements des nuages vus d'en haut. Vous devrez peut-être vous contenter de craie blanche ou d'un crayon blanc sur du papier teinté, d'un stylo bille ou d'un crayon mine de plomb sur du papier blanc. À cause de la vitesse à laquelle vous vous déplacez, chaque croquis ne devrait pas prendre plus de deux ou trois minutes.

La terre et les rochers. Même si vous ne considérez pas les accidents de terrain comme des formes en mouvement, vous ne pourrez vous empêcher de vous attarder sur les aspérités et les crevasses, sur les textures contrastées des rochers qui semblent jaillir du sol et des galets polis par les ruisseaux. Cette connaissance des formes naturelles vous aidera à créer des images bien réelles lorsque vous travaillerez en atelier.

La technique que vous adopterez dépendra de l'aspect que vous voudrez donner à un rocher. Un dessin à la ligne appliqué révèle les fissures et les contours du sujet. Si le soleil brille, concentrez plutôt votre attention sur les formes et les textures. Dans le cas des grandes formations rocheuses, une falaise ou un amoncellement de pierres par exemple, il est bon de concevoir le sujet en formes géométriques simples. Cela donnera solidité et assise à votre croquis. Le cube et la pyramide sont les formes les plus répandues pour reproduire les pierres et les rochers. Une fois les volumes définis, vous pouvez passer aux textures et aux détails secondaires.

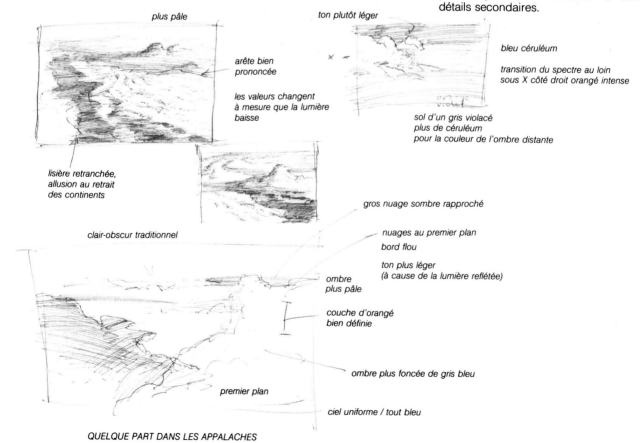

plus pâle

arête bien prononcée

les valeurs changent à mesure que la lumière baisse

lisière retranchée, allusion au retrait des continents

clair-obscur traditionnel

ton plutôt léger

bleu céruléum

transition du spectre au loin sous X côté droit orangé intense

sol d'un gris violacé plus de céruléum pour la couleur de l'ombre distante

gros nuage sombre rapproché

nuages au premier plan bord flou

ton plus léger (à cause de la lumière reflétée)

ombre plus pâle

couche d'orangé bien définie

ombre plus foncée de gris bleu

premier plan

ciel uniforme / tout bleu

QUELQUE PART DANS LES APPALACHES

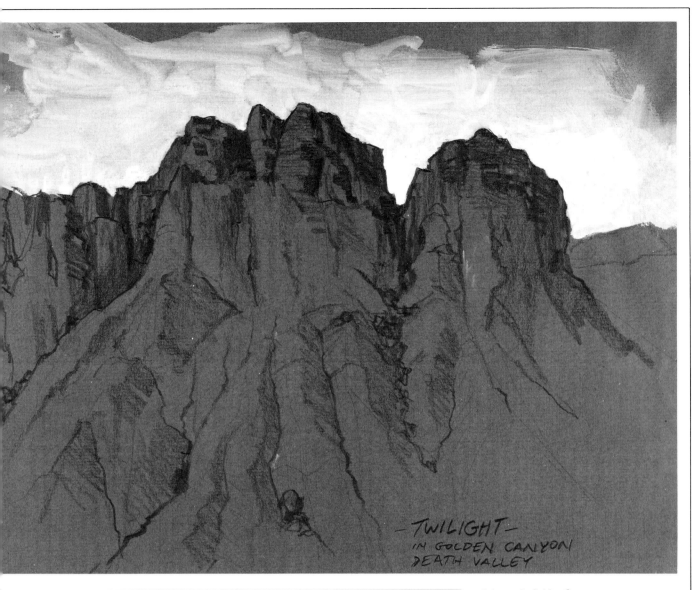

-TWILIGHT-
IN GOLDEN CANYON
DEATH VALLEY

**Crépuscule Golden Canyon
Vallée de la mort**

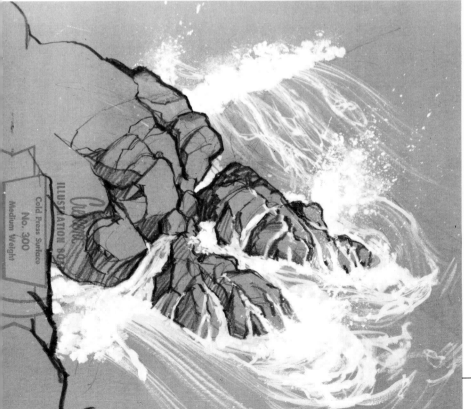

Les vagues déferlantes. Les vagues ont un mouvement cyclique que l'on peut décomposer en phases bien distinctes. Les vagues forment d'abord une crête, se brisent et s'effondrent. Il faut les observer quelque temps avant de choisir le moment à dessiner. Pour Gurney, c'est celui où elles se brisent, dépassent l'arête du rocher, se dissipent en écume dans l'air et s'abattent dans les anfractuosités. Ici, les rochers sont réduits à des plans sommaires. Il applique de la gouache avec un pinceau rond n° 8 en poils de martre, à coups secs sur le dos des vagues et sous forme de gouttelettes (obtenues en secouant le pinceau au-dessus du papier) le long de l'arête écumeuse.

Le travail au fusain à l'extérieur

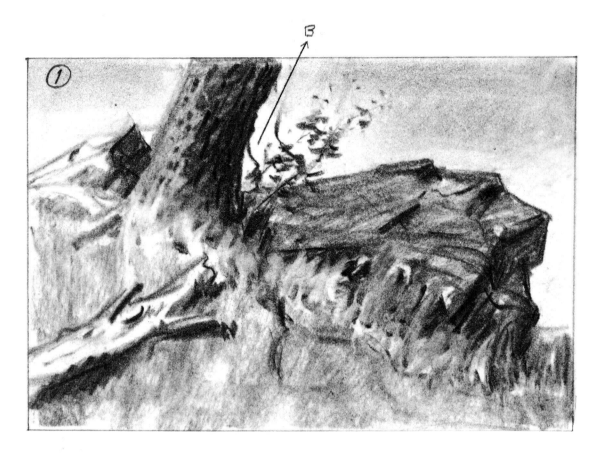

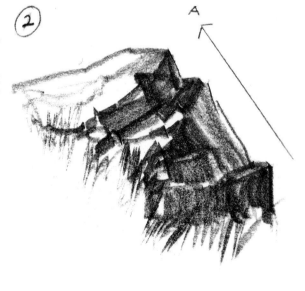

Il est agréable d'utiliser le fusain pour le dessin à l'extérieur. C'est un outil souple, capable d'innombrables effets, qui permet de rendre les tons des plus légers aux plus sombres. Le fusain aide à saisir rapidement les formes en mouvement. Il permet de couvrir rapidement une grande surface, d'en atténuer la valeur avec les doigts ou une peau de chamois, et même, de retrouver le blanc du papier. À cause de cette souplesse et de sa fragilité, il faut vaporiser le croquis d'un fixatif dès qu'il est terminé.

Pour commencer, esquissez les formes principales à l'aide de figures géométriques simples. Évaluez les proportions de ces formes, puis comparez-les à d'autres plus petites. Une fois que vous aurez tracé les grandes lignes d'un arbre ou d'un rocher, par exemple, vous pouvez vous occuper des formes plus petites et des détails.

Lorsqu'on trace les grandes lignes d'un sujet, un rocher par exemple, on est si préoccupé par les proportions qu'on en oublie parfois la composition ou la mise en place. C'est exactement ce qui est arrivé à Rudy de Reyna dans l'étude ci-dessus. De retour à son atelier, il a constaté que le contour du rocher était banal (croquis 1). On voit comment il a corrigé la composition (croquis 2). Il a d'abord glissé le croquis 1 sous une feuille à dessin; il a ensuite tracé les éléments du rocher qu'il désirait conserver et corrigé les autres. Cela fait, il est évident que l'inclinaison A oppose une heureuse contrepartie à l'oblique B.

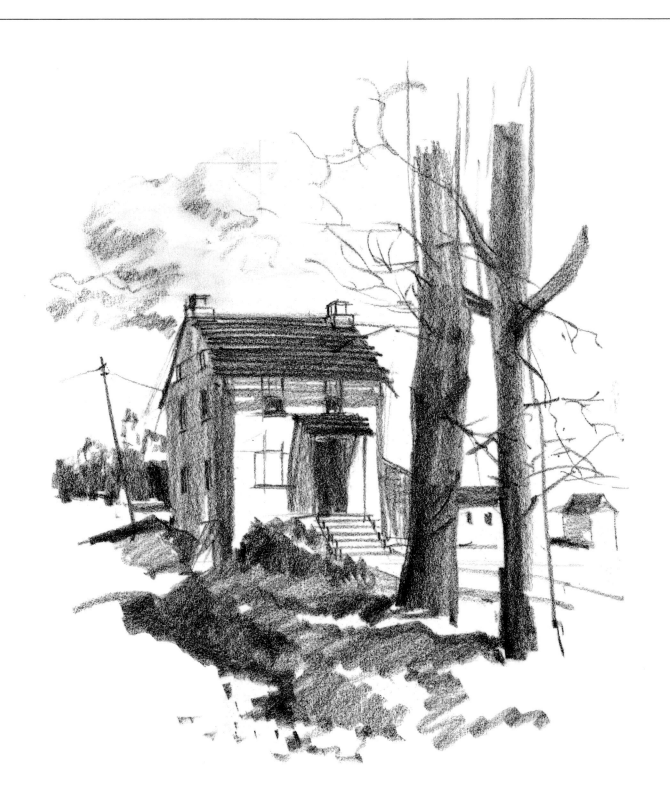

Pour Rudy de Reyna, la plupart des travaux d'après nature sont des croquis (ou dessins rapides) plutôt que des dessins finis. Pour ceux-ci, vous devez *étudier* le caractère et le détail d'un sujet. Dans le croquis, tout en recherchant les bonnes proportions et les rapports entre les éléments du paysage, vous ne captez que l'impression fugace du moment. Le croquis s'exécute rapidement; vous devez saisir avant tout les formes principales. Les textures et les valeurs particulières ne doivent être que suggérées.

Une fois que vous avez saisi cette impression, vous pouvez vous arrêter aux bords des ombres, aux variations de tons et aux textures. Pour un dessin fini, il vous faudra peut-être effacer les contours grossiers du début. Vous pouvez également glisser votre croquis sous une feuille à dessin transparente et vous en inspirer pour en tirer une oeuvre plus soignée.

Avant de réaliser son dessin final, l'artiste se rend compte qu'il a accordé trop d'importance aux arbres, qui entrent ainsi en compétition avec la maison, centre d'intérêt de la scène. Il devra donc les réduire.

L'analyse du sujet

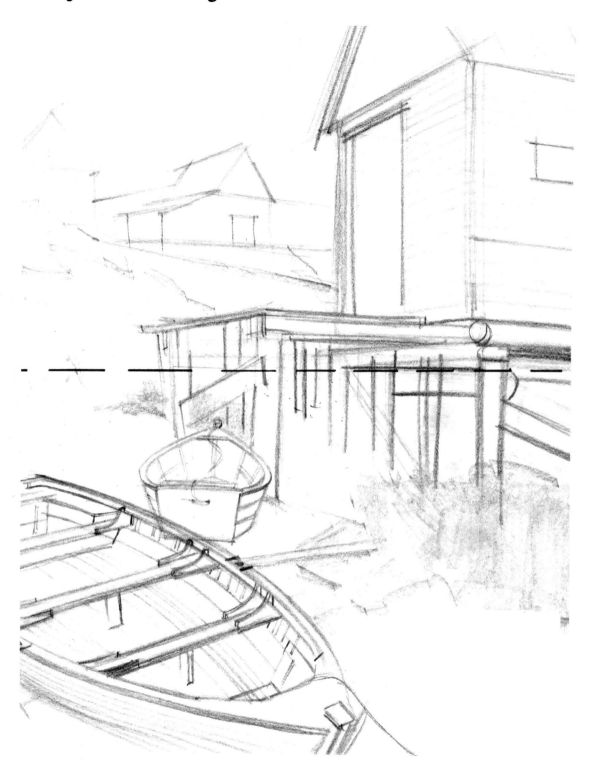

Tout croquis mérite d'être analysé. Les formes et les textures de cette scène marine sont très typiques. Par contre, l'arrière-plan est encombré et les bateaux attirent trop l'attention.

Faut-il se concentrer sur eux ou sur les constructions du lointain ou sur le premier plan? L'illustration sur la page suivante montre comment on a modifié ce dessin.

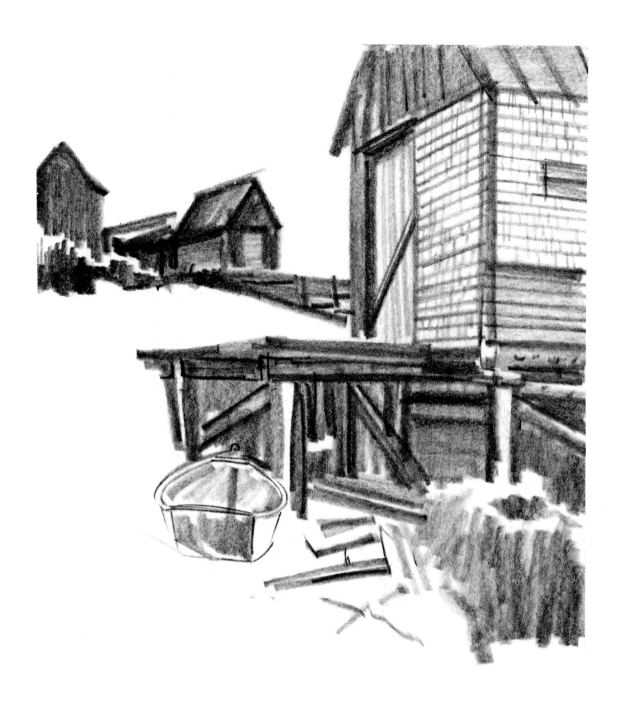

Persuadé qu'un dessin au trait ne rend pas justice au sujet, de Reyna glisse son travail sous une feuille de papier et fait ensuite apparaître les tons appropriés aux endroits clefs. À l'étape ci-dessus, il s'arrête et constate que ses tons manquent de vie. Pourtant, la couleur et les textures de la scène ne manquent pas d'attrait: tout est irisé, chatoyant, et ne demande qu'à être peint. C'est exactement cela! De Reyna comprend que *cette scène doit être peinte* et non dessinée.

D'après lui, la première question à se poser est la suivante: qu'est-ce qui m'a d'abord attiré dans cette scène? Si c'est la couleur et que vous n'avez que du fusain, oubliez tout et promettez-vous de revenir armé, cette fois, de peinture et de pinceaux.

Les différents points de vue

Vous remarquez un sujet: une maison sur une colline, par exemple. La maison a une forme intéressante mais de plus, elle est comme posée sur un tapis d'iris jaunes. Tout en dessinant, observez les couleurs et notez-les dans la marge. Pour avoir une idée de l'échelle, esquissez la maison du premier plan et ombrez-la. Le chemin et les poteaux téléphoniques, soulignent, ensuite, la courbe de la colline. Les personnages viennent animer la scène.

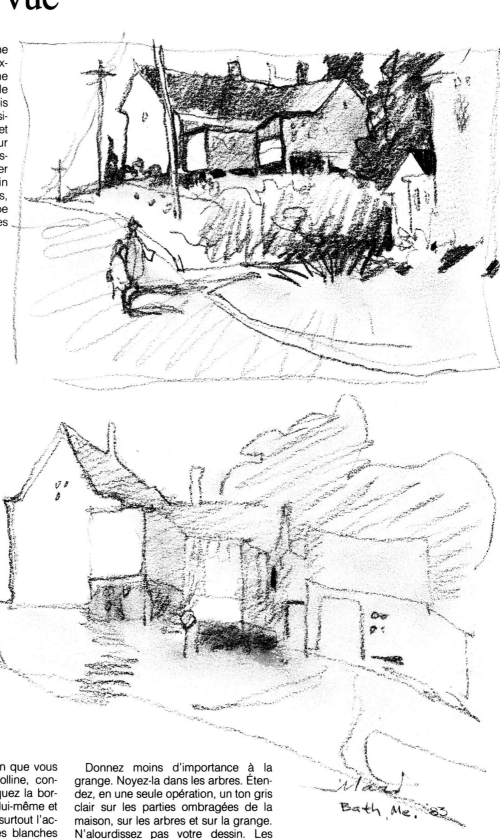

Un autre point de vue. Bien que vous soyez au sommet de la colline, continuez de la suggérer. Indiquez la bordure du chemin, le chemin lui-même et les toits en escalier. Mettez surtout l'accent sur les grandes formes blanches vues maintenant sous un tout autre angle.

Puis changez de point de vue.

Donnez moins d'importance à la grange. Noyez-la dans les arbres. Étendez, en une seule opération, un ton gris clair sur les parties ombragées de la maison, sur les arbres et sur la grange. N'alourdissez pas votre dessin. Les formes de constructions sont si intéressantes que vous pouvez vous passer de personnages.

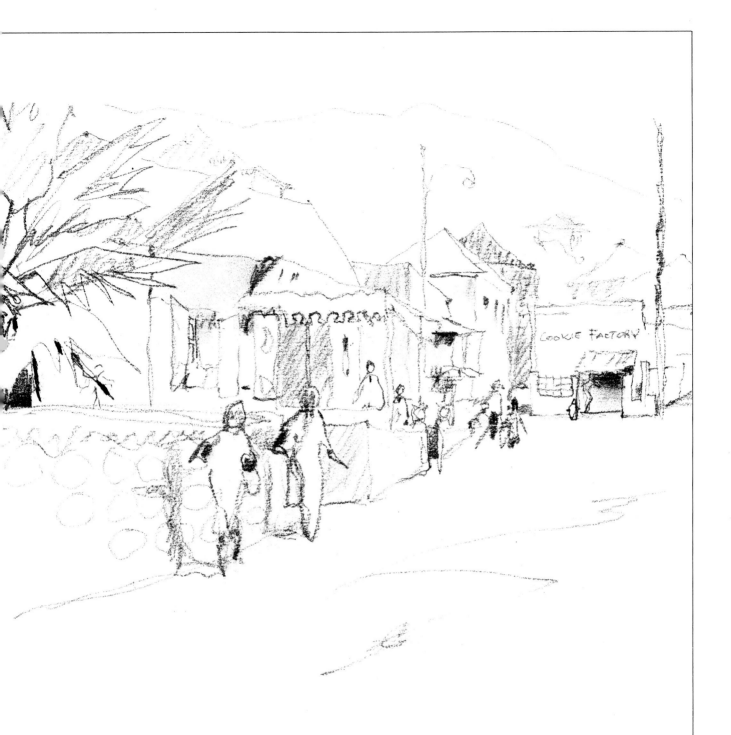

David Millard a un faible pour le crayon mine de plomb et sa gamme, du gris pâle au noir profond.

Ce qui compte le plus pour un croquis, c'est la façon de choisir le sujet et d'en rendre toute la sensibilité et l'atmosphère. Il faut interpréter la réalité comme le font les poètes et les musiciens. Au moment de dessiner, gardez ceci à l'esprit:
1. Il y a une logique dant tout ce que vous dessinez. Découvrez-la et faites en sorte qu'on la sente dans votre travail.
2. Chaque croquis devrait être considéré comme le plan ou la structure d'un futur tableau.

3. Vos croquis révèlent vos premières réactions devant un sujet. Ces émotions ainsi que chacune des interprétations que vous en ferez inspireront les tableaux que vous pourrez peindre par la suite.

Guider l'oeil dans la rue. La taille des personnages et des constructions de cette scène décroît, suivant les règles de la perspective. Que cela ne vous gêne pas cependant. Suivez votre instinct pour les points de fuite. Observez l'effet de profondeur obtenu en alternant les formes et les taches formées par les tons d'un gris pâle. La ligne tracée dans la rue est voulue. Masquez-la et voyez comme cette dernière perd de sa magie.

Les animaux familiers

Dessiner un animal, c'est comme aller à la pêche: on ne sait jamais à quoi s'attendre. Vous devez apprendre à être un observateur astucieux, alerte et débrouillard, et à ne jamais vous décourager. Les leçons que vous tirerez d'un croquis manqué vous aideront à en réussir une douzaine d'autres. Peut-être n'avez-vous jamais songé à dessiner sur le vif les animaux qui vous entourent. Essayez et vous constaterez rapidement que vous êtes plus habile que certains qui travaillent d'après photo ou qui ne dessinent que des sujets immobiles.

Votre chien ou votre chat vous renseigneront on ne peut mieux sur le règne animal. Les mammifères ont beaucoup de points communs. Vous pouvez en connaître davantage sur leur anatomie en vous procurant un des nombreux livres sur le sujet, mais sachez que l'expérience acquise en croquant votre chien ou votre chat vous servira pour tout autre animal.

Gardez un carnet à croquis à portée de la main pour être prêt à dessiner votre animal familier dans toutes sortes de poses: en train de mordre une puce, enroulé autour des pieds de quelqu'un, le museau dans un bol de nourriture, etc. Dans cette page, la tête du chien est étudiée sous plusieurs angles. Plusieurs brefs dessins de deux minutes peuvent être aussi précieux qu'une seule étude élaborée, car ils vous permettent de bien comprendre les formes essentielles. Bref, s'il y a chez vous un animal (oiseau, grenouille ou poisson), rappelez-vous qu'il est un modèle en puissance.

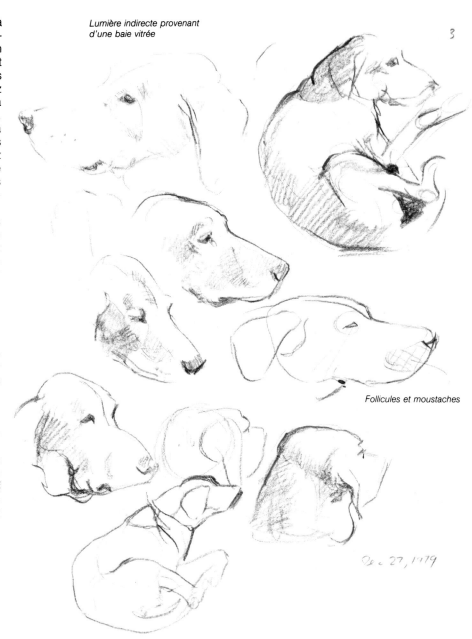

Lumière indirecte provenant d'une baie vitrée

Follicules et moustaches

Dec 27, 1979

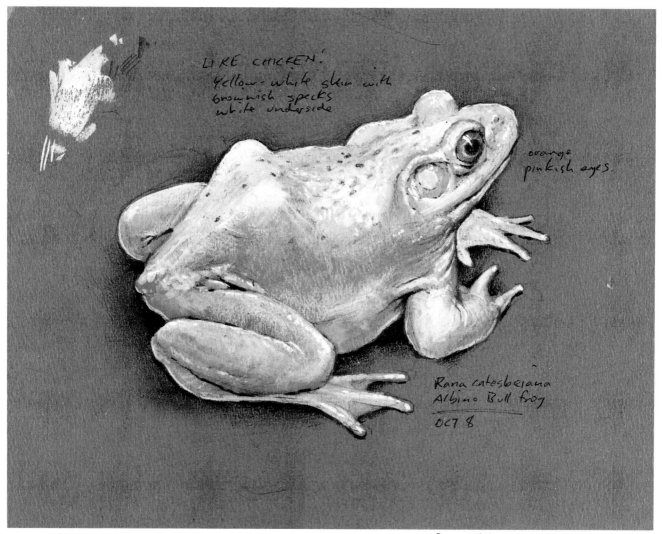

Un carton mat est tout indiqué pour dessiner cette grosse grenouille jaune pâle, trouvée chez un ami. Avec de la gouache blanche diluée, établissez les surfaces qui font face à la lumière et qui sont donc plus pâles que celle qui sont tournées vers le bas.

Réservez le blanc pur pour le bassin et les yeux. Avec un crayon mine de plomb utilisé discrètement, ajoutez du noir à l'intérieur de l'oeil, sous le ventre, sur les plis de la peau et les taches.

Rana catesbyiana
grenouille-taureau (ouaouaron)
yeux rosâtres orangés
COMME UN POULET:
Peau blanche jaunâtre avec
des points brunâtres
Ventre blanc

Au zoo

Pour dessiner les animaux, le zoo est un véritable paradis, car il permet d'observer de près des espèces qu'on ne voit nulle part ailleurs. Vous pouvez y étudier les *formes* des animaux mais aussi leur comportement. En une journée au zoo, vous pouvez remplir huit ou neuf pages de croquis. Pour les débutants, c'est souvent l'occasion de pénétrer dans un monde qui leur est étranger ou inaccessible et de relever un défi dont ils n'ont pas deviné toute la portée.

La plupart des gens dessinent d'abord les éléphants, les chameaux ou les rhinocéros. Ces animaux sont des plus agréables à dessiner, sans doute à cause de leur forme bien définie et de leur drôle d'aspect. Ils se déplacent lentement et semblent témoigner d'une patience complaisante envers le dessinateur, l'observant avec curiosité tout en gardant des poses bizarres.

C'est ce qu'un crocodile a fait pour ce croquis. On a préféré le stylo à bille pour rendre minutieusement les lignes et la texture de l'animal. Le stylo est utile autant pour les grandes lignes de la queue du crocodile que pour la texture de la peau dans les détails à plus grande échelle. De plus, il permet d'annoter le dessin. Le crayon à papier ordinaire est ce qui s'en rapproche le plus, mais en revanche le stylo n'a jamais besoin d'être taillé!

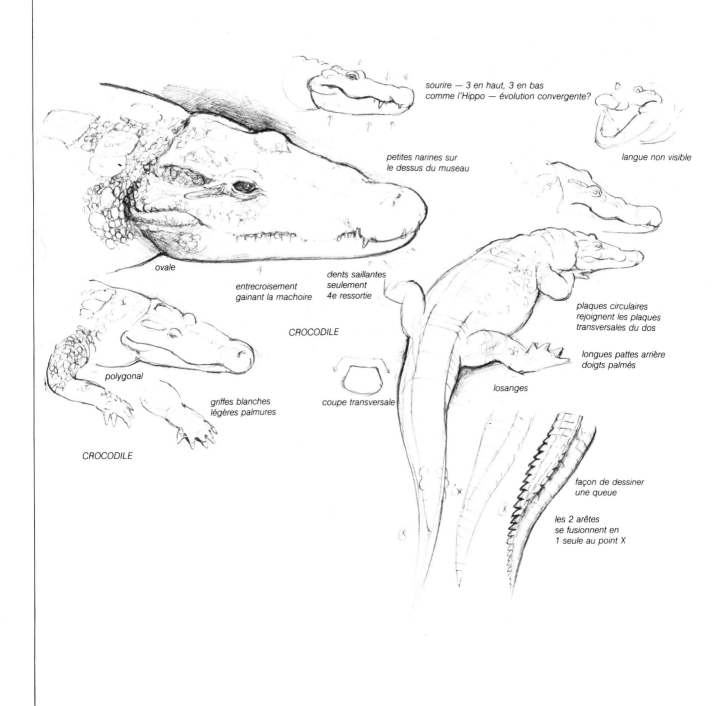

sourire — 3 en haut, 3 en bas comme l'Hippo — évolution convergente?

langue non visible

petites narines sur le dessus du museau

ovale

entrecroisement gainant la machoire

dents saillantes seulement 4e ressortie

CROCODILE

plaques circulaires rejoignent les plaques transversales du dos

longues pattes arrière doigts palmés

polygonal

losanges

griffes blanches légères palmures

coupe transversale

CROCODILE

façon de dessiner une queue

les 2 arêtes se fusionnent en 1 seule au point X

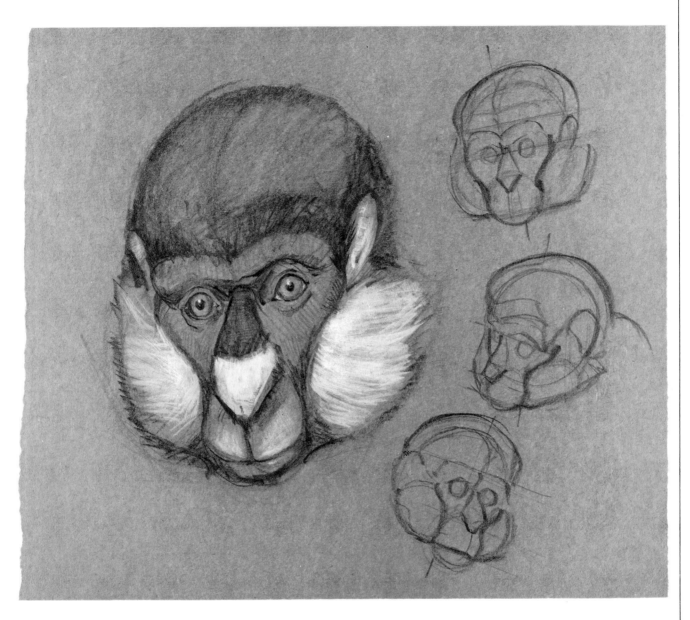

Si vous êtes en quête de sujets en mouvement, le zoo est l'endroit rêvé! Avant de commencer à dessiner un animal, vous avez tout avantage à observer son comportement. Les animaux en cage acquièrent des habitudes et des gestes répétitifs. Les grands félins, par exemple, marchent de long en large en décrivant des huit. L'ours fait souvent le beau pour obtenir de la nourriture. Les gibbons se balancent par les bras au sommet de leur cage. Comme tous ces mouvements sont répétitifs, les mêmes poses reviendront inévitablement. Faites plusieurs croquis de poses différentes sur la même page. Votre modèle les reprendra immanquablement.

Comment obtenir d'un singe qu'il pose pour un portrait? Pour sa part, Gurney a poussé toutes sortes de borborygmes pour retenir l'attention de cette guenon à nez blanc, agrippée à la clôture. Il a ainsi pu observer la tête de l'animal de près et sous différents angles, et bien comprendre sa structure.

Au musée d'histoire naturelle

Contrairement au zoo, le musée d'histoire naturelle offre la possibilité de faire des études plus poussées. Vous pouvez y examiner de près insectes, reptiles, amphibiens, oiseaux, poissons, etc. Il faut toutefois s'adapter à l'éclairage relativement sombre.

C'est l'endroit tout indiqué pour dessiner l'animal qui vous fuyait au zoo ou pour étudier en détail votre animal favori. Observez attentivement les lignes et les couleurs, les taches, la texture, etc. Dessinez la même pose sous deux angles différents. Pendant que vous dessinez la seconde, rappelez-vous constamment la première. Cette méthode permet de graver une image dans la mémoire.

La plupart des musées exposent des squelettes, qu'il est bon de dessiner. N'essayez pas d'en dessiner le réseau complexe d'ombres et de lumières, mais plutôt d'en saisir l'attitude et les proportions. Cette étude vous sera d'un grand secours lorsque vous retournerez au zoo.

Thomas Kinkade n'avait jamais été un passionné des becs d'oiseau. Pourtant, après avoir dessiné la tête d'un cormoran, il a regardé autour de lui et a été frappé par l'incroyable variété des becs des oiseaux qu'il voyait. D'où les dessins ci-dessous. S'il en avait eu le temps, il en aurait fait dix fois plus!

Pour ces études comparatives, Kinkade utilise un stylo à bille et de la gouache blanche. Les notes qu'il ajoute au dessin lui servent à se rappeler des traits particuliers, au cas où il aurait à faire des recherches pour une oeuvre plus élaborée ou pour un travail de commande.

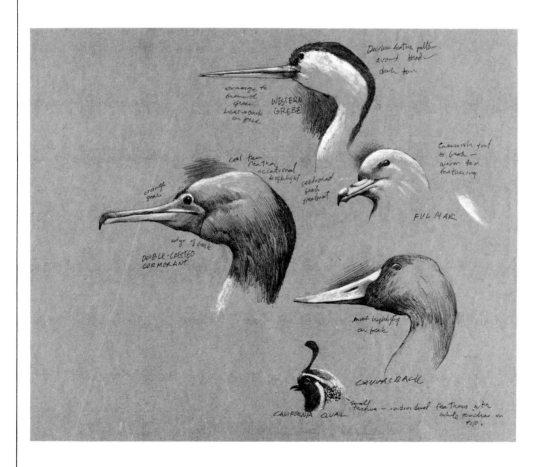

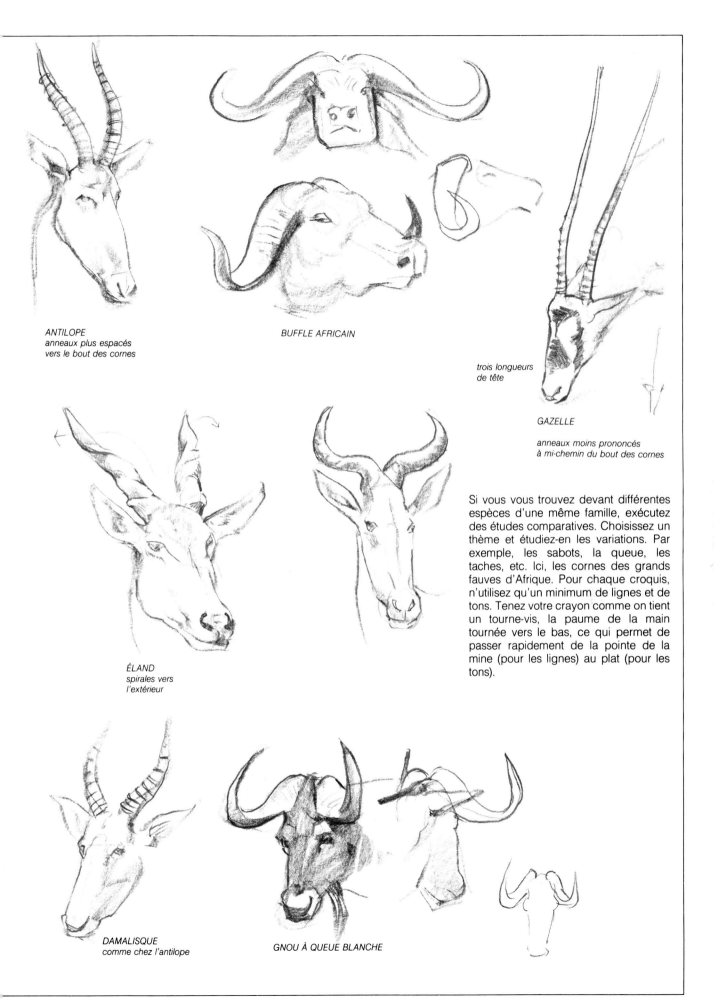

ANTILOPE
anneaux plus espacés
vers le bout des cornes

BUFFLE AFRICAIN

trois longueurs
de tête

GAZELLE

anneaux moins prononcés
à mi-chemin du bout des cornes

Si vous vous trouvez devant différentes espèces d'une même famille, exécutez des études comparatives. Choisissez un thème et étudiez-en les variations. Par exemple, les sabots, la queue, les taches, etc. Ici, les cornes des grands fauves d'Afrique. Pour chaque croquis, n'utilisez qu'un minimum de lignes et de tons. Tenez votre crayon comme on tient un tourne-vis, la paume de la main tournée vers le bas, ce qui permet de passer rapidement de la pointe de la mine (pour les lignes) au plat (pour les tons).

ÉLAND
spirales vers
l'extérieur

DAMALISQUE
comme chez l'antilope

GNOU À QUEUE BLANCHE

Le Cerf

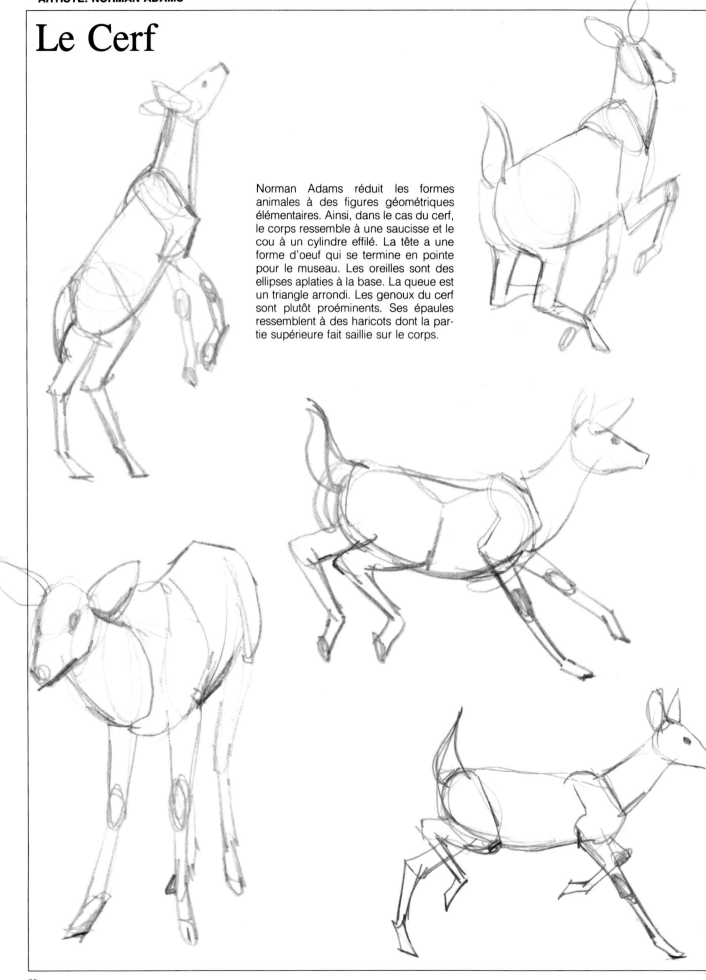

Norman Adams réduit les formes animales à des figures géométriques élémentaires. Ainsi, dans le cas du cerf, le corps ressemble à une saucisse et le cou à un cylindre effilé. La tête a une forme d'oeuf qui se termine en pointe pour le museau. Les oreilles sont des ellipses aplaties à la base. La queue est un triangle arrondi. Les genoux du cerf sont plutôt proéminents. Ses épaules ressemblent à des haricots dont la partie supérieure fait saillie sur le corps.

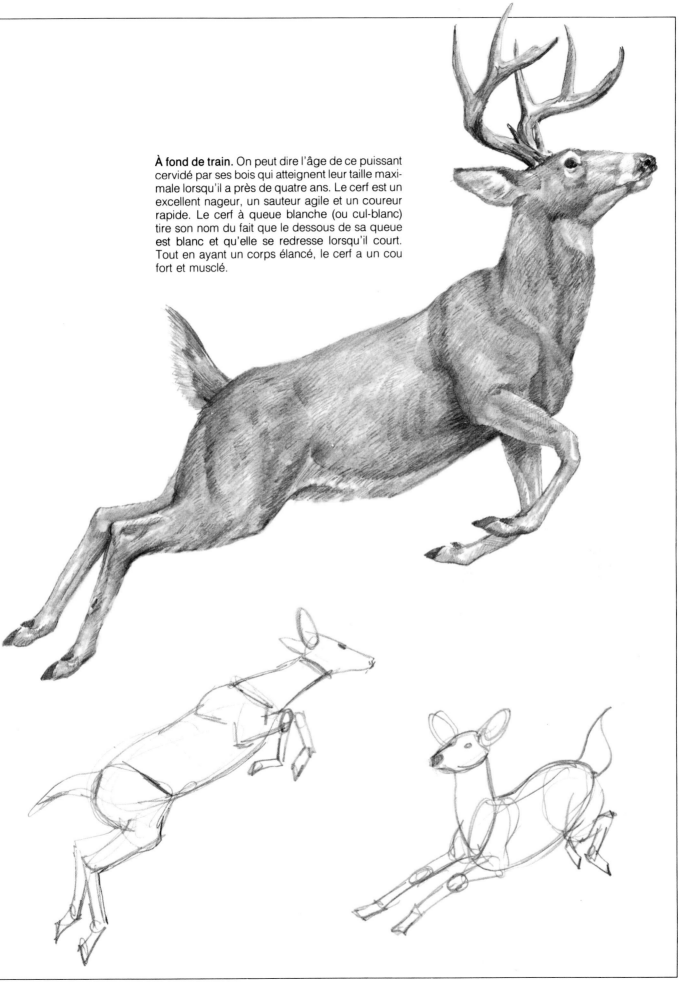

À fond de train. On peut dire l'âge de ce puissant cervidé par ses bois qui atteignent leur taille maximale lorsqu'il a près de quatre ans. Le cerf est un excellent nageur, un sauteur agile et un coureur rapide. Le cerf à queue blanche (ou cul-blanc) tire son nom du fait que le dessous de sa queue est blanc et qu'elle se redresse lorsqu'il court. Tout en ayant un corps élancé, le cerf a un cou fort et musclé.

Le singe

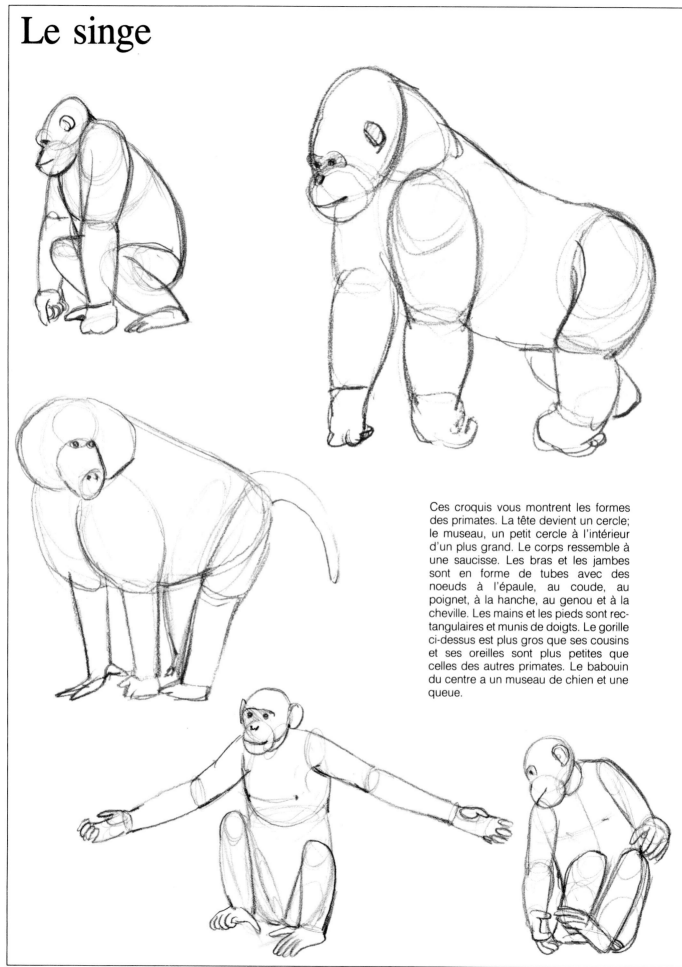

Ces croquis vous montrent les formes des primates. La tête devient un cercle; le museau, un petit cercle à l'intérieur d'un plus grand. Le corps ressemble à une saucisse. Les bras et les jambes sont en forme de tubes avec des noeuds à l'épaule, au coude, au poignet, à la hanche, au genou et à la cheville. Les mains et les pieds sont rectangulaires et munis de doigts. Le gorille ci-dessus est plus gros que ses cousins et ses oreilles sont plus petites que celles des autres primates. Le babouin du centre a un museau de chien et une queue.

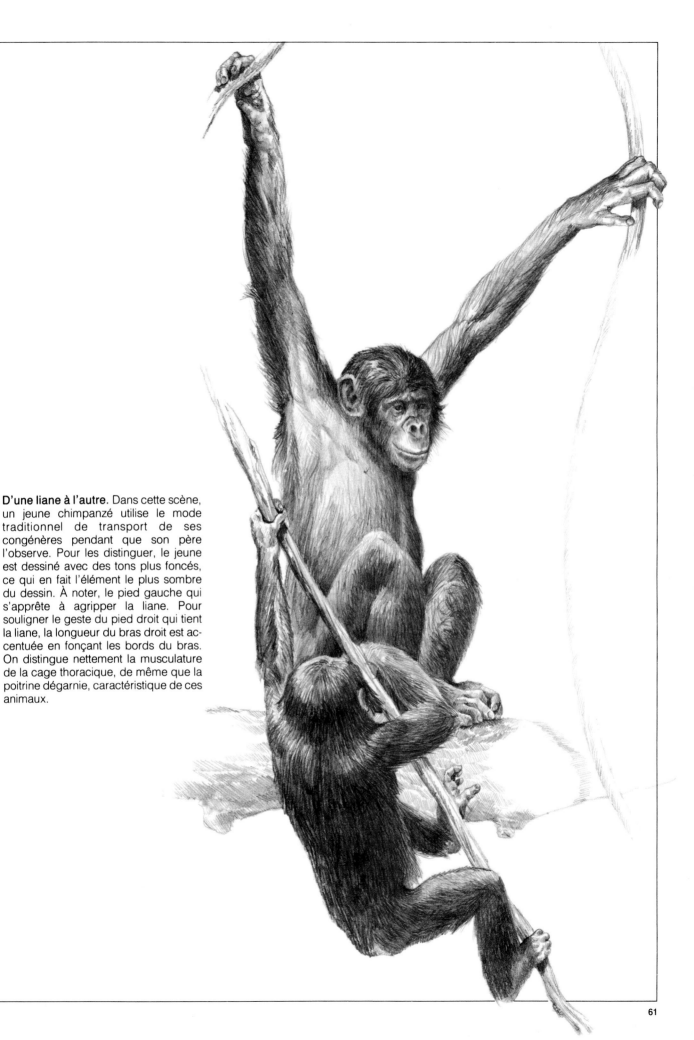

D'une liane à l'autre. Dans cette scène, un jeune chimpanzé utilise le mode traditionnel de transport de ses congénères pendant que son père l'observe. Pour les distinguer, le jeune est dessiné avec des tons plus foncés, ce qui en fait l'élément le plus sombre du dessin. À noter, le pied gauche qui s'apprête à agripper la liane. Pour souligner le geste du pied droit qui tient la liane, la longueur du bras droit est accentuée en fonçant les bords du bras. On distingue nettement la musculature de la cage thoracique, de même que la poitrine dégarnie, caractéristique de ces animaux.

L'éléphant

Dans le cas de l'éléphant, le torse a la forme d'une ellipse dont l'apex correspond à A (voir ci-contre). Le cou est un gros tube. La tête ressemble à un oeuf et la trompe à un tube effilé. Les pattes sont des cylindres, brisés aux articulations des pattes avant et arrière (voir B ci-dessous). Celles de devant se joignent au poitrail et celles de derrière, aux hanches.

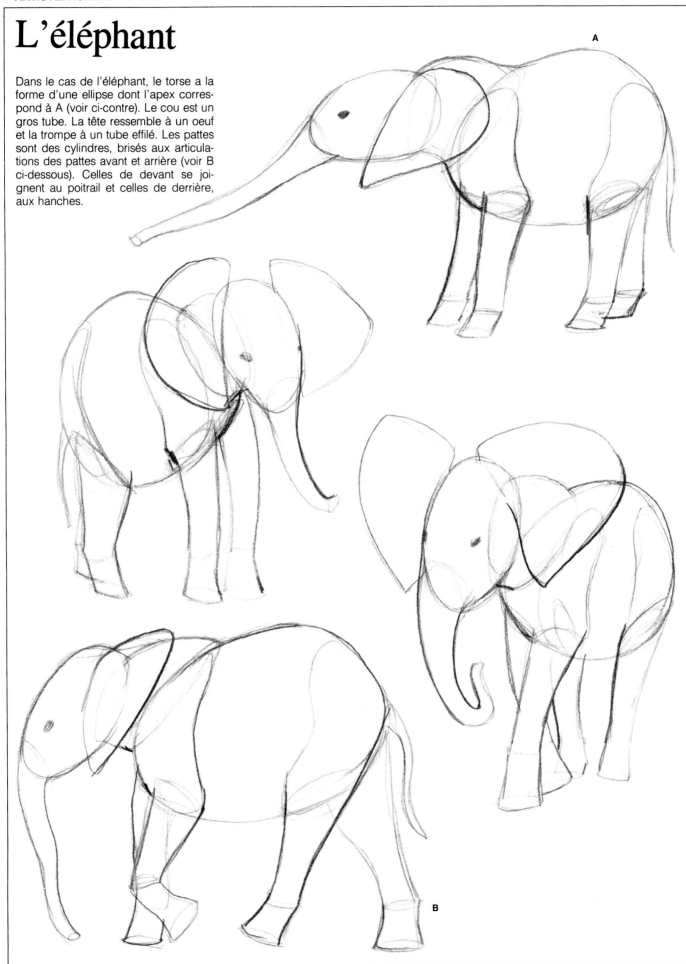

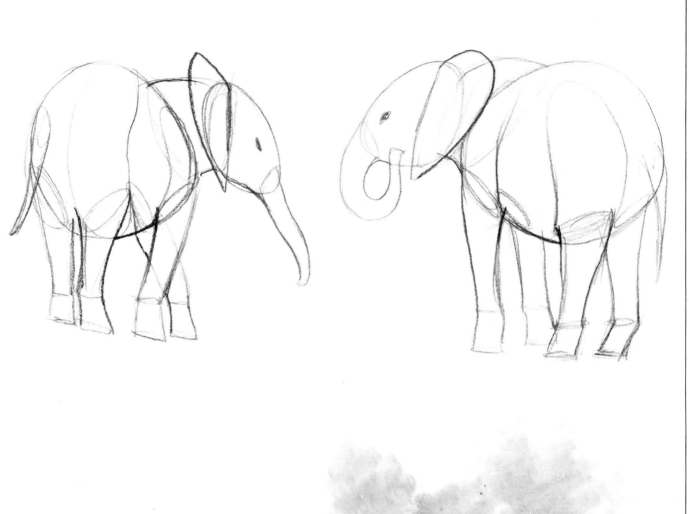

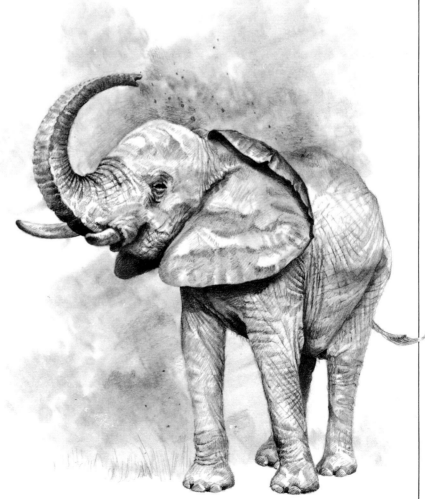

Le bain de poussière. Pour se protéger contre les hordes d'insectes et de parasites qui harcèlent tous les mammifères d'Afrique, l'éléphant «s'arrose» régulièrement d'eau, de boue ou de poussière. C'est son seul moyen de défense, sa queue étant trop courte pour éloigner les importuns.

Pour donner un effet de poussière, Norman Adam saupoudre de poudre de fusain le dessin et le frotte avec une estompe. Il en met un peu plus à certains endroits pour simuler la terre et les cailloux que l'animal pourrait avoir aspiré avec sa trompe.

Le rendu du mouvement à l'aquarelle

Voici comment rendre à l'aquarelle une silhouette en mouvement. L'opération se divise en six étapes. Comme toute action fait appel au corps en son entier, essayez de peindre plusieurs sections d'un seul coup en traçant des lignes longues et harmonieuses. Dès le début, pensez aux rapports qui font de cet ensemble une figure fluide et gracieuse.

1. Avant de commencer, étudiez et analysez l'attitude du corps en marche. Ne posez là tête qu'après avoir bien décomposé l'action. Remarquez que le corps n'est pas situé directement sous la tête: il se porte en avant.

2. La ligne qui suit part de l'oreille. Elle doit frôler le dos près de la taille et toucher le devant du genou droit. Comme le corps, la jambe gauche se trouve naturellement dans le prolongement du devant du torse. Il importe que cette ligne soit expressive, qu'elle s'avance et descende à la fois. Il n'est pas nécessaire que la courbe modèle la jambe, mais il faut qu'elle traduise la poussée du torse. Si vous franchissez cette étape, le reste suivra sans peine.

3. Où se trouve la ligne des épaules? Bien que la longueur du cou entre le menton et l'épaule varie d'une personne à l'autre, vous pouvez supposer qu'elle est égale au quart de la hauteur de la tête. Notez que le niveau des épaules varie aussi. Assurez-vous que la ligne de l'épaule gauche est plus longue que celle de l'épaule droite. La symétrie des épaules n'existe que dans un corps vu de face. En partant du bord de l'épaule, marquez le ton du haut du torse d'un coup de pinceau.

4. En partant de l'extrémité gauche de l'épaule, tracez une courbe libre pour indiquer la jambe droite. En reliant le haut du torse et la jambe, ce coup de pinceau souligne le rapport entre ces deux parties. Le pied droit est plus bas que le gauche.

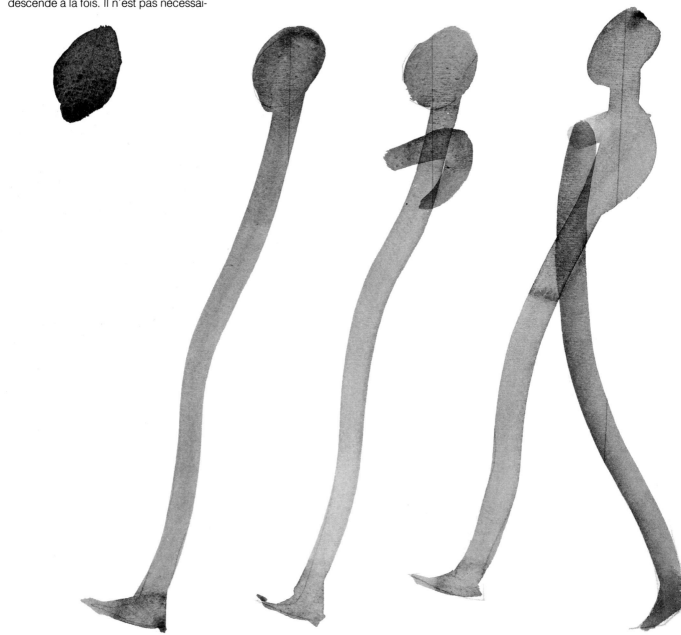

5. Continuez de brosser le haut et le bas du torse. Les décisions majeures sont déjà prises et les rapports essentiels établis. Il s'agit maintenant de remplissage. Essayez tout de même de rendre la forme exacte du torse.

6. Au tour des bras maintenant. D'un seul coup de pinceau, partez de la main gauche, montez, suivez les épaules et redescendez jusqu'à la main droite. Ce tracé continu fait ressortir le rapport entre les deux bras.

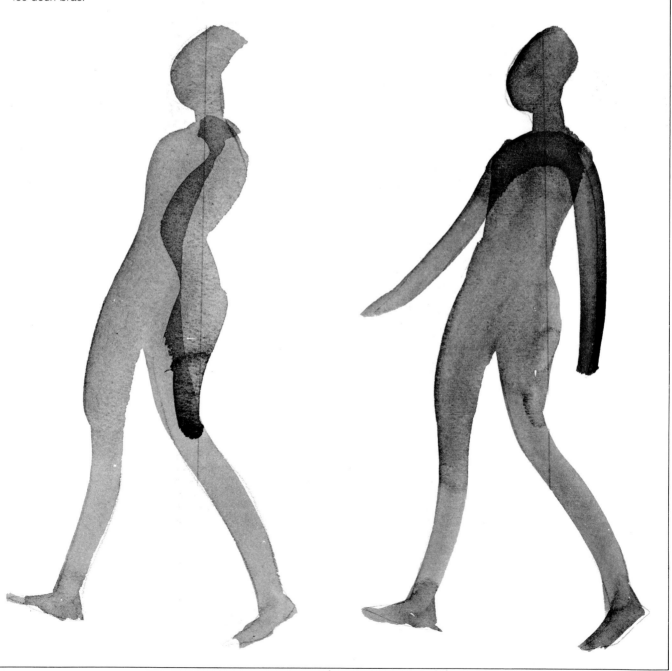

Variations sur le thème du mouvement

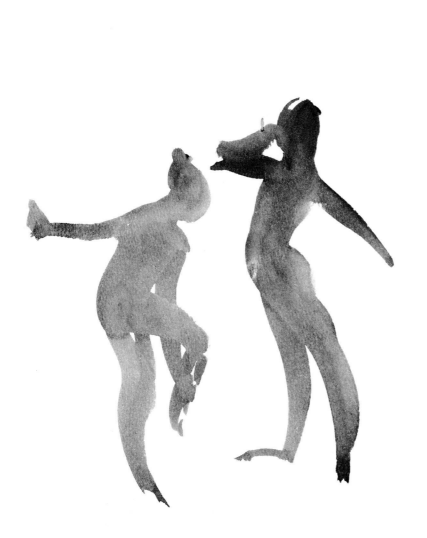

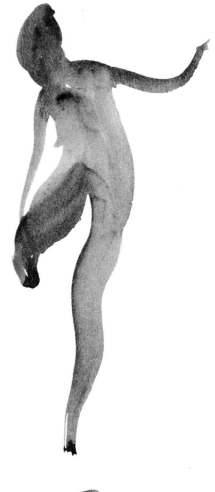

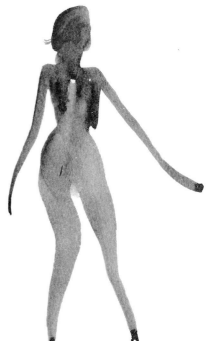

Voici deux pages de croquis tels quels. Certains sont mieux réussis que d'autres. Un ou deux sont même ratés. En guise d'exercice, refaites plusieurs fois chacun d'eux. Attendez-vous à des erreurs et à des figures informes: mais il n'est pas question de corriger!

Le but n'est pas de camper de belles figures, mais de saisir les rapports entre les diverses parties du corps. Plutôt que de dessiner des formes exactes, appliquez-vous à rendre le geste ou l'action.

Rappelez-vous que le travail d'après nature n'a pas son pareil et que les résultats font toujours plus «vrais».

N'hésitez pas à demander à vos amis les plus patients de poser pour vous. Beaucoup le feront volontiers. Ou inscrivez-vous à un cours de dessin qui loue les services d'un modèle professionnel.

À défaut de modèles, vous pouvez travailler d'après des photographies. Il existe aussi des livres de nus en mouvement. Les pages sportives des journaux et des revues sont remplies, également, de sujets appropriés. Votre principal souci doit être de vous exercer suffisamment pour réussir à dessiner un modèle en mouvement.

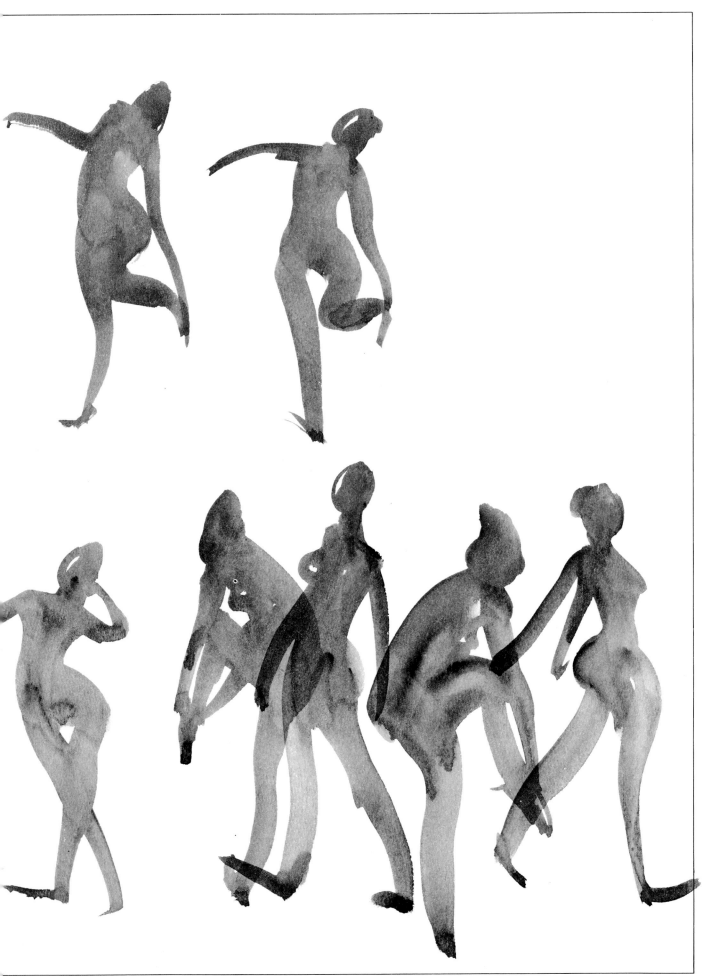

La danse

Shawn Dulaney danse depuis l'âge de huit ans. Pour elle, le monde est mouvement. Mettant à contribution ses talents de danseuse et de dessinatrice, elle s'efforce de rendre l'illusion du mouvement.

Pour ces croquis, Dulaney a eu recours à des modèles qui exécutent des pas de danse pendant qu'elle dessine à grands traits avec un bâton de graphite sur du papier étendu sur le sol. Il s'agit de papier en rouleau, mesurant un mètre de largeur sur plusieurs mètres de longueur, et assez résistant pour que l'on puisse marcher et s'appuyer dessus.

Shawn Dulaney a fait trois études de mouvements de suite avant de dérouler de nouveau le papier. Elle peut ainsi passer rapidement d'un croquis à l'autre, sans s'interrompre pour changer de feuille.

Elle aime travailler vite et à grande échelle, en mettant tout son corps à contribution. L'ampleur et la liberté des gestes rendent le dessin plus fluide et plus apte à traduire le mouvement.

Pour rendre la continuité et les lignes du mouvement, seules sont dessinées, les parties du corps qui expriment une position. Il s'agit de montrer qu'une figure vient de quelque part et qu'elle se dirige quelque part. Si ce sont les jambes qui comptent, comme dans un saut, elles seront accentuées. Quand tout le corps est incurvé, elle insiste sur la courbe de la colonne vertébrale. Le visage n'est jamais que suggéré.

Dulaney veut avant tout montrer la poussée du mouvement et le jeu de la pesanteur. Si le corps subit une forte inclinaison ou une torsion, elle le souligne.

Le costume entre pour beaucoup dans ces croquis. La danseuse ci-contre porte une jupe; le dessin rend la forme et le mouvement du tissu. Sur l'autre page, le danseur est vêtu d'un maillot: son corps apparaît évidemment davantage.

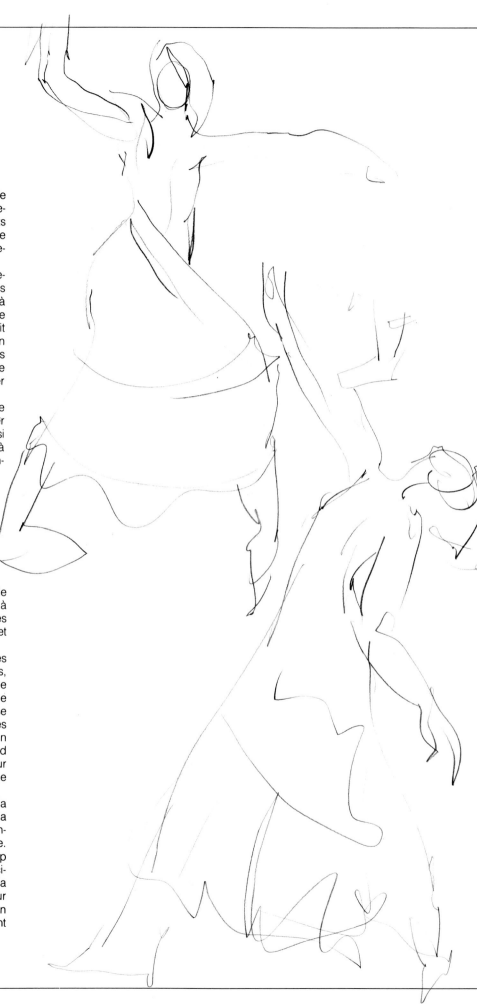

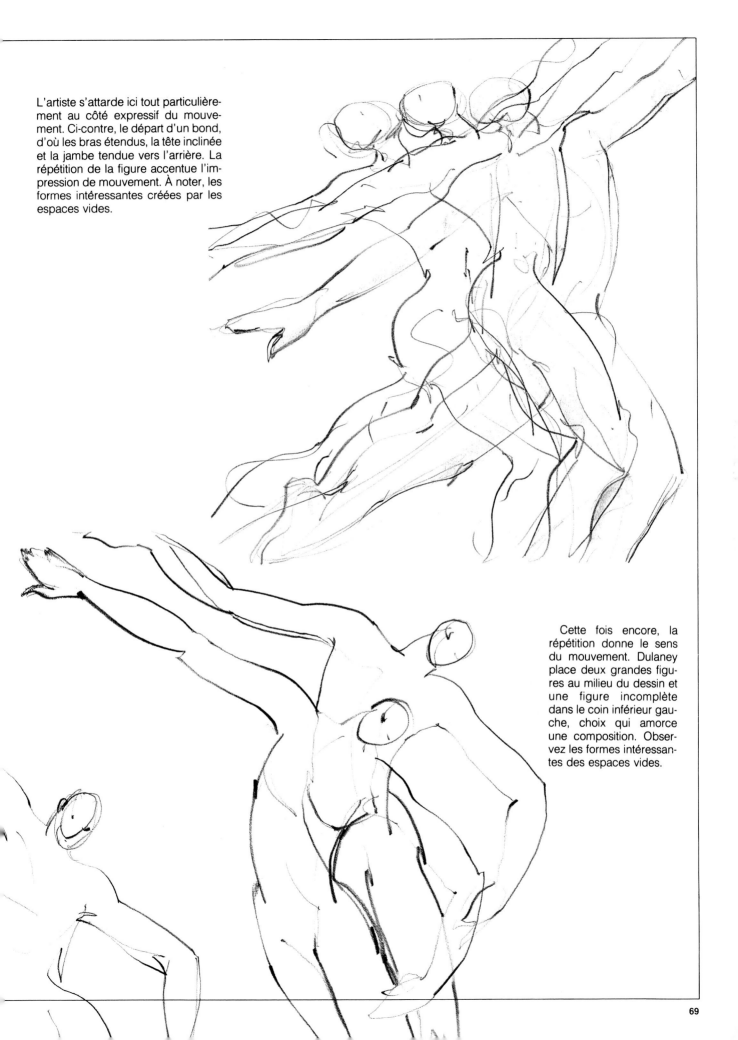

L'artiste s'attarde ici tout particulière-
ment au côté expressif du mouve-
ment. Ci-contre, le départ d'un bond,
d'où les bras étendus, la tête inclinée
et la jambe tendue vers l'arrière. La
répétition de la figure accentue l'im-
pression de mouvement. À noter, les
formes intéressantes créées par les
espaces vides.

Cette fois encore, la
répétition donne le sens
du mouvement. Dulaney
place deux grandes figu-
res au milieu du dessin et
une figure incomplète
dans le coin inférieur gau-
che, choix qui amorce
une composition. Obser-
vez les formes intéressan-
tes des espaces vides.

Donner un sens au croquis

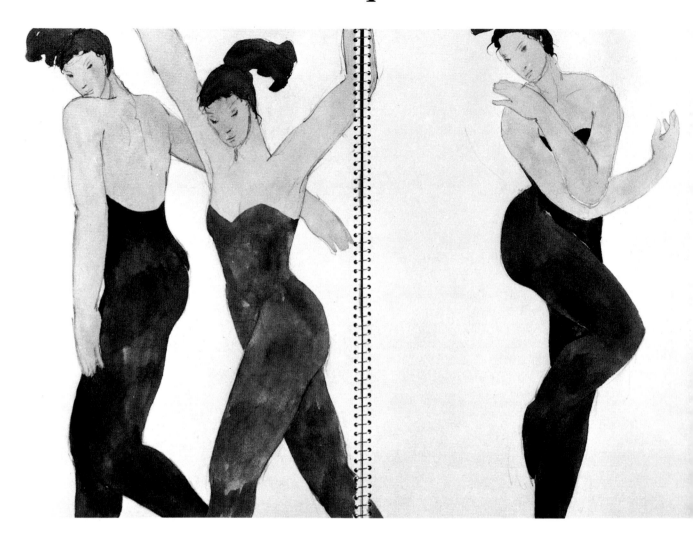

Dans ces pages, Shawn Dulaney a poussé plus loin ses études du mouvement. Son but premier est de réunir plusieurs poses en une seule composition homogène qui fait ressortir les mouvements de la danseuse. Elle est aussi très attentive aux formes négatives qui résultent des espaces vides. Elle dessine d'abord les contours avec un crayon mine de plomb puis, elle donne du corps aux figures avec un lavis.

On voit ci-dessus les trois phases d'un même mouvement. Elle crée une composition intéressante en plaçant deux figures côte à côte et en isolant la troisième. Lorsqu'une figure a beaucoup de caractère, elle craint de la neutraliser en lui donnant une compagne. En d'autres cas, grouper deux figures ou plus renforce l'intérêt de chacune. Notez comme le dessin qui franchit la reliure donne de l'unité à l'ensemble. Pour Dulaney, chaque séance de pose prend un sens particulier. Dans le cas présent, la danseuse débordait d'énergie. Elle faisait des sauts si rapides et si légers qu'elle semblait voler. C'est cette impression de vol qui a inspiré l'artiste.

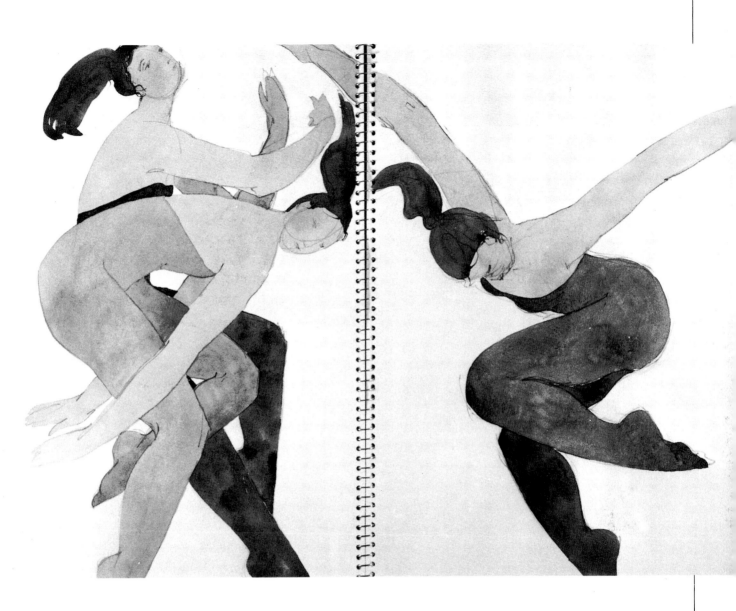

Les gens, des personnages en mouvement

Pour croquer des gens en mouvement, vous pouvez combiner l'esquisse rapide des contours avec le dessin à main levée. Travaillez de mémoire. N'oubliez pas qu'il y a un décalage entre le coup d'oeil et le coup de crayon.

Laisser courir son crayon. L'image des personnages sous les deux parasols doit se graver dans votre esprit. Il faut se mettre à dessiner aussitôt après. Vos premiers croquis seront sans doute ratés, mais vous finirez par y arriver.

Pour dessiner des personnages, faites comme pour les animaux: concentrez-vous sur le geste. Exercez-vous à travailler de mémoire. Lorsqu'une pose vous frappe, enregistrez-la puis dessinez-la.

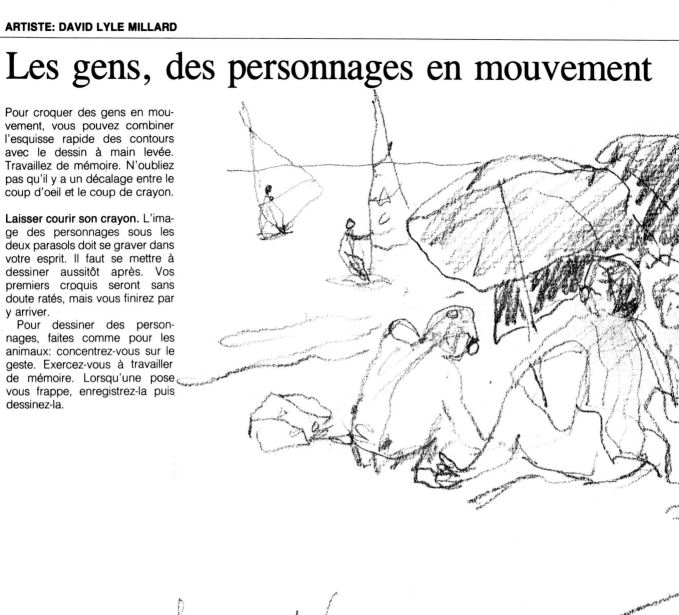

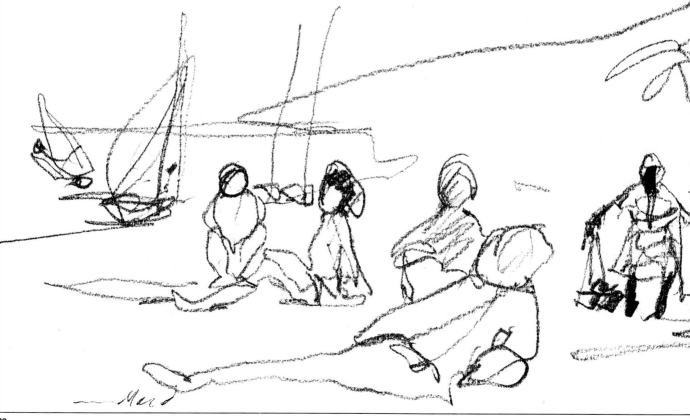

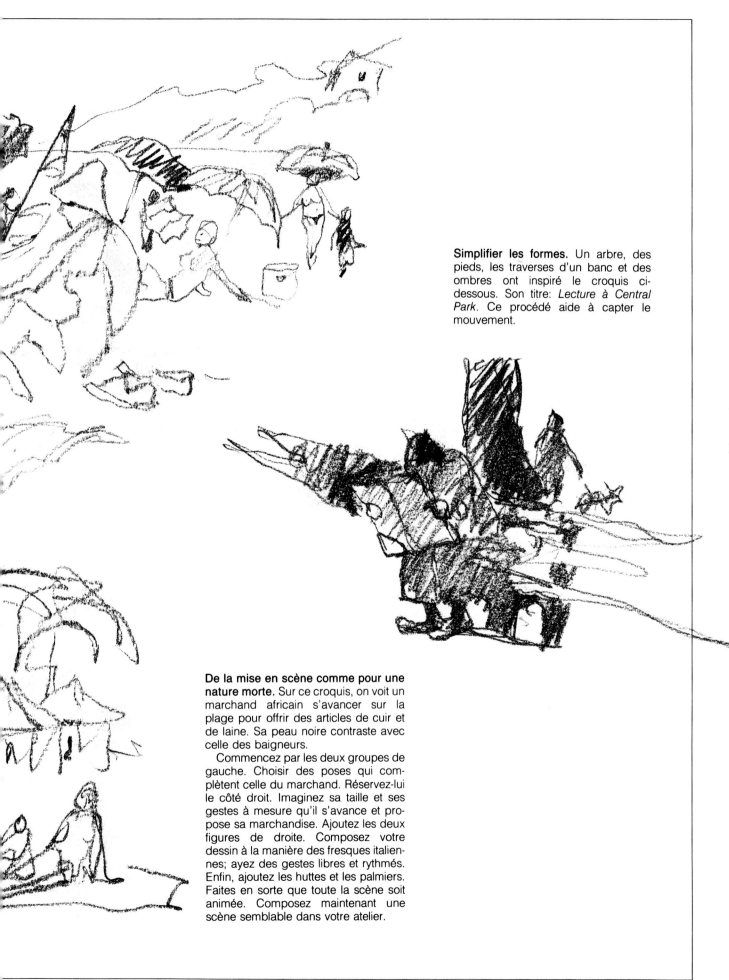

Simplifier les formes. Un arbre, des pieds, les traverses d'un banc et des ombres ont inspiré le croquis ci-dessous. Son titre: *Lecture à Central Park*. Ce procédé aide à capter le mouvement.

De la mise en scène comme pour une nature morte. Sur ce croquis, on voit un marchand africain s'avancer sur la plage pour offrir des articles de cuir et de laine. Sa peau noire contraste avec celle des baigneurs.

Commencez par les deux groupes de gauche. Choisir des poses qui complètent celle du marchand. Réservez-lui le côté droit. Imaginez sa taille et ses gestes à mesure qu'il s'avance et propose sa marchandise. Ajoutez les deux figures de droite. Composez votre dessin à la manière des fresques italiennes; ayez des gestes libres et rythmés. Enfin, ajoutez les huttes et les palmiers. Faites en sorte que toute la scène soit animée. Composez maintenant une scène semblable dans votre atelier.

Le langage du corps

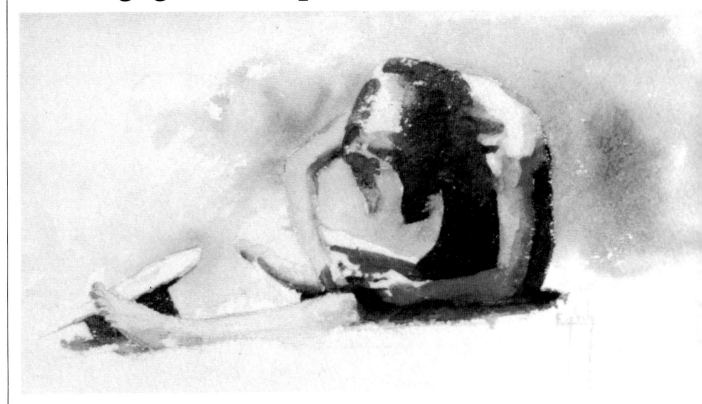

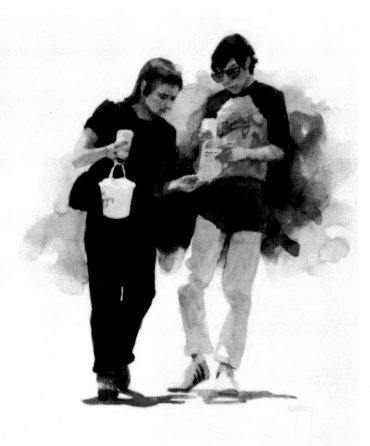

Kim English aime dessiner les gens dans leur vie quotidienne. Ses croquis montrent des gens détendus, à l'aise. Ses dessins sont réussis parce qu'ils saisissent le mouvement.

La piqûre d'abeille. La jeune fille est concentrée, ramassée sur son pied. Son dos et ses bras l'entourent, attirant ainsi le regard du spectateur. Presque tout l'arrière-plan a été laissé clair, ce qui donne sens aux zones sombres et accentue le geste.

Il utilise son carnet de croquis pour organiser des éléments de composition en vue d'oeuvres futures. Dans le croquis ci-dessus, il cerne la position et le mouvement du personnage, la division de l'arrière-plan et du premier plan ainsi que l'emplacement des valeurs sombres et claires. English sait d'expérience que si une composition n'est pas réussie dans une si petite version, elle ne le sera probablement jamais dans une plus grande.

Le journal. Le garçon indique à la jeune fille ce qu'il vient de lire. Parce qu'il l'a déjà lu, il se tient droit, sans se concentrer sur le journal. Tous deux le regardent en marchant. La forme et la position des jambes marquent le mouvement.

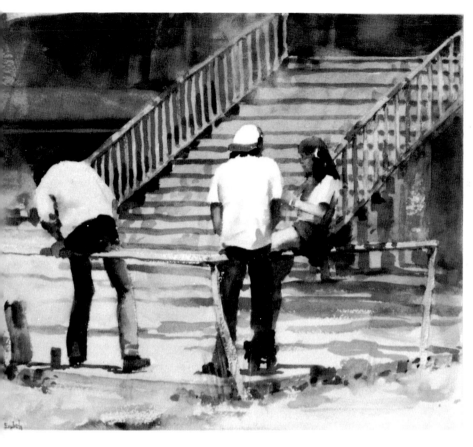

Les patins rouges. Cette composition montre trois personnages: un couple et un garçon se tenant à l'écart. Notez comment leur position agit sur la mise en page, tout en rendant les relations entre les personnages. L'artiste a montré l'intimité du couple en les plaçant si près l'un de l'autre qu'ils forment un tout. Un espace, une position inclinée indiquent l'isolement du 3e personnage.

Ce croquis montre comment English a travaillé le mouvement et les valeurs en prévision d'une oeuvre future. Il n'a fait qu'ébaucher l'arrière-plan, s'appliquant surtout à illustrer la position des personnages et leurs gestes.

La pratique. Le dessin rapide est technique indispensable pour saisir le mouvement. Et la seule façon de l'acquérir est de s'y exercer. La télévision peut vous être utile. Gardez toujours à la portée de la main un carnet de croquis, une plume ou un crayon. Au début, ne faites qu'observer les gens en mouvement. Ne dessinez pas tout de suite. Ignorez les traits, les détails vestimentaires; concentrez-vous uniquement sur la position du corps, l'angle du torse et des membres. Essayez de ressentir les mouvements des personnages dans votre propre corps. Si le personnage bouge la jambe, imaginez que c'est la vôtre.

Au bout de cinq minutes passées uniquement à observer, commencez à dessiner. Faites vingt-cinq mouvements à la fois. Dessinez à traits rapides et coulants. Ne vous attardez pas aux détails, mais plutôt aux positions importantes, à l'ensemble du mouvement.

Travaillez à partir des personnages de la télévision jusqu'à ce que vos dessins commencent à rendre l'idée de mouvement. Vous devriez être capable de revenir des jours, ou même des semaines plus tard sur n'importe quel croquis et, vous rappeler tout le mouvement.

Lorsque vous saisirez facilement les gestes devant la télévision, prenez votre carnet de croquis, allez dans un lieu public et essayez d'y dessiner des gens en mouvement. Commencez par des endroits où les gens sont assis. Comme dans les restaurants ou les bars, mais au fur et à mesure que vous progressez, essayez de saisir le mouvement de gens qui dansent, marchent ou jouent avec une balle.

LE CROQUIS À LA BASE DES FORMES, DES MODÈLES, DE LA COMPOSITION ET DES VALEURS

Le croquis est une façon de résoudre les problèmes de composition qui ne peuvent manquer de survenir dans tout projet artistique sérieux. Pour qu'une composition soit réussie, tous les éléments d'un dessin ou d'une peinture doivent être justes.

Dans cette section du livre, une spécialiste de la nature morte, Rudy de Reyna, vous montre comment organiser une nature morte harmonieuse en jouant avec les valeurs, les textures et les formes. Charles Reid vous indique comment déterminer les valeurs pour rendre le volume dans le portrait ou la silhouette.

David Lyle Millard vous apprend comment utiliser les valeurs de façon à structurer un sujet, à créer une forme abstraite cohérente à partir du désordre apparent de la nature.

La maîtrise des formes importantes

À l'aquarelle apprenez à voir vos personnages comme de grandes formes souples et fluides. Concentrez-vous sur les formes de façon à bien saisir le corps humain. Il faut maîtriser le trait, de façon à pouvoir le modifier au bon endroit. Cela exige aussi de la pratique. Mais ne vous inquiétez pas trop; vos formes s'amélioreront au fur et à mesure que vous acquerrez de la facilité à manier le pinceau.

1. Faites un trait de 12 cm de long et d'1 cm de large avec un pinceau n° 8. N'appuyez pas trop.

2. Rechargez votre pinceau et faites un autre trait en le commençant comme à

l'étape n° 1. Mais cette fois, variez la pression du pinceau. Après avoir commencé un trait de 1 cm de large, augmentez la pression lentement, mais fermement, jusqu'à ce que le trait soit de 2 cm. Puis relâchez votre pression jusqu'à ce que vous obteniez une très étroite section de 6 mm. Répétez cet exercice plusieurs fois. Ces deux étapes sont des exercices de traits. Travaillez-les jusqu'à ce que vous vous sentiez d'attaque pour compléter la silhouette.

3. Après avoir rechargé votre pinceau, commencez par un simple trait de 2 cm pour faire la tête. Mais cette fois, ne

levez pas le pinceau du papier. Rappelez-vous qu'il s'agit de faire le moins de traits possible. Après environ 3 cm, commencez à relâcher votre pression. Cette partie plus étroite formera le cou. Prolongez ce trait d'encore 3 cm pour le haut du dos. Si votre pinceau est suffisamment chargé, revenez sur votre trait et ébauchez une des épaules. Faites dépasser le trait d'environ 3 cm à partir du cou. ne vous préoccupez pas des proportions.

4. Rechargez votre pinceau avant d'aller vers l'autre épaule. Travaillez rapidement afin de reprendre le dernier

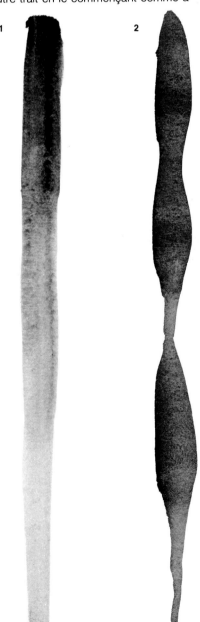

trait humide sur lequel vous vous étiez arrêté et repassez sur le torse pour aller dessiner l'autre épaule. À présent, modelez le haut et le bas du torse. Rechargez votre pinceau si nécessaire. La forme vous semblera peut-être irrégulière, mais ne vous inquiétez pas si tout cela n'est pas très ressemblant. Vous vous améliorerez avec la pratique.

5. Votre habileté à varier la pression sur le pinceau vous sera utile pour ébaucher les jambes. Faites le haut de la cuisse à peu près de la même largeur

que la tête. Au fur et à mesure que vous descendez, relâchez graduellement votre pression sur le pinceau, mais pas trop. Au genou, il devrait y avoir un net rétrécissement du trait. La cuisse et la jambe doivent mesurer environ 5 cm chacune. Augmenter la pression pour former le mollet. Puis, relâchez-la graduellement jusqu'à la cheville. Évoquez ensuite le pied sous la forme d'un triangle

6. Utilisez le même procédé pour l'autre jambe.

7. Lorsque les bras seront faits, vous aurez terminé. Revenez à l'épaule avec un pinceau chargé. Reprenez à la fin de l'épaule peinte à l'étape 2, en évitant d'empâter le trait déjà validé. Rétrécissez au coude, élargissez à nouveau, puis réduisez de nouveau rapidement au poignet. Ensuite faites la main. Reprenez le même genre de trait pour l'autre bras. Les bras doivent mesurer environ 5 cm chacun. À présent, vous savez peindre un personnage en moins de huit traits.

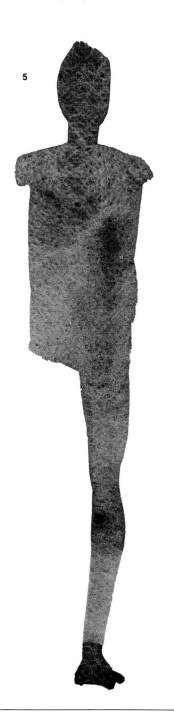

5

6

7

Voir les formes correctement

Une étude plus approfondie exige une connaissance du corps humain et de ses dimensions pour le peindre de façon descriptive et juste. Le corps humain est un ensemble de lignes courbes et droites. Angles opposés aux courbes, courbes opposées aux droites. Variété et contraste sont à la base de l'étude du corps humain. Observez. Comparez, par exemple, les épaules de la figure 4 où l'épaule gauche est une simple courbe alors que celle de droite forme un angle. Voyez comme les deux côtés sont bien différents.

Commencez toujours par observer, par étudier votre modèle: tous les personnages ne se dessinent jamais de la même façon. Vous peignez un modèle en *particulier*.

Pour comprendre la structure osseuse et musculaire, vous devez avoir quelques notions d'anatomie. La simplicité est essentielle. Concentrez-vous sur les surfaces principales.

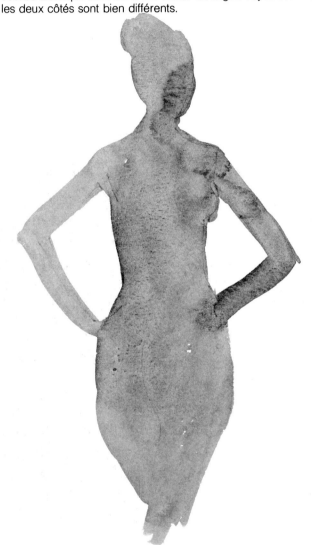

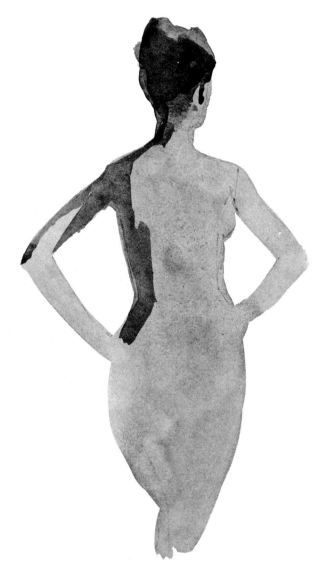

1. Faites un grisé général. Esquissez seulement le torse et le haut des jambes de façon à délimiter la surface plus complexe du dos. Essayez de ne travailler qu'au pinceau, sans vous aider d'un crayon, bien qu'un contour au crayon convienne aussi. Ne remplissez pas la surface.

2. Appliquez une valeur d'ombre. N'essayez pas d'obtenir une valeur trop précise; assurez-vous seulement qu'elle soit plus foncée que sur le grisé du modèle 1. Rappelez-vous cette règle générale: la dimension et la forme des parties ombrées sont en rapport avec l'anatomie du modèle.

Commencez par la chevelure; amincissez le trait pour rendre le cou. Puis le trait change de direction. Comme il suit la ligne de l'épaule, il va s'élargissant jusqu'à l'omoplate. Modelez cette surface lisse, l'ombre sur le bras gauche et l'ombre qu'il renvoie. Prolongez le trait jusqu'au bas de l'omoplate où le lavis devrait s'étendre pour laisser voir la forme arrondie de la cage thoracique. Cette zone ombrée souligne tout le côté du torse, y compris le bras. Faites en sorte, par la souplesse de votre trait, de donner l'idée générale de la structure du torse.

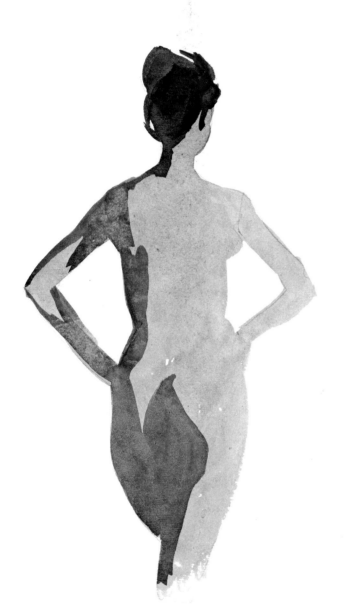

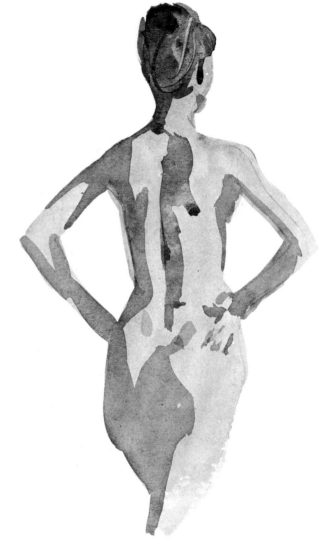

3. Le lavis doit à présent délimiter la partie inférieure du torse. Ici, la *forme intérieure* est plutôt verticale, en contraste avec les courbes qui indiquent le bas du dos. Modelez toute la surface ombrée d'un seul coup de pinceau. En travaillant de la sorte, il vous est possible de rendre une forme très descriptive. De nombreux traits courts et légers seraient nécessaires pour obtenir le même effet. Mais cette technique ne s'applique que lorsque les formes ne sont pas trop accentuées! Ici, l'ombre évoque la forme arrondie des fesses, puis descend tout d'un trait le long de la jambe.

4. Ombrez le plat de l'omoplate droite d'un trait assez large, contrastant avec la zone beaucoup plus étroite qui longe la colonne vertébrale. Votre coup de pinceau doit suivre le sens vertical de ces surfaces et rendre leurs aspérités. Montrez la forme plus osseuse et plus nette du dos, et celles plus arrondies de la hanche. L'ombre projetée par le bras suit la courbe de la cage thoracique, puis disparaît au moment d'atteindre la hanche. Faites un simple trait large et ombré sur l'avant-bras. Cette grande forme ombrée montre que le bras est dirigé vers l'arrière, et qu'il est à contre-jour. Si ce bras avait été placé en pleine lumière, vous auriez dû montrer le coude tiré vers l'avant.

Trois valeurs et un modèle

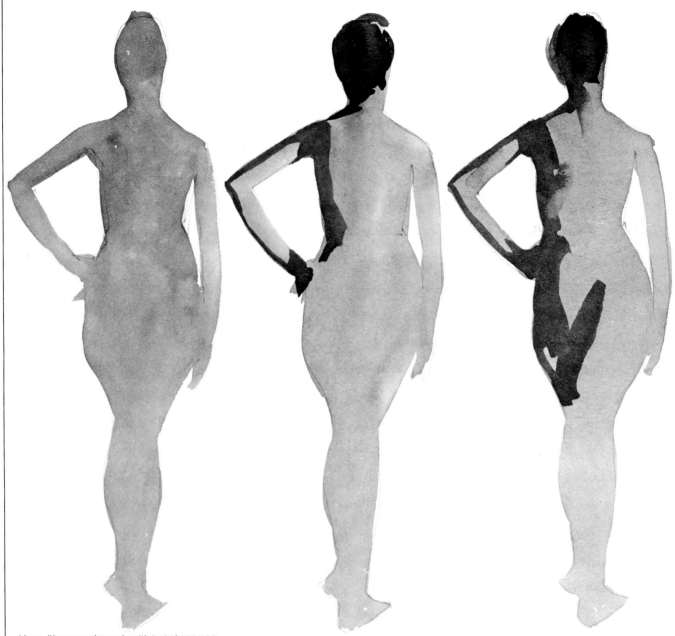

Vous êtes maintenant prêt à réaliser une valeur intermédiaire entre l'ombre et la lumière avec un simple pinceau humide. C'est l'ombre entrant dans zone claire qui crée ce troisième ton. En utilisant votre pinceau comme une éponge, vous atténuerez la coupure trop nette entre la zone claire et la zone ombrée.

Bien que cela puisse vous sembler facile, ce n'est qu'en contrôlant la quantité d'eau de votre pinceau que vous y arriverez. S'il est trop humide, l'eau diluera la valeur d'ombre. La consistance du pigment utilisé est également importante puisque vous allez travailler dans certaines zones ombrées.

1. Faites un grisé et laissez sécher ce premier lavis.

2. À présent, avec un ton beaucoup plus foncé, modelez les ombres en commençant par la tête. Rappelez-vous que l'effet que vous obtiendrez à l'étape suivante dépend de la quantité d'eau contenue dans votre pinceau et sur le papier, à cette étape.

Ne peignez pas toutes les ombres à la fois. Si vous le faisiez, de la tête jusqu'aux pieds, les ombres de l'épaule et de la nuque pourraient être trop sèches au moment de les atténuer.

Lorsque vous aurez peint la moitié des ombres, préparez-vous à revenir en arrière et à faire les mélanges en rinçant votre pinceau et en le secouant de façon énergique.

3. Atténuez d'abord l'ombre du cou en passant votre pinceau humide sur la frontière entre les 2 zones et en laissant couler un peu de la valeur d'ombre sur la nuque. N'y travaillez pas trop; ne donnez qu'un ou deux coups de pinceau. Si le mélange s'étend trop, épongez légèrement le pinceau après chaque trait sur un papier absorbant. De cette façon, le pinceau agit comme une éponge, et vous contrôlez la quantité du mélange. Atténuez ensuite les ombres du milieu du dos. L'omoplate présente souvent une arête osseuse; laissez-la telle quelle. Le dos est moins bien défini; ne faites qu'ébaucher. Faites enfin les ombres de la partie inférieure du torse.

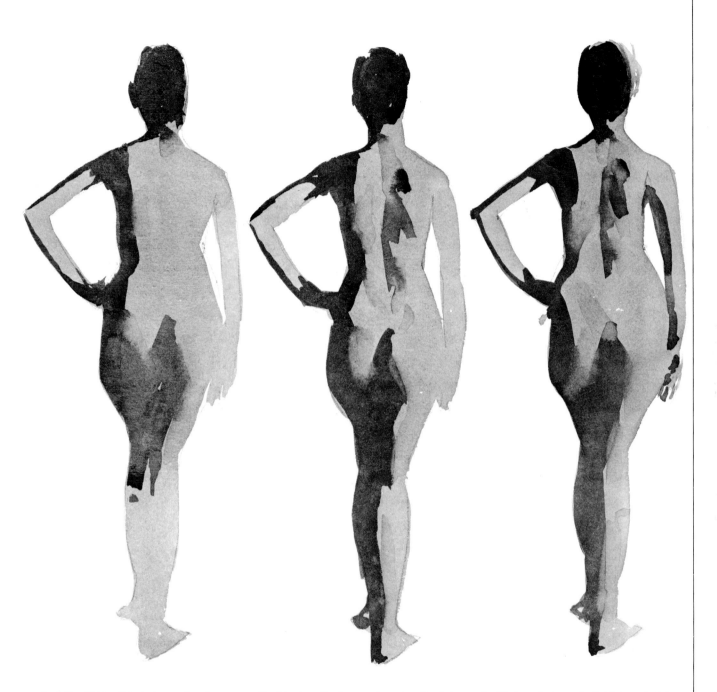

4. Adoucissez les ombres des formes arrondies des fesses de façon à faire ressortir le contour plus tranché de la hanche et de la taille. Il arrive que des contours nets, comme celui de la hanche près de la main, fassent ressortir des contours plus adoucis, et vice-versa. Lorsque tous les contours sont adoucis, la silhouette peut sembler floue et informe; au contraire, lorsqu'ils sont nets, le personnage risque de ressembler à un découpage. Recherchez la combinaison de contours nets et précis, avec d'autres plus adoucis et même «flous».

5. Ajoutez d'autres ombres à celle de la jambe afin de bien marquer le centre de la silhouette. Mélangez l'ombre de la jambe aux autres. Notez qu'au moment où vous terminerez ceci, les ombres de la jambe seront presque sèches et ne s'atténueront pas facilement.

6. Ombrez le bras droit. Mais cette fois, ne faites qu'*éponger* l'ombre de l'avant-bras pour l'éclaircir et lui donner un contour adouci. La technique de l'éponge sert à éclaircir des ombres devenues trop foncées, ou à nuancer une zone ombrée. Ici, cette technique sert à adoucir les contours.

Voir les formes positives et négatives

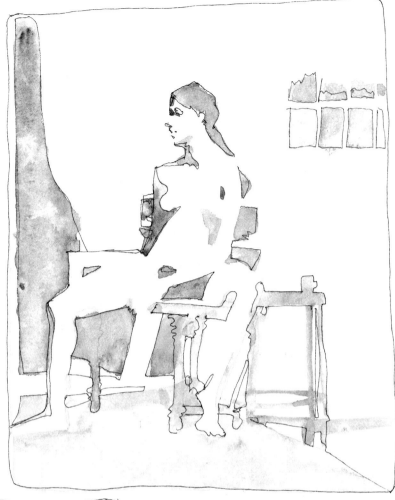

Dans un tableau, les formes positives évoquent habituellement un objet ou un modèle; les formes négatives, l'arrière-plan.

Croquis 1. Ici, le modèle est assis sur un banc posé sur une estrade. Deux autres bancs sont à sa droite. Quelques tableaux et une fenêtre constituent l'arrière-plan. Pour définir l'espace positif et l'espace négatif, il vous faut décider quels éléments font partie du sujet (positif) et quels autres appartiennent à l'arrière-plan (négatif).

De toute évidence, les tableaux et la fenêtre sont des objets. Mais ils font aussi partie de l'arrière-plan. À vous de choisir le centre d'intérêt.

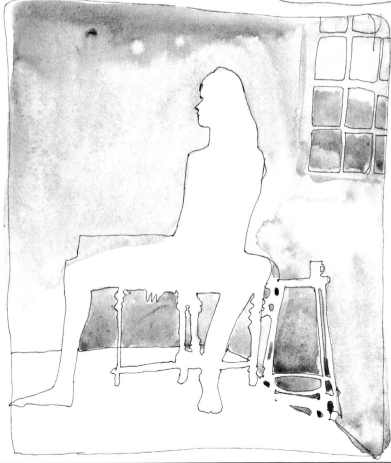

Croquis 2. Charles Reid trouve qu'il est plus facile de penser les formes négatives et positives en termes de valeurs. Ici, toutes les formes négatives sont peintes en foncé et toutes les formes positives en clair. Résultat: le modèle, l'estrade et les objets du premier plan sont positifs ou clairs, le reste est foncé ou négatif.

Reid ne croit pas que cet exercice puisse donner un résultat satisfaisant. Cela manque de finesse. En revanche, il offre un avantage. Le fait de simplifier ce que vous voyez, vous amène à considérer le modèle et les objets du premier plan comme un tout.

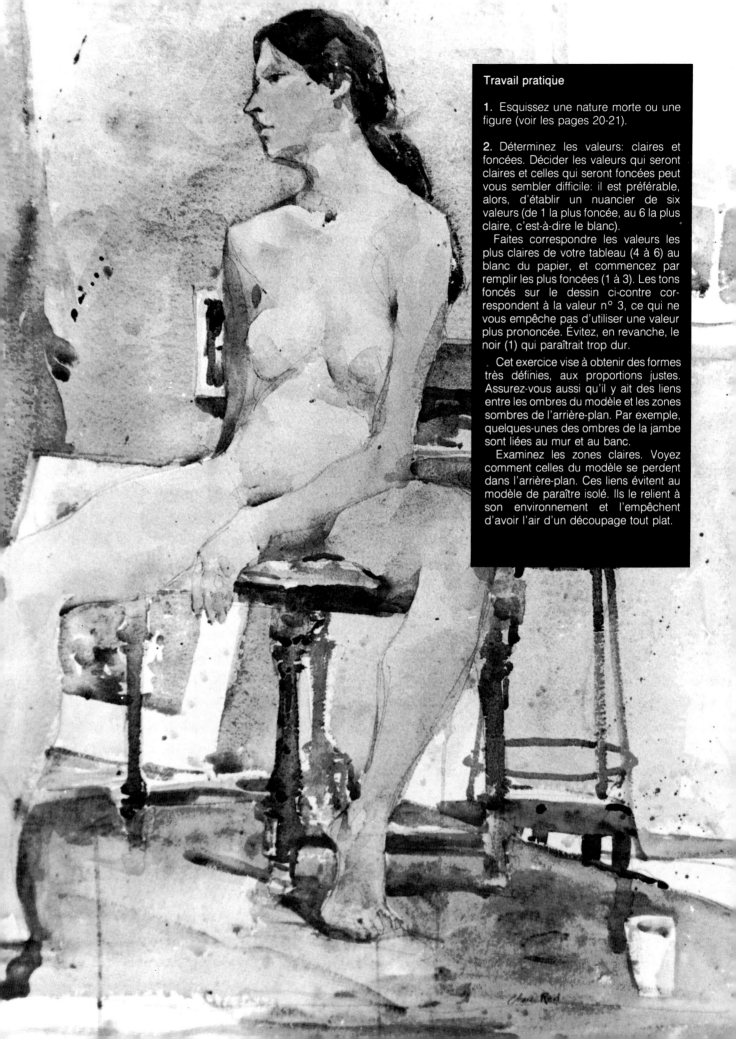

L'accentuation des formes foncées, négatives

Il est facile de faire un bon dessin à partir d'un paysage ou d'une vue marine aux formes fortes et bien découpées. Mais supposons que vous preniez comme sujet une masse de feuillages. Comment en organiser les formes? Vous aurez besoin de patience et aussi d'un oeil bien aiguisé pour structurer un tel sujet. Il vous faudra aussi un peu d'imagination pour faire abstraction de la réalité et voir le jeu des valeurs dans cette masse compacte. David Millard suggère de diviser cette masse en quatre valeurs: blanc, gris pâle, gris moyen et gris très foncé.

Ramener les détails à un schéma. Dans un premier temps, déterminez vos espaces blancs. Ce seront vos troncs d'arbres — ne vous inquiétez pas de la réalité, vous la créez! Notez comment l'espace blanc en diagonale remplit le coin inférieur gauche et sert de support à l'autre bande diagonale de ton moyen située au-dessus de lui, procurant ainsi une réserve de blanc pour les arbres.

Dans un deuxième temps, regroupez les tons gris pâle. Tenez votre crayon de biais légèrement, comme pour effleurer le papier. Attention de ne pas étaler ces tons avec votre main ou votre manche. Si vous êtes droitier, commencez en haut à gauche et avancez méticuleusement vers le bas. Concentrez-vous sur une zone bien délimitée et travaillez la forme en négatif. Continuez de proche en proche jusqu'à ce que la surface soit couverte, sauf quelques coins de ciel.

Ajoutez à présent le gris moyen. Travaillez en diagonale. Observez la bande en demi-ton qui va du coin supérieur gauche au coin inférieur droit. N'utilisez ce demi-ton plus foncé que pour cette bande. Elle n'existait pas dans le sujet, c'est Millard qui l'a conçu. C'est un bon exemple d'interprétation. Lorsque vous dessinez, pensez toujours dessin et poésie. Faites appel à votre imagination. Osez!

À présent, appliquez les tons gris plus foncé — toujours à l'intérieur de la bande en demi-teinte. Puis, regardez la nature — même lorsque vous l'avez sous les yeux, vous devez l'interpréter — et décidez de l'emplacement de vos tons foncés. Rappelez-vous que votre rôle consiste à diriger le

regard du spectateur. Ne surchargez pas votre tableau de détails inutiles. C'est de rendre l'essentiel qui est important.

Composez des paysages: les noirs, l'image, les formes. Un hameau est un bon sujet pour un tableau. Mais c'est presque trop joli; cela fait trop carte postale, trop organisé. Il faut modifier le sujet.

D'abord, allonger la composition afin de sortir de ce format trop carte postale. Puis, composer une cascade de formes noires, tombant comme des doigts, au-dessus des buissons devant l'entrée. Pendant que Millard dessinait, un camion passa, juste au bon moment, avec sa carrosserie gris foncé, ses essieux, ses pneus noirs. Il transforma l'image. Ces tons noirs horizontaux suffisent à arrêter la cascade des noirs qui cernent les bouleaux et empêchent le regard de circuler vers le bas du tableau. Mais comme l'oeil est toujours attiré vers la droite, il faut rééquilibrer le sujet en accentuant le toit de la remise d'un trait noir.

Remarquez à quel point le ciel prend de l'importance dans ce tableau? Notez les formes douces, arrondies des arbres, opposées aux formes angulaires des toits. Voyez pourquoi la cheminée a été décentrée, et l'effet rendu par le premier plan flou et juste esquissé.

Lorsque vous aurez fait suffisamment de croquis, vous imaginerez des tableaux simplement en regardant un sujet. Avant même de commencer à crayonner, l'inspiration viendra et la composition s'organisera d'elle-même.

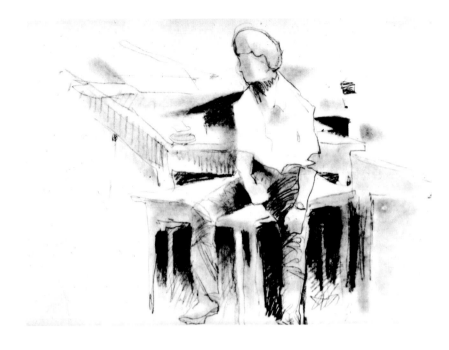

Les figures: les noirs, l'image, les formes.
Paysages, natures mortes ou personnages, ce sont les mêmes règles qui s'appliquent. Ce dessin ressemble beaucoup aux deux précédents. Des formes négatives foncées, choisies avec soin, attirent cette fois l'attention sur les jambes qui deviennent le centre d'intérêt.

Les deux éléments en forme de coins font bien ressortir les lignes de la table près de laquelle le modèle est assis. Les tons ont été estompés avec le doigt. Les meubles, dont les lignes et les ombres sont adoucies, forment alors un jeu graphique abstrait. Répétez ces formes sur les côtés et le dessus. Ajoutez les deux ombres du haut. Celle de gauche ramène l'épaule du modèle vers le spectateur. Elle est traitée en négatif. L'autre n'est là que pour équilibrer l'ensemble. Peut-être auriez-vous placé vos noirs seulement autour des jambes, des pieds et du plateau de la table? Tournez votre dessin sens dessus dessous, et voyez comment la composition s'équilibre. Que diriez-vous d'intituler ce croquis: *les jambes*?

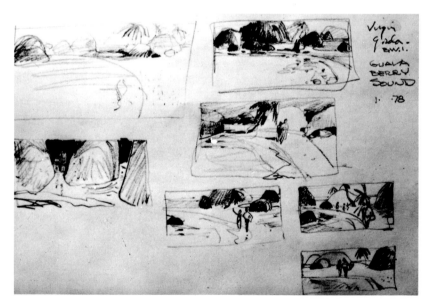

La composition. Le carnet de croquis sert, principalement, à étudier les éléments d'une composition. Il est très agréable de peindre directement sur un papier aquarelle, mais c'est en travaillant d'abord sur son carnet de croquis que l'on peut imaginer toutes sortes de composition, connaître intimement un sujet, apprendre l'art de la mise en scène.

Ainsi, au moment de faire votre aquarelle, vous avez tout ce qu'il vous faut sous la main. Vous avez même de quoi faire de nombreux autres tableaux. Cette expérience de la composition vous apprend aussi à «voir» réellement ce que vous désirez peindre.

L'organisation de l'image

Quel que soit le sujet de votre nature morte, vous devez d'abord en dessiner correctement les éléments. Tout comme un maçon ne se préoccupe pas du toit avant d'avoir monté la charpente d'une maison, ignorez les détails tant que vous n'avez pas établi les formes essentielles, les dimensions exactes et les relations entre les éléments. Il y a quatre points à observer dans la composition d'une nature morte: la ligne de l'ensemble, la distribution des tons clairs et des tons foncés, les textures et les lignes de contour.

La ligne de contour, rend le caractère et la texture d'une surface. Cette ligne peut être précise ou plus floue. Par exemple, le contour d'une bouteille est net, alors que celui d'une miche de pain, d'un napperon, est moins marqué. Mais ces lignes de contour se modifient aussi selon le propos artistique. Des lignes plus nettes semblent rapprocher l'objet, tandis que d'autres, plus estompées, semblent l'éloigner. On peut donc accentuer les lignes selon le caractère de l'objet et les exigences de sa composition.

De manière générale, c'est à l'aide de nombreux croquis que l'on arrive à élaborer, à parfaire un dessin. Chaque ébauche offre la possibilité de résoudre les problèmes de la composition. Ce qui semble correct à première vue a parfois besoin d'interprétation sur le papier.

Prenez une bouteille au contour intéressant, un verre à vin, une miche de pain, un couteau et un napperon. Variez la disposition des éléments et faites au moins une douzaine de croquis en insistant sur les masses plutôt que sur les détails. Le fusain, en bâtonnet ou en crayon, d'un maniement facile, se prête bien à ce genre d'essais. Il est toujours possible de souligner un trait ou de l'effacer.

1. Ici, il y a trop d'unité. De plus, la diagonale qui lie le haut de la bouteille et la miche de pain est trop nette.

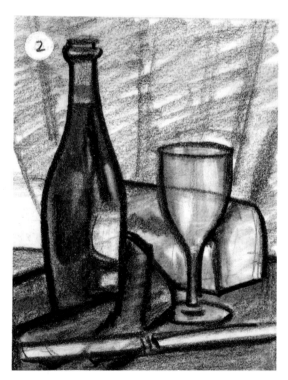

2. Cette composition est déjà plus intéressante, mais le drapé de l'arrière-plan et la nappe détournent l'attention du point d'intérêt.

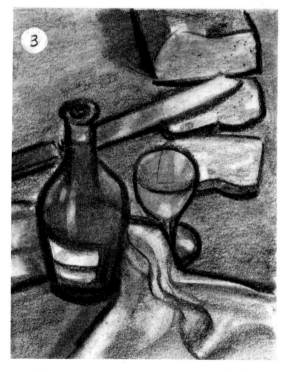

3. Cet agencement est assez réussi, mais la vue plongeante manque de naturel.

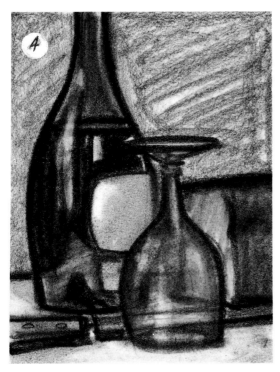

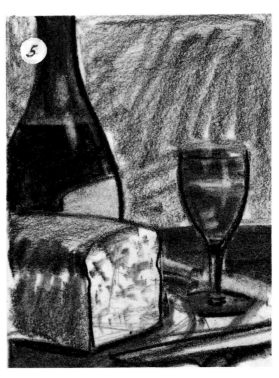

4. Le croquis manque d'air, enferme le sujet. De plus, De Reyna n'aime pas l'image du verre renversé.

5. Le fait d'isoler le verre lui donne trop d'importance. Et la bouteille, la miche de pain alourdissent la composition sur la gauche.

6. Ceci est une très mauvaise composition. Les trois principaux éléments se trouvent sur une même ligne. Seul, le couteau vient briser cette monotonie.

7. Voici le croquis que De Reyna préfère. Avec quelques modifications mineures, cette composition servira de base à un très bon tableau.

L'esquisse, base de la nature morte

Sur cette page, nous avons deux dessins de contour réalisés en 5 minutes. Ils montrent des masses, des lignes de construction, des valeurs estompées (au doigt ou avec une peau de chamois) ainsi que quelques traits noirs. La vigueur et la liberté de ces traits noirs révèlent la facilité et le naturel de ces réalisations. Chacune des natures mortes est d'une composition différente.

Forme trapézoïdale. La nappe donne une direction et une symétrie à la composition. L'ail, le fruit et le sucrier suivent le mouvement de la nappe. Le meilleur endroit pour le vase de fleurs se trouve à l'arrière, à droite (voir le diagramme au bas de la page).

Forme parallélipédique. Le quadrillé à l'arrière de cette nature morte sert de base à la composition et oriente les lignes de perspective de la boîte. C'est ce qui a retenu l'attention de David Millard dans cette étude de parallélogramme. Il y souligne la force des lignes et des tons. Si l'on peignait cette nature morte, les couleurs seraient plus riches et les valeurs plus foncées que celles du croquis au-dessus, Ce dernier est plus riche en tonalités et suggère des teintes orange, citron, lime et rose.

Travail pratique. Que vous soyez un amateur ou un artiste accompli, vous avez tout avantage à dessiner des natures mortes.

1. Faites d'abord deux ou trois croquis rapides des contours de votre sujet.
2. Choisissez un de ces croquis et faites-en une étude de valeurs d'une vingtaine de minutes.
3. Tracez à présent les contours de votre sujet sur du papier aquarelle et peignez-le à partir de votre étude — et non pas à partir du modèle. Pourquoi? Parce que votre interprétation intuitive du sujet est déjà faite. Ne vous référez au sujet lui-même que pour vérifier les détails mineurs, la couleur, les ombres et les contours. Apprenez à peindre de mémoire.

Choisissez un bon angle de vue. La composition de cette nature morte est faite pour séduire l'oeil. Lorsque vous regroupez des objets tels que des fruits, des légumes, une salière et un moulin à poivre, agencez-les de façon à rendre la composition harmonieuse. Faites un dessin de contour, sans ombres, et vu de face comme dans cette première illustration. Limitez les quatre côtés pour bien voir les formes négatives et vérifier qu'elles sont bonnes!

À présent, déplacez-vous vers la droite de votre composition jusqu'à ce que vous ayez un angle de vue intéressant. Aucun objet n'a été déplacé. Et pourtant, vous obtenez un nouvel agencement pour un autre tableau. Orientez-vous suivant l'angle du couteau et de l'oignon coupé.

Cette façon de faire est celle de la peinture de paysage. Il s'agit de tourner autour de la nature morte comme vous le feriez, par exemple, autour d'une grange pour voir ce qu'il y a de l'autre côté. Car, une seule peinture ne peut rendre toutes les possibilités d'un sujet. Peindre des natures mortes vous apprend la composition. Vous pouvez réaliser jusqu'à douze croquis du même sujet simplement en changeant d'angle de vue. Une séance de modèle vivant vous offre les mêmes possibilités. Il suffit de circuler autour du modèle.

Prenons un autre exemple. Cette fois, la composition est légèrement en diagonale. Faites un dessin de contour de face, comme dans le croquis ci-dessus. Puis, ajoutez quelques ombres pour donner de la profondeur. Concentrez vos noirs sur la poignée de la bouilloire et l'aubergine. Cela devrait suffire pour vous aider dans un travail de mémoire. Faites l'essai!

À présent, tournez autour et regardez l'ensemble de l'autre côté. Il s'agit bien du même agencement, rien n'a bougé, sauf vous, mais à présent vous obtenez une toute nouvelle composition. Pour les valeurs inspirez-vous de l'illustration. Remarquez comment la distribution verticale des noirs fait ressortir le côté du pot de grès.

Travail pratique. Essayez à présent de réaliser une peinture de mémoire en vous inspirant de votre croquis. Mais cette fois, ne vous appuyez pas sur votre dessin noir et blanc. Peignez directement.

Dessiner selon la vision du peintre

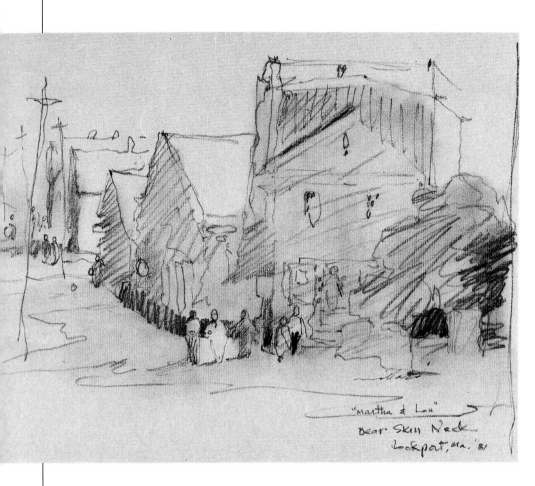

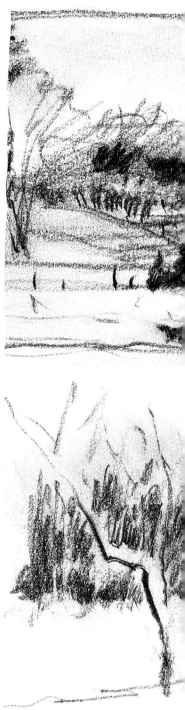

Pour faire ressortir les jeux de lumière dans une composition suivez ces règles de base.

1. Regroupez tous vos sombres en une seule masse grise.

2. Regroupez tous vos blancs en une masse unique, en incluant les toits des trois maisons (dessinez sommairement les lignes pour que le ciel fasse corps avec les bâtiments).

3. Les personnages ont une allure toute militaire! Elles entrent et sortent de la lumière. Accentuez-les de noir avec soin. Notez que ce croquis a été réalisé sur du papier teinté.

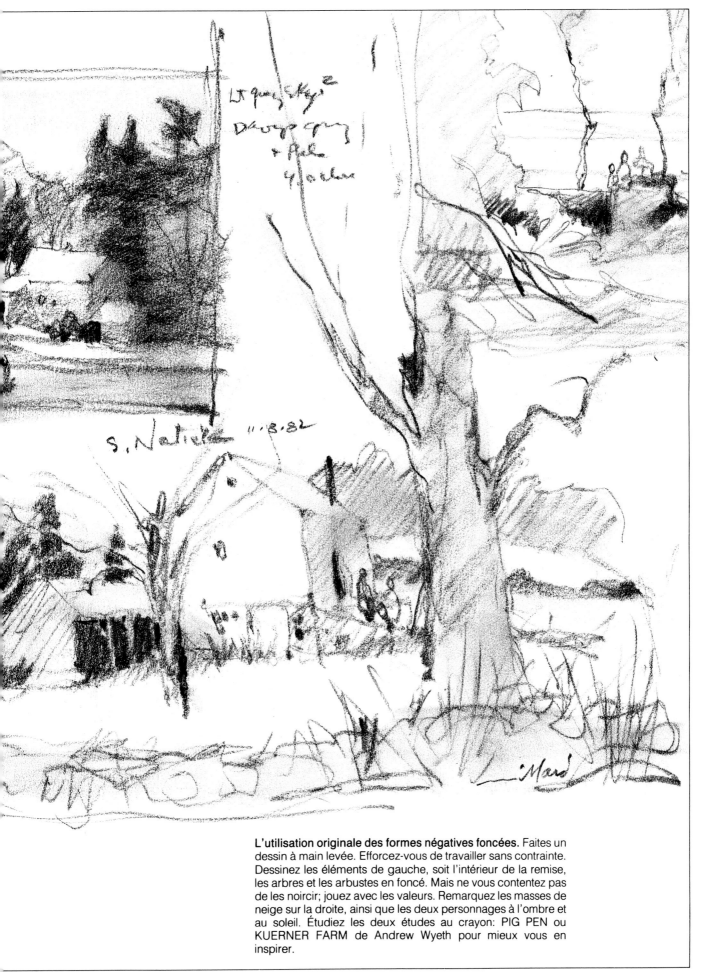

L'utilisation originale des formes négatives foncées. Faites un dessin à main levée. Efforcez-vous de travailler sans contrainte. Dessinez les éléments de gauche, soit l'intérieur de la remise, les arbres et les arbustes en foncé. Mais ne vous contentez pas de les noircir; jouez avec les valeurs. Remarquez les masses de neige sur la droite, ainsi que les deux personnages à l'ombre et au soleil. Étudiez les deux études au crayon: PIG PEN ou KUERNER FARM de Andrew Wyeth pour mieux vous en inspirer.

Déterminer une valeur propre selon la lumière et l'ombre

Si votre peinture paraît embrouillée ou confuse, cela peut être dû à une mauvaise répartition des valeurs. Vous essayez de multiplier les effets d'ombre et de lumière sur les objets, mais vous ne savez pas en établir les valeurs.

Il est essentiel de connaître les règles fondamentales concernant l'ombre et la lumière puisque ce sont elles qui donnent forme et réalité aux objets. Si vous ajoutez l'ombre et la lumière sans établir d'abord des valeurs de base, vous risquez d'obtenir des lumières trop vives, des ombres trop foncées, et de ne réaliser qu'une masse confuse dont les valeurs seront sans rapport les unes avec les autres.

La valeur propre. Quand Reid était étudiant, son professeur Frank Reilly lui disait: «Un ton foncé placé à la lumière apparaît plus foncé qu'un ton clair placé dans l'ombre.» Ou, autrement dit, le côté éclairé d'un objet noir est toujours plus foncé que le côté ombré d'un objet blanc. Cela vient de sa nature intrinsèque, sa valeur propre. C'est cette dernière qui détermine toujours la part d'ombre et de lumière sur un objet en dépit de la faiblesse ou de l'intensité de la lumière. Par conséquent, pour ne pas modifier vos valeurs principales, vous devez d'abord établir les valeurs propres de votre sujet et, ensuite, en peindre l'ombre et la lumière.

C'est à force d'observations que l'on détermine la valeur propre d'un objet. Plus vous l'observez, plus vous prenez conscience de ses formes générales, de ses contours; et plus vous en repérez les détails.

Lorsque vous avez établi vos valeurs propres, vous êtes prêt à ajouter l'ombre et la lumière. Mais rappelez-vous que la valeur propre d'un objet ne varie pas plus que d'un ton, même lorsque vous ajoutez l'ombre et la lumière. Si vous éclaircissez ou foncez trop, vous détruisez la valeur propre de votre sujet.

Les croquis ci-dessous vous aideront à comprendre la valeur propre et les effets d'ombre et de lumière. Si cela était nécessaire, référez-vous à l'échelle de valeurs de la page 85.

1. La valeur propre. Ici, nous avons trois versions d'un même sujet. La première est réalisée d'après la valeur propre de ce sujet. Aucune lumière particulière n'est visible. Le veston est simplement noir, la chemise, blanche. Mais remarquez comment Reid a réalisé le croquis à l'aide de six valeurs. Pourriez-vous les identifier? Aidez-vous en vous référant à l'échelle des valeurs établie à la page 85.

Remarquez la simplicité, la clarté de ce croquis. Ce n'est certes pas une grande oeuvre, mais il a le mérite d'être intelligible et clair. C'est cela la valeur propre dans une peinture: rien de compliqué ou de difficile, simplement un compte rendu précis de ce que vous voyez.

2. L'ombre et la lumière. À présent, éclairons ce petit bonhomme. Remarquez que les valeurs propres côté lumière sont d'un ton plus clair que dans la première version, et que les valeurs côté ombre sont d'un ton plus foncé. (Reid ne pouvant rendre les zones sombres du veston plus foncées, il les laisse tout simplement noires, dans cette version très simplifiée.) Le but de ce croquis est de vous montrer que même si vous ajoutez de l'ombre et de la lumière, cela ne doit jamais faire disparaître la valeur propre du sujet.

3. Une version confuse. Cet exemple montre ce qu'il arrive lorsque l'ombre et la lumière sont mal maîtrisées et détruisent la valeur propre d'un sujet. Une main habile aurait sans doute pu faire quelque chose de cette approche en cache; de fait, vous trouvez peut-être que cette version est la mieux réussie des trois? Mais voyons cela de plus près. Aucune valeur n'est proprement définie dans aucune des parties, et rien ne justifie les accents. Des accents qui, si la valeur propre avait été respectée, auraient pu conférer du caractère au croquis.

Un grand nombre d'excellents artistes ont délibérément ignoré les règles traditionnelles de la peinture. Mais ils ne le faisaient ni par ignorance, ni par manque de talent. Avant de briser les règles de la peinture, il vous faut d'abord bien les connaître.

Maîtriser les valeurs

Sachant bien maintenant, différencier valeur propre, ombre et lumière, regardez bien ces deux croquis, faits d'après une photographie de soldats. Ils vous apprendront à relier les valeurs entre elles, à rendre les textures.

Soldats. Comparez les deux croquis. Comment se fait-il que l'un montre des formes confuses et embrouillées alors que l'autre présente des valeurs claires et fortes? Pourtant, dans les deux cas, on s'est limité aux trois mêmes valeurs. La faiblesse du premier ne vient donc pas d'une sélection incorrecte des valeurs. Alors, qu'est-ce qui ne va pas?

Croquis 1. L'erreur se situe dans l'organisation des valeurs. Trop de détails éparpillés, de valeurs non reliées entre elles, viennent briser l'ensemble. Une erreur qui avait été commise dans le troisième portrait du petit homme.

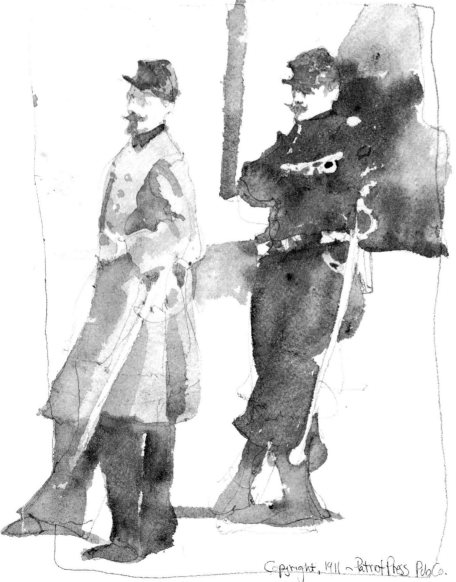

Croquis 2. Dans ce croquis, on a évité la confusion en regroupant les valeurs semblables en une seule et même valeur de grand format. Pour cela, on a recherché deux types de formes: les formes extérieures (comme les contours du modèle) et les formes intérieures (plus petites, comme l'ombre sur les soldats, leurs boutons, leurs décorations, leur épée). Dès que les valeurs propres sont similaires, regroupez-les. Par exemple, l'uniforme foncé du soldat de droite et l'ombre qu'il projette. Remarquez que l'uniforme est foncé bien qu'en pleine lumière.

Ces ombres sont descriptives parce qu'elles épousent les formes. Voyez, par exemple, la forme arrondie des ombres sur le thorax et le bras du soldat de gauche et combien sa silhouette est, en général, plus intéressante que celle du premier croquis. Là où il n'y a aucune forme définie, laissez le papier blanc. De même lorsqu'il s'agit de teintes intermédiaires.

L'ordre des valeurs de base

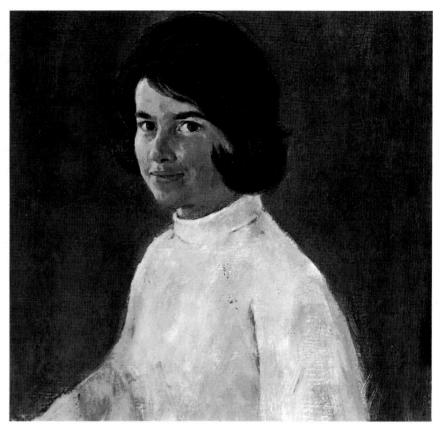

La plupart du temps on imagine une composition en fonction des objets présentés. Et on s'inquiète de savoir si le sujet est trop peu, ou suffisamment centré. Il est vrai que la mise en place de votre sujet peut s'avérer très importante. Mais ici, ce qui importe avant tout, dans ces compositions, ce sont les valeurs. Si, par exemple, vous placez un objet foncé sur un fond clair, vous lui donnez beaucoup d'importance; si, vous le situez près d'un autre objet foncé, vous lui en enlevez.

Judy. Ce portrait de femme est déjà ancien. Dans ces années-là, Reid désirait peindre à la manière d'Andrew Wyeth. Mais après s'être rendu compte qu'il n'y avait qu'un Andrew Wyeth, il a cherché sa propre manière, sans perdre son admiration pour lui et en particulier, pour la base abstraite de sa peinture. Ses compositions se limitent à deux ou trois zones de valeurs importantes. Une idée que Reid a repris ici.

Croquis 1. Bien que cette peinture comporte cinq à six valeurs, elle se résume, en fait, à deux valeurs de base. Regroupez les tons foncés et les valeurs intermédiaires, puis rendez les valeurs claires par le blanc du papier.

Cela n'est pas si difficile. Il vous suffit de regrouper les tons intermédiaires (valeurs entre les zones les plus claires et les plus foncées) selon l'effet que vous désirez obtenir. Si vous désirez attirer l'attention sur la forme du visage, regroupez tons intermédiaires et tons foncés. Si vous désirez en revanche le regard en évidence, regroupez tons intermédiaires et tons clairs. L'important est de ne pas brouiller vos valeurs par l'ajout de détails secondaires.

Vos formes doivent être accentuées. Par conséquent, vous ne pouvez rendre les tons foncés du chandail aussi foncés que l'arrière-plan ou la chevelure, et vous ne devez pas embrouiller la masse noire de la chevelure, en ajoutant des touches claires sans importance. Car ce qui importe, dans ce cas-ci, c'est l'économie et la simplicité des moyens. En se concentrant sur les deux valeurs, Reid nous ramène à l'essentiel de sa peinture. Bien sûr, les nuances, l'intensité, vous aident aussi à faire ressortir les nuances dans les différentes sections. Mais comme ici ce sont les valeurs qui

importent, il vous faut d'abord songer à les simplifier, à les regrouper en grandes masses.

Croquis 2. On a ajouté ici, une valeur intermédiaire. Remarquez comment elle vien renforcer la composition. Bien sûr, il vous faut plus de trois valeurs pour réaliser une bonne peinture, mais ce n'est pas ce qui importe ici. Ces croquis sont destinés à vous montrer comment établir une échelle de valeurs.

Judith avec Sarah. Voici un portrait de femme enceinte. Pour vous montrer comment les valeurs équilibrent la composition, Reid vous propose deux croquis de ce portrait. Le premier montre l'emplacement peu habituel du sujet sur la toile, et le second, la façon dont les ombres et lumières rendent la composition intéressante et juste.

Croquis 1. En général, le visage et les mains constituent l'intérêt d'un tableau et sont, par conséquent, centrés. Mais ici, le visage se trouve en haut du tableau, et les mains dans le coin inférieur droit. En théorie, ceci est une erreur. On ne doit jamais centrer un sujet ou placer un élément important dans un coin du tableau.

Mais cette exception à la règle, qui rapproche le sujet et oriente le regard vers l'extérieur crée une certaine tension. Cela a aussi le mérite d'éliminer «le problème de l'arrière-plan». Si le modèle avait été placé plus à gauche, il aurait fallu un arrière-plan droit plus élaboré. Et puis, cette astuce de composition a ses lettres de noblesse: Degas l'a utilisée.

Croquis 2. Ici, les problèmes de cadrage du sujet ne sont plus évidents, l'équilibre du tableau étant assuré par l'unité et la variété des formes. Remarquez à quel point les formes négatives prennent de l'importance dans l'espace et habitent la peinture. À présent, comparez les deux croquis au tableau. La composition «fautive» se trouve totalement rééquilibrée par un agencement abstrait des valeurs.

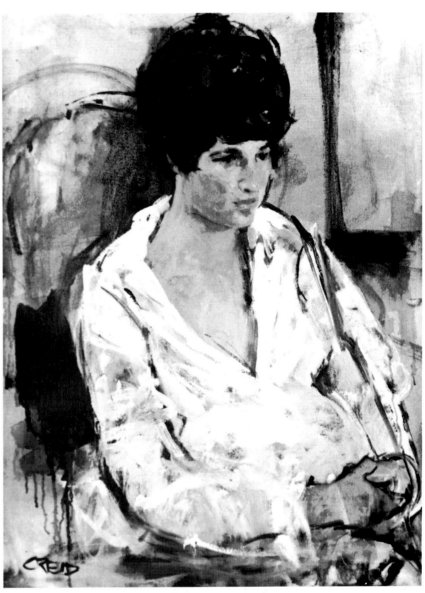

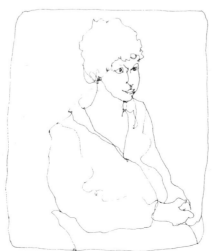

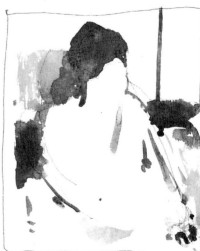

DU CROQUIS AU TABLEAU

Dans la section précédente, vous avez vu
comment le croquis permet de résoudre les
problèmes de composition, de valeur et
d'agencement. Dans ce chapitre, vous verrez
comment huit artistes se servent de leurs
croquis pour leur peinture, et comment, très
différents les uns des autres, ils élaborent,
peaufinent leur idée à partir
d'un simple croquis.

Les croquis s'avèrent très utiles au peintre.
D'abord, ils sont un moyen de cerner l'idée de
base, le concept du tableau. Puis, ils aident à
simplifier les formes et à combiner les masses
en un tout harmonieux. Au fur et à mesure que
la peinture s'élabore, ils vous servent à agencer
les couleurs et les valeurs, à cerner le rythme
ou la direction du mouvement, à établir le
centre d'intérêt. Les croquis sont des éléments
essentiels de la peinture jusque dans les
dernières étapes; un croquis rapide peut vous
indiquer un changement de valeur nécessaire ou
un regroupement des formes pour mieux
réussir votre peinture.

L'illusion de l'espace dans un dédale

L'infinie variété des modèles abstraits existant dans la nature fascine William McNamara. Dans ses peintures, il recherche sans cesse la façon dont la couleur, la lumière et l'ombre se marient pour créer de subtils, mais complexes dessins. Il choisit spontanément ses sujets, s'arrêtant très peu à analyser ce qui l'attire dans un endroit particulier. Et pourtant, toutes ses oeuvres montrent un même intérêt pour la couleur, l'ombre, l'espace négatif et positif, l'opacité et la transparence.

Les études ci-contre montrent les premières étapes suivies par McNamara lorsqu'il a choisi son sujet. Il travaille vite, s'efforçant de saisir l'essentiel de la scène: — ici, par exemple l'effet de profondeur et le jeu des ombres et de la lumière. Le dessin du coin inférieur droit est plus détaillé que les trois autres. McNamara y explore les valeurs qu'il fera ressortir dans la peinture.

Cascade hivernale est la dernière d'une série de peintures de neige. On y voit une neige plus colorée que dans les précédentes. L'effet de profondeur y est aussi plus marqué. Mais, il explore toujours le même thème: les motifs créés par l'effet des ombres et des lumières sur la surface inégale de la neige.

Il commence par établir ses tons foncés en utilisant un très léger lavis de brun Van Dyke appliqué par touches courtes sur toute la surface. Progressivement, en superposant ces touches, il cerne les formes et les motifs de l'ensemble. Enfin, il unifie les différentes parties du tableau à l'aide de légers lavis bleu pâle.

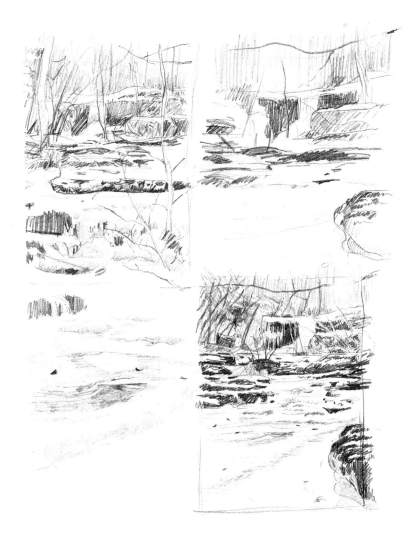

La méthode de McNamara. Selon le sujet, la palette de McNamara varie. Il ne fait jamais usage de blanc ou de noir et ne travaille qu'à l'aide d'un seul pinceau — un pinceau en poils de martre n° 12 sur du papier pressé à froid 640 gr m2.

McNamara commence par étudier son sujet à l'aide de croquis, comme ceux qu'on voit ici. Les premiers ne sont que des études rapides. Lorsqu'il croit avoir saisi l'essentiel de son sujet, il passe plusieurs heures à ébaucher un dessin plus complet en insistant sur la composition et les valeurs.

Puis, il fait un autre dessin sur papier aquarelle (non montré ici) qui lui sert de grille lorsqu'il commence à peindre. À cette étape, McNamara ne fait qu'effleurer son sujet. Son dessin contient tellement d'information sur les différents éléments de la composition, qu'il se sent libre d'interpréter librement ce qu'il voit. D'habitude, il utilise un léger lavis de brun Van Dyke pour ses tons foncés. Il travaille sur toute la surface du papier, appliquant des touches courtes et claires, dans le souci d'équilibrer l'ensemble.

Lorsque le fond est terminé, il introduit d'autres couleurs en superposant des touches courtes et claires. Il mélange ses couleurs directement sur la palette et calcule soigneusement la quantité d'eau utilisée dans chaque lavis. Il contrôle cette quantité en essuyant son pinceau sur un vieux chiffon, gardant son pinceau assez sec pour effectuer un travail précis, mais suffisamment humide pour obtenir une couleur transparente. Il laisse toujours sécher une couche avant d'en appliquer une autre. Il travaille les zones claires en dernier. Tout à la fin, il lui arrive d'appliquer un lavis clair sur une surface entière pour la rendre plus homogène.

Cascade hivernale, (56 cm x 38 cm), par William McNamera, Capricorn Galleries, Bethesda, Maryland.

Peindre un modèle en pleine lumière

Les tableaux de Jane Corsellis naissent souvent de vieux souvenirs, d'images, d'impressions ou d'humeurs oubliées et ravivés par le présent. C'est le cas ici pour *Salomé*. Corsellis se rappelle que lorsqu'elle rentrait des champs couverte de boue, on l'envoyait enlever ses vêtements dans la buanderie. Ce souvenir des vêtements passés par-dessus la tête se mêle à celui des robes longues suspendues, filtrant une lumière vive. Corsellis a donné à son tableau le nom de la belle *Salomé,* l'imaginant passer ainsi ses vêtements avant de se couvrir de voiles magnifiques et de danser devant le roi Hérode.

L'étude des croquis préliminaire vous permet de suivre sa démarche: la composition, la lumière, les valeurs. Par exemple, le contraste des formes est souligné par les lignes nettes et anguleuses de la robe et les lignes courbes du modèle.

Elle décide de travailler sur une grande toile. Après l'avoir posé à plat sur le parquet de l'atelier, elle applique avec un chiffon un jus très dilué de terre de Sienne brûlée, d'ocre jaune et de terre verte pour casser le blanc. Ce glacis constitue un excellent fond.

Lorsque la toile est sèche, elle ébauche les premières formes dans un léger ton de terre d'Ombre naturelle qu'elle passe avec un tampon de chiffon. Elle occupe la toile aussi légèrement, aussi rapidement que possible, s'appliquant aux formes essentielles.

Au fur et à mesure qu'elle ajoute les objets — la robe, la fenêtre et la planche — elle s'emploie à équilibrer les valeurs, leur intensité, leur degré de noir les uns par rapport aux autres et par rapport, au ton plus doux des murs et du plafond légèrement brillants. En même temps que ce tableau se construit, la composition se complique. Une bouche d'aération est ajoutée à gauche, effacée, puis replacée à nouveau car elle équilibre l'ensemble. Le séchoir a été dessiné dès le début, cordes tendues vers le haut du tableau. Mais cela ne fonctionnait pas et Corsellis l'a inclinée légèrement vers le bas. La corde à linge qui traverse la partie supérieure du tableau détermine la profondeur et la largeur de la pièce. À certains endroits, Corsellis l'a peinte avec netteté, à d'autres, plus flou, résumant l'impression d'ensemble dans une économie de détails.

Comme bien d'autres peintres, Corsellis n'est jamais certaine d'avoir terminé sa peinture. Pour elle, le test le plus rigoureux consiste à placer son tableau au pied de son lit, le soir, et à l'étudier avant de s'endormir. Lorsqu'elle se réveille, elle l'étudie à nouveau et si quelque chose reste à faire, elle le voit à ce moment-là. Un autre test pour vérifier sa composition et les proportions: regarder le tableau dans un miroir permet de détacher les points faibles ou incomplets du tableau.

La composition

Les sources de lumière

Les valeurs

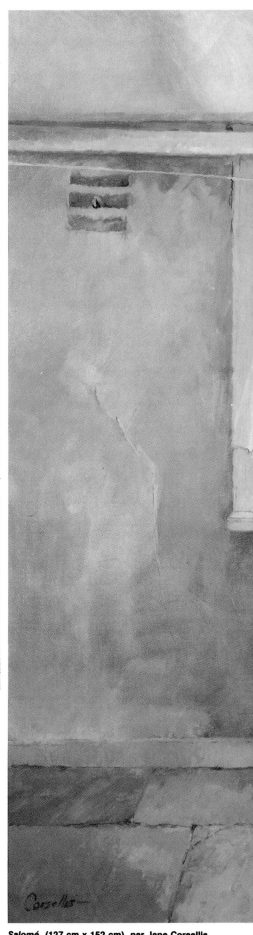

***Salomé,* (127 cm x 152 cm), par Jane Corsellis.**

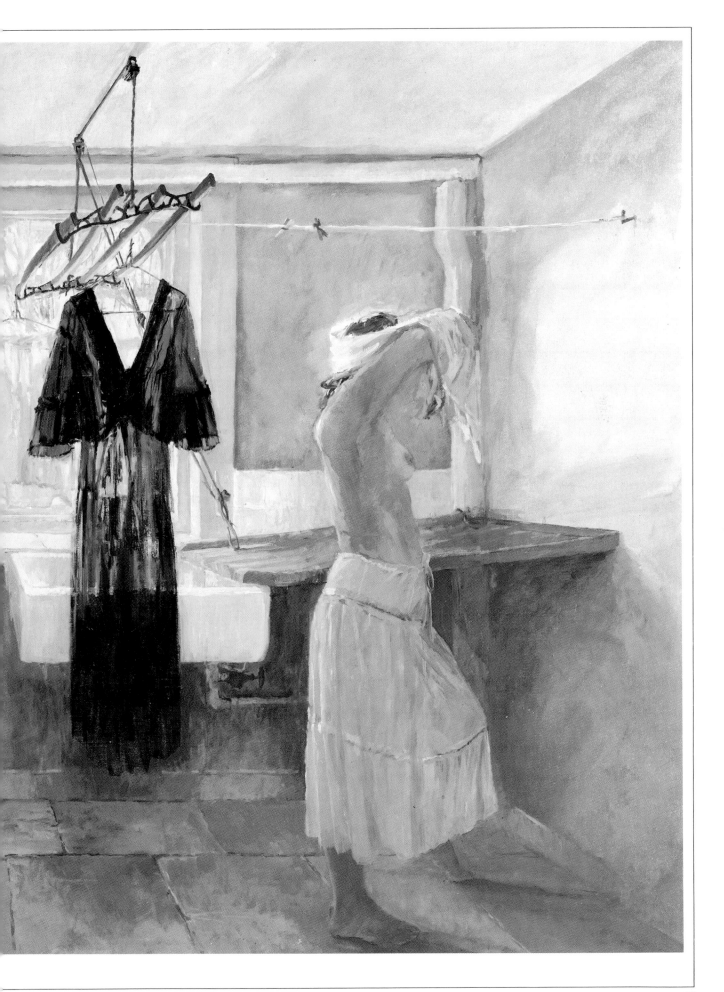

Créer une atmosphère nocturne

L'idée de cette peinture est venue à Jane Corsellis alors qu'elle était en visite chez des amis dans le Hampshire, en Angleterre. Ils habitaient un cottage isolé qui, avait appartenu à une femme fatale du nom de Betty Mundy. On disait qu'elle avait séduit plus d'un marin pour les entraîner dans la mort. Cette légende se trouvait amplifiée du fait que le cottage n'était éclairé, le soir, qu'à l'aide de bougies et de lampes à l'huile. Tout ceci, plus les aboiements, les hurlements, les bruits nocturnes d'un pays de forêt.. c'est ce que Corsellis désirait rendre dans son tableau.

Jane aime tout particulièrement peindre des intérieurs montrant de nombreuses pièces. Après un moment de réflexion, elle a décidé de l'angle de vue: à partir de la pièce du devant, face à la cuisine où son amie s'active. C'est l'hiver et la lampe à huile projette des ombres dorées sur le parquet et les murs — une couleur pourpre plutôt que verte — et des reflets étranges sur la porte. Elle fait ses croquis préliminaires le soir, à la lampe à l'huile, pour mieux capter le mystère de la pièce.

Le dessin au fusain. Corsellis choisit pour *Betty Mundy* une toile de 122 cm sur 152 cm. Mais, travailler au cottage sur un format aussi grand s'avère impossible. Après avoir fait une série de croquis et d'ébauches à l'aquarelle, elle terminera la peinture dans son atelier.

Ici, Jane a utilisé des papiers de grandes dimensions et travaille au fusain, au crayon fusain, au crayon Conté et à la craie blanche, estompant le dessin de ses doigts, accentuant les zones claires à l'aide d'une gomme. Sa première intention était de passer un lavis de couleur sur ce croquis mais elle l'a trop travaillé pour cela. Pourtant il reste un peu «gauche». On sent qu'il était conçu au départ pour servir de base d'une peinture et non pour devenir un dessin bien fini.

Au fur et à mesure qu'elle progresse, elle s'efforce de garder en tête les dimensions de la toile et construit son tableau selon le «nombre d'or». Le «nombre d'or» appelé aussi «section d'or» est la clé du partage asymétrique d'une composition picturale et remonte à l'antiquité grecque. C'est le rapport proportionnel «parfait» d'une ligne à une autre dans la proportion de 1 à 1,6 ou de 8 à 13. Elle place donc la tête près de la fenêtre, et en fonction de ce point elle situe la porte près du mur, et la ligne horizontale de la table près de l'entrée approximativement au même niveau vertical.

Les éléments principaux sont situés à des points clefs: la tête du personnage, la porte et sa poignée... Corsellis utilise rarement la règle ou le compas. Elle se fie plutôt à son oeil et à son intuition. Ainsi, elle n'a dessiné la grille, que plus tard, au moment de transférer son dessin sur la toile, et non pour construire son croquis.

Croquis à l'aquarelle. Ici, Corsellis cherche à rendre les impressions ressenties devant le mur, derrière la porte. Elle note ainsi certains détails du décor — l'ombre derrière la porte et ses effets sur la suspension, le bois de la porte (même si plus tard, elle l'a remplacée par la porte de sa propre chambre), la direction de la lumière et l'ombre projetée. Elle peint ensuite une deuxième aquarelle où elle fait entrer Betty Mundy à la droite du tableau, le profil encadré par la porte. Puis elle changera d'idée: l'effet produit par l'ensemble n'étant pas assez fort.

Il est difficile pour Corsellis d'avoir un regard objectif sur ses propres peintures: elle aimerait toujours y changer quelque chose, même lorsqu'elles sont finies. Mais elle a appris à s'arrêter, sachant que si elle se laisse aller à ajouter une petite touche de clair par-ci, une petite touche de noir par-là, elle finit par la modifier totalement.

La dernière étape

Corsellis commence par quadriller sa toile au fusain et par reporter dessus les lignes principales de son croquis. Puis elle peint les zones de couleurs, chaudes ou froides, en commençant par les murs et la porte. Le ton chaud derrière la porte est rendu par du violet de cobalt. Elle l'applique à l'aide d'un chiffon. Elle obtient ensuite un pourpre, derrière cette même porte, à l'aide d'un garance rose et d'un bleu d'outremer. Ce ton chaud ramène l'ombre au premier plan. Puis elle peint la porte avec un bleu d'outremer en éclaircissant les endroits où la lueur de la lampe vient la frapper. Les tons du mur du fond sont froids près de la table et chauds dans les ombres. Le chiffon couleur garance rose sur la table fait le lien entre la cuisine et le papier peint.

Elle trace des motifs sur le papier peint pour ne pas faire tort au personnage par une masse de couleur uniforme. Mais elle ne fait qu'évoquer ce motif de façon à ne pas déplacer le centre d'intérêt. Elle résout le problème en accentuant les formes en losange et en en mettant ailleurs dans le tableau: l'angle du bras du personnage, l'ensemble de la silhouette, les lignes formées par la porte, le mur, le parquet, le plafond, les ombres projetées par la lampe sur les murs, la fenêtre, etc. Cela donne un rythme à l'ensemble. Puis, elle fonce le chambranle au-dessus et à la droite de la porte, et place des objets sur la table. Elle frotte aussi les planches du parquet d'un ton chaud de terre d'ombre brûlée et adoucit les carreaux de la fenêtre grâce à la lumière réfléchie par la lampe. La couleur claire fait ressortir le visage; un effet que le peintre apprécie et décide de développer.

Au moment de terminer son tableau, Corsellis décide de cacher la lampe et de n'en montrer que les lueurs sur le mur du fond et sur un coin du parquet. Elle ombre le visage: un ton plus bas, plus vert. Elle fonce aussi l'objet que tient le personnage pour le faire presque disparaître. Le pot à eau sur la gauche reprend la forme du personnage en l'inversant, auquel fait écho un autre pot venu remplacer la lampe. Les lignes verticales se prolongent jusque dans les ombres projetées par le personnage sur la table cirée. Même si la peinture contient beaucoup de bleu, les ombres de couleur ocre et le papier peint violet donnent un ton chaud à l'ensemble. Comparez cette peinture aux croquis, et vous y découvrirez bien d'autres raffinements.

Une soirée chez Betty Mundy
122 cm sur 152 cm par Jane Corsellis

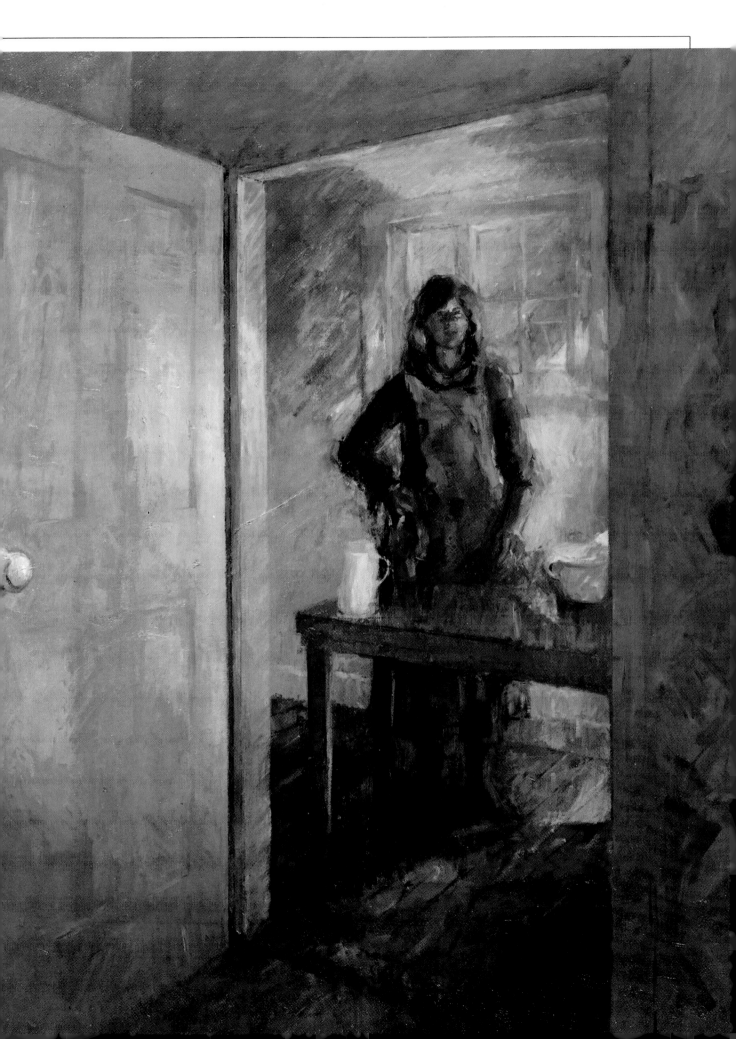

Couleur et lumière dans le paysage

Pendant des années, Alex Martin a essayé de comprendre la lumière, la couleur et ses propres réactions face au mystère et aux changements de la nature. Inspirées par la façon dont la lumière remplit le ciel aux différentes heures du jour et des saisons, ses toiles s'embrasent sous les masses soigneusement équilibrées des couleurs chaudes et froides, des valeurs claires et foncées. Pour chaque nouvelle peinture, il essaie de garder l'esprit ouvert et disponible à la nouveauté du paysage. Chaque tableau est construit par des couches de couleurs transparentes et lumineuses qui s'entrecroisent pour former de larges masses évanescentes.

C'est une émotion ressentie devant le paysage qui d'habitude inaugure ses meilleurs dessins et peintures. Elle lui est nécessaire pour créer. Dans cet état d'esprit, Martin est prêt à courir des risques, à ne faire qu'un avec le paysage, avec le processus artistique.

Ce *Lever du soleil au printemps* s'inspire d'une aquarelle réalisée tôt le matin, aux derniers jours du mois d'avril, juste avant la floraison. Elle se veut le reflet vivifiant d'une aube printanière. Pour Martin, c'est un moment de réveil, un temps d'espoir, d'optimisme et d'étonnement.

Dans l'aquarelle, et plus tard dans la peinture à l'huile, il s'efforce de rendre la luminosité du ciel et les rayons de la lumière filtrant à travers les sombres nuages en mouvement et fugitifs. Les couleurs chaudes et froides s'affrontent dans le ciel comme elles le font au sol, où la terre roussâtre se couvre à nouveau de vert. Les jeux des clairs et des foncés, des couleurs chaudes et froides donne une impression aigre-douce à l'ensemble.

De nombreuses idées développées dans la peinture à l'huile (page ci-contre) ont d'abord été travaillées dans les croquis: Martin tente de simplifier le premier plan, d'y intégrer les arbres et les bâtiments. Il exécute de grandes études de valeur à l'encre et au fusain pour mieux saisir le mouvement des nuages et équilibrer le ciel avec la terre. Dans un croquis à l'huile de 46 cm sur 61 cm, il élabore sa palette.

Martin étudie souvent son sujet en dessinant à main levée. Les croquis l'aident à découvrir des façons de simplifier les formes, de coordonner les masses du sol avec celles du ciel. Dans l'oeuvre finale, le premier plan, les bâtiments, le ciel — doivent faire un tout, et ces croquis préparatoires l'aident à éliminer les problèmes avant de commencer sa peinture à l'huile.

Cette étude à l'aquarelle est née de la lumière et de la teinte particulière de l'aube; elle fait partie d'une quarantaine d'aquarelles peintes au même endroit. Tout comme dans la grande peinture à l'huile, le ciel domine, le reste y étant subordonné. La couleur est appliquée vigoureusement, en un mouvement circulaire. Les teintes du ciel sont répétées au sol.

Grâce à des études de valeur au lavis, Martin commence à saisir le mouvement des nuages, à intégrer le ciel et la terre. Car il ne travaille pas uniquement sur les valeurs, il cherche à relier les deux zones. Dans l'étude ci-contre, au centre de la page, la masse nuageuse de gauche se confond avec le sol. Ce même rapport de couleurs et de valeurs sera repris dans la peinture à l'huile.

Au fusain sur un papier de 46 cm sur 61 cm, cette étude essaie de saisir la rapidité du mouvement des nuages. Certains traits sont fluides et nets, d'autres plus larges, faits avec le côté du bâtonnet de fusain, rendent les grandes masses circulaires.

Pour élaborer sa palette de couleurs, Martin réalise une étude à l'huile. Peinte sur une surface de 46 cm sur 61 cm, son format est proportionnel à celui du tableau final. Bien que les deux oeuvres se ressemblent, chacune a sa propre dynamique, sa personnalité.

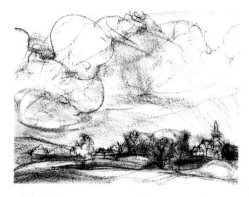

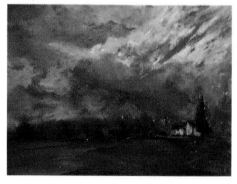

De haut en bas: **Étude à l'aquarelle. Étude de valeurs. Étude de mouvements. Peinture à l'huile. Chacune mesure 46 cm sur 61 cm.**

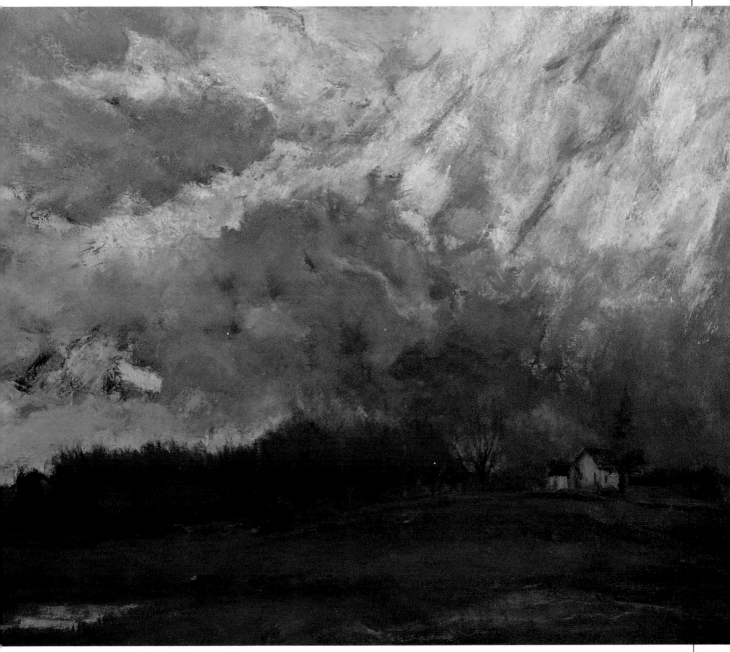

Lever du soleil au printemps, (122 cm x 152 cm), par Alex Martin.

Martin établit le fond à grands coups de pinceaux vigoureux. La couleur principale est un mélange de jaune de cadmium clair, de blanc et d'un peu de rouge cadmium clair. Le fond est plus rouge près du sol et continue à être teinté de rouge en travers du terrain. Sur ses couleurs encore humides, Martin passe un mélange de bleu céruléum, de blanc, plus une touche de jaune de cadmium clair. La grande trouée dans le ciel est un mélange de bleu permanent et de rouge de cadmium clair. Un mélange de ces mêmes couleurs chaudes et froides sert à peindre la forêt.

Le ciel et la terre se fondent l'un dans l'autre, car le peintre a utilisé une seule et même palette. Ici, ce sont le bleu céruléum et le jaune qui font le lien entre les deux zones. Le brun rouge des arbres se retrouve presque dans l'herbe du premier plan.

Les nouvelles techniques du paysage

Les peintures de John Koser vibrent de lumière. Chacune est constituée de centaines, voire de milliers de taches de peinture qui se mélangent pour former d'infinies variations de couleur. Leur attrait est dû en grande partie à l'originale technique d'aquarelle de John Koser.

Pendant longtemps, Koser travaillait de façon assez traditionnelle. Mais, intrigué par la façon dont les pigments se mélangeaient sur sa palette, il chercha une technique plus libre. Il éclabousse d'abord la surface humide avec des couleurs primaires qui se mélangent sur le papier. Ne travaillant qu'avec un jaune, un rouge et un bleu, il réussit tout de même à créer une infinie variété de couleurs. Pour mieux contrôler les valeurs, il varie la quantité d'eau mélangée aux pigments. Il craignait d'avoir de la difficulté à maîtriser sa technique. Mais, à son étonnement, il apprit très vite à diriger l'eau et la couleur. Il crée, dès le début, un fort mouvement en projetant

l'eau puis il peint ensuite en respectant la direction donnée.

Koser arrive à contrôler sa matière parce qu'il établit ses valeurs avec précaution — ses premiers lavis sont à peines visibles. Si son sujet exige des contrastes marqués entre les clairs et les foncés, il applique d'abord les clairs sur toute la surface du papier pour se concentrer ensuite sur les sombres.

Cette chute d'eau attira l'attention de Koser au cours d'une promenade solitaire dans la forêt de Dartmoor, en Angleterre. L'atmosphère de l'endroit, l'isolement, la moiteur de l'air, la végétation le séduisirent d'emblée.

La composition de la scène lui est un premier défi. Grâce à une série d'études en blanc et noir, il joue sur l'organisation des éléments, sur les différentes valeurs. La passerelle n'étant pas située là où il l'aurait souhaitée, il pense d'abord à l'éliminer. Les études montrent les différentes étapes de ce travail.

La peinture finale. Koser désirait s'occuper des éléments principaux — la chute et la passerelle — en dernier lieu. Il commence donc par les masquer. Pour cela, il découpe des morceaux de carton mat et les fixe sur la toile avec des punaises. Il oriente la coulée d'eau et la couleur vers l'extérieur en s'éloignant de la chute et de la passerelle. Comme toute la couleur s'échappe de la chute et de la passerelle, elles semblent déborder d'énergie.

Remarquez la variété des couleurs créées à partir de trois primaires — orange de cadmium, cramoisi d'alizarine mélangé à du rouge de cadmium, du bleu Windsor. Les minuscules blancs qui courent sur toute la surface, sont le résultat naturel de cette méthode. De très légers traits verticaux de pastel sec, illuminent certaines zones comme le feuillage derrière la passerelle, et renforcent le mouvement de la chute d'eau.

La chute de Dartmoor au printemps, (48 cm x 71 cm), par John Koser.

Une nouvelle façon de traduire la lumière

Un jour, en croquant une scène, Millard découvre une nouvelle façon de traduire la lumière. Il délimite les taches, les motifs créés par la lumière qui traverse les arbres et tombe sur les femmes en conversation dans le parc. Il commence par les taches de lumière sur le dos, les têtes, les ombrelles. Au début, cette manière de faire ne lui semble pas révolutionnaire mais à la longue, elle lui apparaît de plus en plus comme une nouvelle façon de peindre.

Plus tard, de mémoire, Millard colore ses croquis dans son atelier. Il s'aperçoit que s'il avait passé ses couleurs d'aquarelle immédiatement, ses personnages se seraient perdus et il n'aurait jamais pu les retrouver sans ces révolutionnaires taches de lumière.

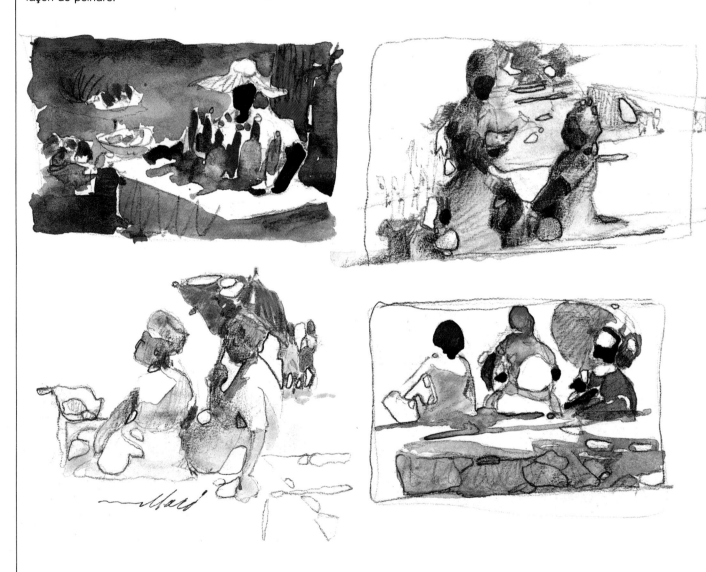

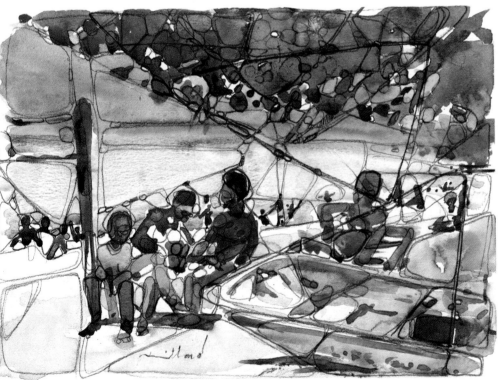

Du cercle aux autres formes géométriques. Millard est enthousiasmé par cette façon unique de voir la lumière. Le jour suivant, dans le même parc, il essaie de délimiter différentes formes géométriques: personnages, arbres, mur de pierres, et même, les grandes zones négatives. Il est ravi!

Quelles leçons pouvons-nous tirer de l'approche de Millard? Qu'il faut toujours demeurer ouvert à la nouveauté; être constamment disponible aux nouvelles idées, à n'importe quel moment, à n'importe quel endroit.

Les grandes lignes

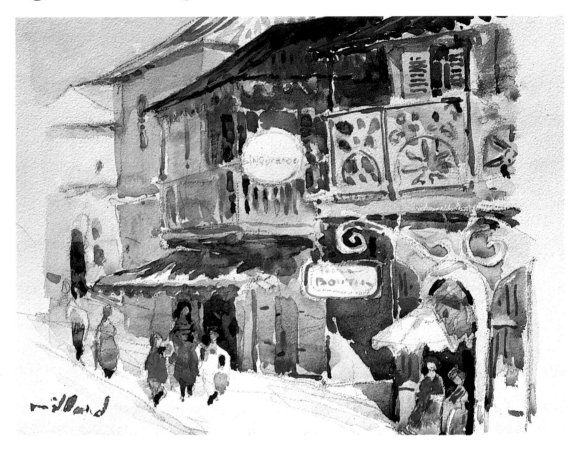

Une rue offre de multiples scènes et angles de vue. Suivez votre intuition; voyez ce qui vous attire; puis rassemblez trois choses essentielles: les grandes lignes, les valeurs et les couleurs.

La combinaison de ces trois éléments, en ordre d'importance, vous guide dans le choix d'une méthode, qu'il s'agisse d'une scène de rue, d'une nature morte, d'un paysage ou de quoi que ce soit d'autre.

Réfléchissez d'abord, puis simplifiez ce que vous voyez. Voyez vos personnages d'abord dans votre tête, avec votre oeil d'artiste, avant de commencer à les croquer. Imaginez les ombres créées, en négatif derrière eux. Pour saisir le charme des balcons en fer forgé, créez un effet de profondeur; forcez le spectateur à comprendre votre vision. Ici, vous êtes le metteur en scène.

Donnez une structure géométrique à votre peinture. Dans ce cas-ci, il s'agit de triangles; observez leurs jeux complexes dans les deux croquis. À présent, notez comme le bleu cendré du troisième bâtiment attire le regard vers l'arrière. Fermez un oeil, et couvrez ce bleu de votre doigt. Voyez comment sans ce bleu votre regard n'est pas autant attiré vers l'arrière. David Millard utitlise cette technique «le test du pouce» dans presque toutes ses peintures. Et il l'enseigne aussi à ses élèves.

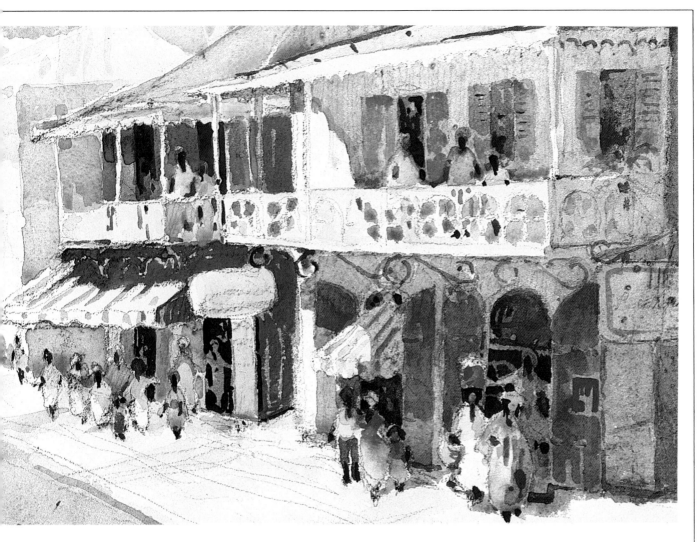

L'élément prioritaire. Ce dessin présente quatre grandes zones de blanc et deux noires. Réalisez deux diagrammes — un pour le blanc, un pour le noir. Étudiez l'alignement géométrique des éléments avant de commencer votre croquis ou votre peinture. Situez, à présent, les groupes de personnages en commençant par celui, plus haut, du premier plan.

Établissez une gamme de couleurs en faisant appel à votre imagination. De orange à rose, de rose à garance rose, pour le premier bâtiment; de lavande à bleu, de bleu à vert pour le second. Utilisez un mélange d'orange et de violet de cobalt pour la rue. Faites un autre «test du pouce» en couvrant d'abord le bâtiment rose, puis le vert. Bien que ce dernier soit d'une valeur plus soutenue, le rose orangé est une couleur beaucoup plus intéressante. Répétez ce test pour en étudier les effets, d'avant en arrière, dans un mouvement de pendule.

De l'utilité des mini-croquis

La maîtrise de la couleur, de la valeur et de la composition sont la caractéristique des peintures de Gerald Brommer. Cette maîtrise des techniques de base en aquarelle se double d'un souci constant de recherche. Dans presque la moitié de ses peintures, il mélange les techniques de l'aquarelle et du collage en couvrant une surface partiellement peinte avec des collages de papier de riz fait main. Puis il achève sa peinture sur cette nouvelle surface.

Il peut également, lui arriver d'utiliser des éponges, des étoffes, des morceaux de bois ou des pièces de tissu pour ajouter ou éliminer une couleur. Pourtant, aucune de ces méthodes, peu orthodoxes, ne choquent. Elles se fondent naturellement au reste et rendent les peintures de Brommer très évocatrices.

Dans son atelier, il travaille à partir de croquis minuscules et de diapositives. Il fait d'abord des croquis pour se rappeler ce qui l'avait amené là et pour trouver un angle de vue intéressant. Voici de petites études de la côte californienne qui lui ont servi pour *Couleurs du printemps à Monterey Coast*.

Brommer travaille sur une feuille de papier fort de 46 cm x 61 cm, en commençant par une étude rapide de mouvement pour saisir l'atmosphère du lieu (A). À l'aide d'un simple tracé, il relève les divers éléments de la scène (B). Il établit les valeurs possibles, le mouvement et le centre d'intérêt (C). Il détermine l'ensemble de la composition en schématisant les éléments de la scène (D). Les trois études rapides, réalisées en une seule valeur, essayent de situer l'horizon (E). Il exécute un croquis en blanc et noir pour comprendre la façon dont la lumière à contre-jour influence son sujet (F). Son dernier dessin est un profil général (G). Après ces croquis, Brommer trouve que sa peinture se fait rapidement et facilement.

Brommer réalisa *Couleurs de printemps à Monterey Coast* en atelier à Asilomar sur la péninsule de Monterey. Elle est peinte sur une grande feuille de papier *Arches* (640 gr m2), à surface rugueuse. Un grand format s'avère particulièrement utile lorsque quarante étudiants suivent la progression d'un travail. Le but de Brommer est de montrer les effets de la lumière à contre-jour sur les rochers et l'eau. Saisir le contraste entre

le soleil qui luit à travers le ciel brumeux et les surfaces brillamment éclairées de l'horizon s'avère un défi. Sa méthode consiste à simplifier les zones baignées de lumière et à assombrir les zones ombrées avec des teintes grises et des valeurs foncées. Au premier plan, Brommer décide d'accentuer les textures et les couleurs.

Pour faire de ce premier plan le centre d'intérêt, il oriente les éléments vers le haut de la composition. Il cerne les falaises de l'arrière-plan d'ombres lumineuses pour suggérer la lumière qui tombe sur elles. Sa palette se compose des couleurs réelles de la scène. Comme dans la plupart de ses peintures, les tons couleurs terre dominent et les couleurs lumineuses servent d'accents.

Brommer commence par les valeurs les plus claires et ajoute graduellement les foncées. Au fur et à mesure qu'il applique un trait noir, il le compare au reste de l'ensemble. S'il est trop foncé, il l'essuit immédiatement pour l'éclaircir.

Vers la fin, Brommer accentue les ombres avec des lavis gris-bleu, puis éclaire d'autres endroits pour rendre la lumière réfléchie. Pour cela, il mouille les zones concernées avec un pinceau à poils de nylon et enlève la peinture, fermement et rapidement avec un tissu éponge. Lorsque l'impression de la lumière à contrejour est très intense, que le contraste entre l'eau irisée et les rochers nus et froids est suffisamment accentué, Brommer sait que sa peinture est terminée.

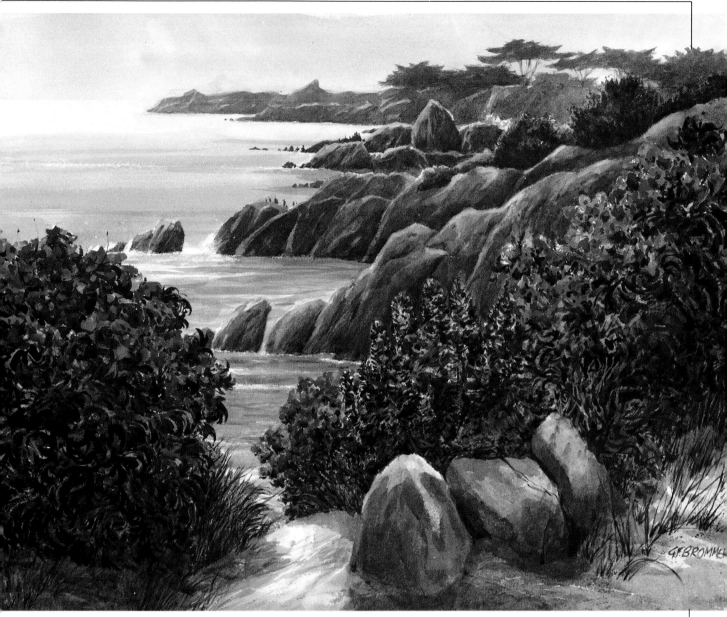

Couleurs du printemps à Monterey Coast, (56 cm x 76 cm), par Gerald Brommer.

Détail. C'est le feuillage du premier plan qui attire l'oeil. Les couleurs sont claires et brillantes, les touches bien marquées et nettes, la composition s'oriente, dans un mouvement rapide, vers la droite du premier plan. Malgré cela, l'effet de profondeur n'est pas abrupte. À l'arrière-plan, les rochers se teintent d'un rose chaud. Plus loin, les touches de rose se font plus discrètes, et encore plus loin, elles deviennent à peine visibles. Chaque petite baie est entourée d'un halo discret, suggérant la façon dont le soleil frappe l'arrière de la falaise en réfléchissant la lumière vers le haut.

L'élaboration des idées

Le croquis est la façon la plus courante d'élaborer une peinture. Il vous permet de développer vos idées principales à une échelle réduite et plus facile à cerner. C'est cette méthode qui est utilisée pour ces deux peintures: une petite aquarelle, et une plus grande de même sujet.

Étude pour passage à niveau, (25 cm x 36 cm).

Il est important d'établir le bon format pour votre peinture. De tout temps, les artistes ont travaillé sur de grands formats, mais c'est autour des années cinquante qui les peintres abstraits, les ont imposés.

Aujourd'hui, il existe des papiers aquarelle de grande dimension, alors même les aquarellistes s'y mettent! Mais bien qu'une grande peinture ait, de toute évidence, plus de présence, elle n'est pas nécessairement plus réussie qu'une petite, et certains aquarellistes préfèrent les petits formats. La qualité n'a rien à voir avec la dimension. Et si par hasard, pense Jamison, il vous arrivait de produire une *mauvaise* peinture, il vaut mieux qu'elle soit petite! L'essentiel étant de travailler à l'échelle qui vous convient!

Jamison a peint son *Étude de passage à niveau* assez rapidement. Lorsqu'elle a été terminée, il a apporté quelques changements qui n'apparaissent pas ici.

Par exemple, sur la droite, il y avait une route grise asphaltée qui allait de l'horizon jusqu'au bas du tableau. Cette forme, trop lourde, déséquilibrait l'ensemble. Jamison l'a donc effacée et lui a substitué de la neige.

Passage à niveau est un agrandissement de la petite étude. Si vous les comparez, vous verrez les nombreux changements apportés dans la seconde version. Le plus important se situe dans l'herbe du premier plan. Jamison désirait renforcer la composition en y ajoutant une couleur dominante et diviser la surface en formes plus originales. D'autres changements, plus subtils: les collines, les arbres à l'horizon ont plus d'importance, la grange, des motifs formés par la neige sur les toits de la grange et dans les champs. Tout ceci, selon Jamison, constitue une amélioration par rapport au croquis original.

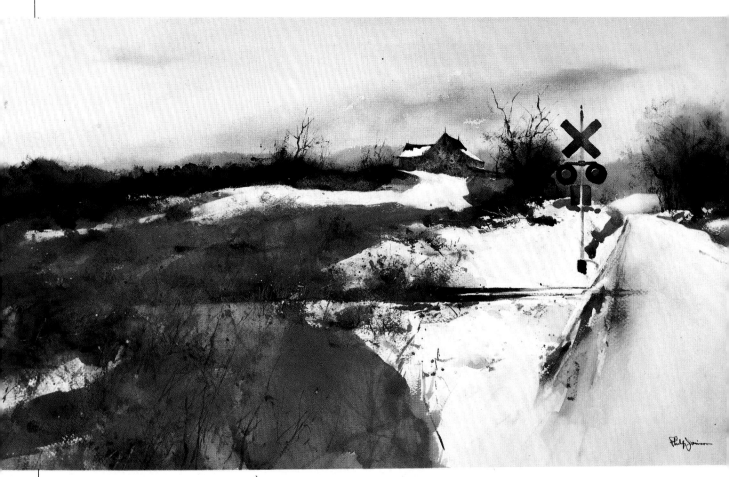

Passage à niveau, (41 cm x 76 cm), par Philip Jamison. **Mill Pond Press, Inc. Venice, Florida.**

L'aquarelle *Étude pour juillet, 1981* est une image assez fidèle de l'idée que Jamison se fait de son atelier à cette époque. Au moment de finir son croquis, il élimina quelques grandes planches à dessin rectangulaires, à l'arrière de la scène et à droite de la table. Il trouvait leurs formes trop lourdes, tout comme l'était celle de la route dans *Étude pour passage à niveau*. L'utilisation du fusain dans la partie inférieure du croquis l'a aidé à masquer et à atténuer les pieds de la table et des sièges qui déséquilibraient l'ensemble.

La composition du croquis était intéressante à agrandir. Il apporta de nombreuses améliorations en peignant *Juillet, 1981,* particulièrement dans les liens entre les zones claires. Le changement majeur se situe dans l'ajout d'un bouquet de marguerites au premier plan: cela rehaussait la composition en plaçant et en isolant une forme blanche contre la grande masse noire de la table et du parquet.

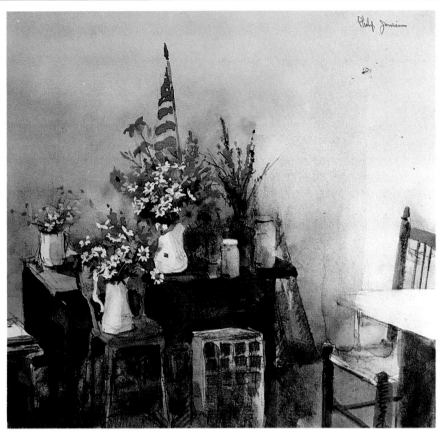

Étude pour Juillet, (29 cm x 30 cm).

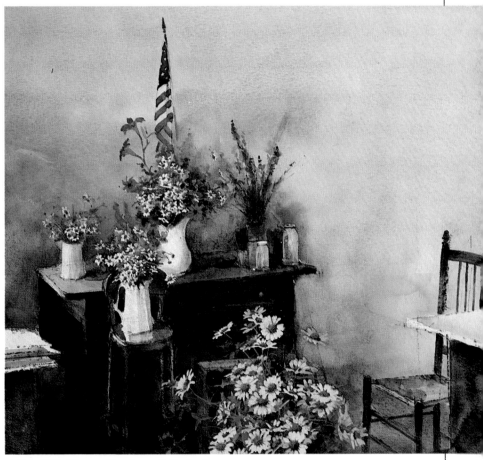

Juillet, 1981, (53 cm x 62 cm), par Philip Jamison.

Des approches différentes pour un même objet

En peinture, l'oeil et l'esprit sont tous deux sollicités. L'oeil voit la nature, l'esprit l'interprète. Ainsi, tout part de l'oeil. L'esprit l'interprète sous la forme du trait et de la couleur; l'imagination du peintre en détermine la qualité artistique. Mais si l'imagination est l'élément déterminant de la peinture, d'autres éléments entrent en jeu: le dessin, la composition et la couleur avec leurs multiples nuances et combinaisons.

Avant de commencer à peindre l'aquarelle: *Cabane de pêcheur,* Philip Jamison a fait ces quatre dessins au crayon, chacun à partir d'un angle de vue différent, mais en gardant la fenêtre comme centre d'intérêt. Le quatrième dessin a directement inspiré la composition finale.

Jamison a passé de nombreuses journées de mauvais temps à faire des croquis dans cette cabane de pêcheur, un espace de 4 m² constamment encombré de l'équipement de pêche de Burt Dyer, pêcheur de homard à l'île de Vinal-Haven, Maine (USA). Le seul changement apporté par Jamison dans l'aquarelle est le bouquet de maguerites déposé sur l'établi.

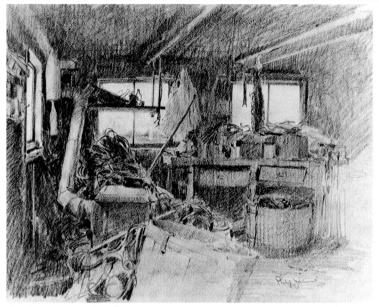

Dessin n° 1 (28 cm x 36 cm)

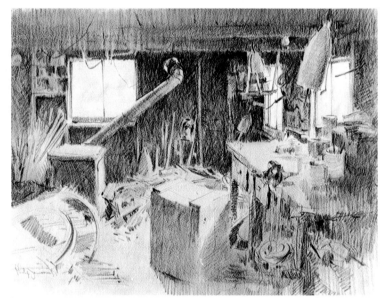

Dessin n° 2 (28 cm x 36 cm)

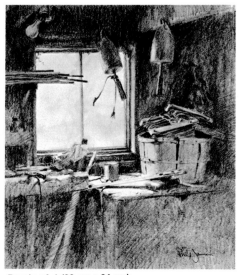

Dessin n° 4 (26 cm x 24 cm)

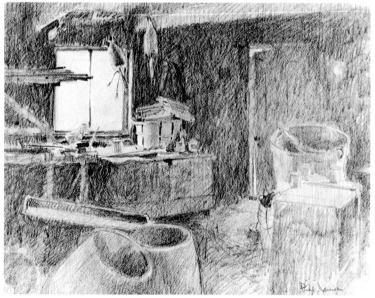

Dessin n° 3 (23 cm x 29 cm)

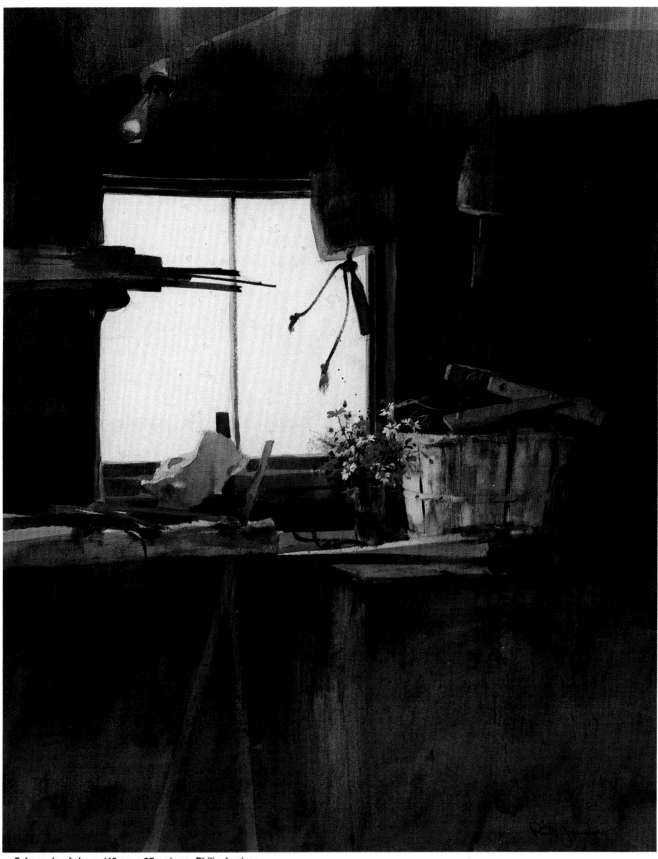

Cabane de pêcheur, (46 cm x 37 cm), par Philip Jamison.

L'élaboration des détails par le croquis

Sur l'île de Vinalhaven, il y a la colline d'Ambrust. Elle s'élève d'une façon assez abrupte derrière le Bridgeside Inn. Pendant des années, Jamison et sa famille sont venus y faire des promenades, des pique-niques, la cueillette des myrtilles ou simplement pour s'y asseoir et regarder le port, la mer et les autres îles.

Au tournant du siècle, cet endroit n'était qu'une carrière de granit. Mais avec l'arrivée du béton, et l'augmentation des frais de transport par bateau, l'industrie du granit à Vinalhaven a cessé petit à petit. Aujourd'hui, Ambrust Hill se recouvre lentement de buissons de myrtilles, d'épicéas et de tout ce qui peut s'accrocher sur les rochers. C'est probablement là que Jamison a peint la plus grande partie de ses aquarelles.

Au début, il escaladait la colline, regardait vers la mer et peignait les maisons de l'île d'à côté. Au fil des années, il a découvert la colline. Aujourd'hui, il lui arrive rarement de peindre «à partir» de la colline — il peint *la colline*. En somme, il s'est lassé des vues panoramiques sur le port. Son intérêt s'est recentré sur l'île. Chaque peinture ou croquis fait à partir de la colline d'Ambrust l'amène invariablement à d'autres, et à d'autres encore. Le temps changeant ainsi que les teintes des herbes ravivent sans cesse son intérêt pour cet endroit unique.

Les aquarelles des pages 122-125 illustrent le parcours suivi par Jamison pour mieux comprendre son sujet — depuis ses notes détaillées sur la végétation, jusqu'à ses peintures finales, en passant par ses études de composition.

Flore de la colline d'Ambrust, est tout juste un aide-mémoire personnel, Il montre quelques détails d'arbustes. Bien que Jamison les utilise rarement dans ses peintures, il trouve utile de se familiariser avec eux — tout comme un artiste se doit de connaître l'anatomie humaine pour peindre des personnages. Il est évident qu'il est d'autant plus facile de peindre un arbre, si on en comprend la croissance.

Touffe de marguerites, qui fut réalisé en moins de vingt minutes, est aussi une étude. Pour Jamison, il s'agissait d'une première peinture sur le thème des marguerites. Il l'a fait pour se familiariser avec elles et voir comment il les traiterait dans une aquarelle.

Aux abords de la carrière, est une aquarelle plus élaborée. Elle donne une vision élargie d'une vue de Ambrust Hill. Le bas de la peinture est de couleur verte. Mais, en réalité, cette partie de la colline est d'une teinte claire de granit, comme la bande horizontale qui traverse le centre de la composition. Jamison a choisi de rendre la section en vert parce qu'il croit qu'une large zone claire aurait été trop forte. En la peignant d'une valeur plus foncée, il l'atténuait. C'est une astuce qui permet à l'oeil de glisser sur une surface pour mieux s'attarder à une partie plus importante de la peinture.

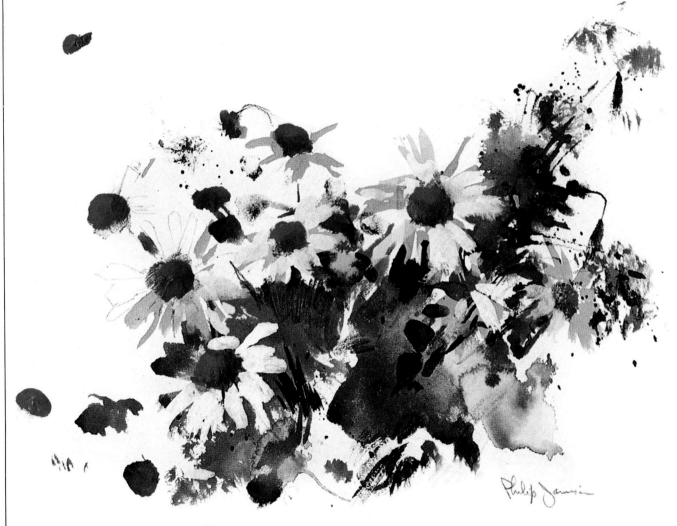

Touffe de marguerites, (23 cm x 30 cm).

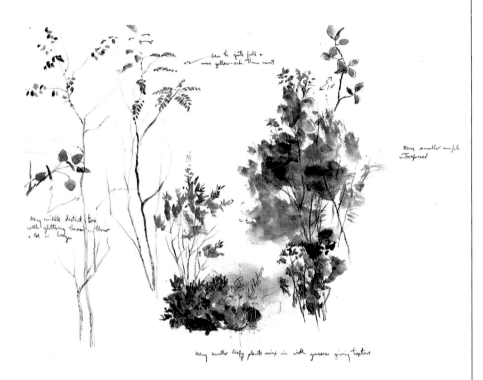

Flore d'Ambrust Hill, (28 cm x 36 cm).

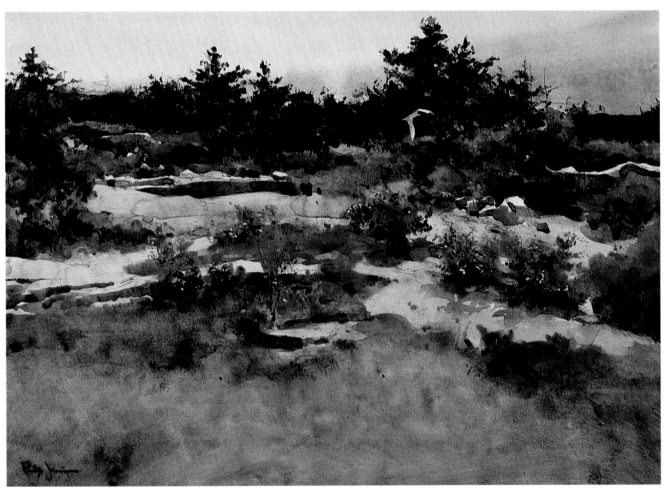

Aux abords de la carrière, (31 cm x 49 cm), par Philip Jamison.

Des fleurs au premier plan

À l'occasion, Philip Jamison fait une étude rapide de composition avant de peindre un tableau. Il essaie d'en abstraire les formes et les couleurs. *Étude d'un bouquet sur la colline Ambrust* est une étude pour une plus grande peinture (non montrée ici) semblable à *Fleurs sur la colline Ambrust n° 2*. L'aquarelle terminée, bien que plus détaillée, s'inspire d'un même sujet et d'une même couleur.

Étude d'un bouquet sur la colline Ambrust, (17 cm x 19 cm).

Après réflexion, (24 cm x 32 cm).

Après réflexion a de nombreux points en commun avec *Étude d'un bouquet sur la colline Ambrust*. L'arrière-plan de ce croquis a lui aussi été composé en vue d'une autre peinture. Ce n'est que plus tard, de retour à son atelier, que Jamison a ajouté le bouquet de marguerites en arrière-plan. Pour lui, ce n'est toujours qu'une étude.

Fleurs sur la colline Ambrust, (21 cm x 29 cm), par Philip Jamison.

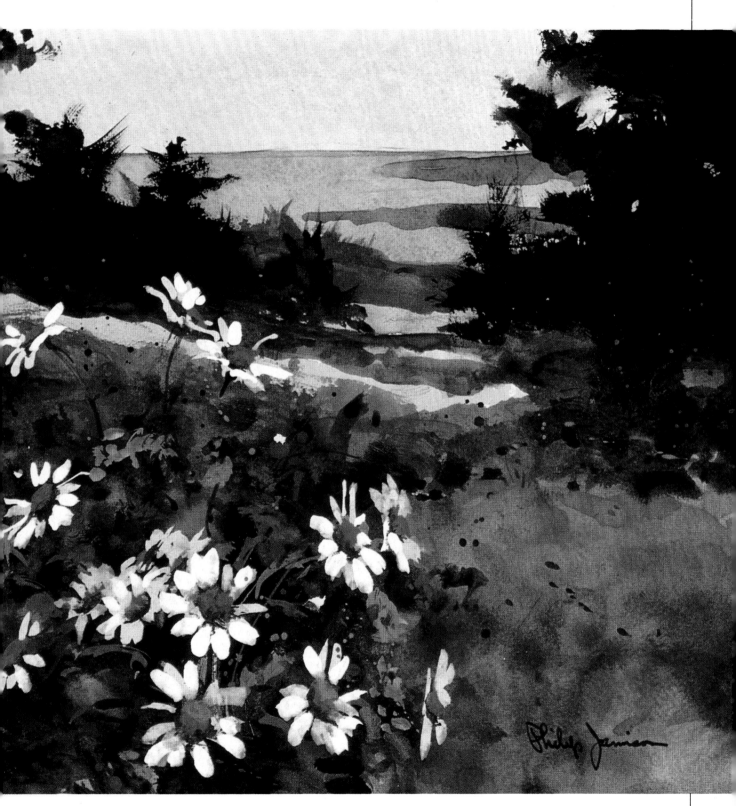

Fleurs sur la colline Ambrust n° 2 est une des premières peintures où Jamison a placé «un bouquet» au premier plan d'un paysage; une idée qui lui est venue naturellement alors qu'il peignait des champs de marguerites. Le fait de donner la forme d'un bouquet aux fleurs du premier plan les met non seulement en valeur, mais aide aussi Jamison à visualiser la «scène» comme une peinture. Cela donne à cette dernière plus d'intensité, améliore la composition et lui donne plus de profondeur.

Travailler en série

Philip Jamison travaille souvent en série, réalisant des études ou des aquarelles à partir d'un même sujet. L'ensemble des peintures produites ici, des pages 126 à 129, ont été faites de cette manière. Pourtant, en commençant cette série, Jamison ne voulait pas faire des croquis préliminaires pour de plus grandes peintures. Il les a plutôt conçues une à une, sans songer aux liens qui pouvaient les unir. Mais quand il en terminait une, il lui en venait une autre plus intéressante. Il aurait pu, tout aussi bien, choisir de traiter le même sujet sous différents angles, sous différents éclairages ou conditions atmosphériques, d'approfondir une image pas encore remarquée ou bien de trouver un nouvel agencement.

C'est ce qui arriva pour les études et les peintures *de l'auberge Bridgeside de Vilhaven, Maine, USA*. Les changements de temps — brume ou soleil — modifiant la lumière à l'intérieur et à l'extérieur de la pièce — entraînèrent peut-être le processus. Tout change à chaque peinture: les dimensions, l'organisation de la lumière, l'ameublement de la véranda.

Un matin, Jamison remarqua que la lumière s'accrochait aux fenêtres, comme un rideau blanc, oblitérant presque complètement la vue sur Indian Creek. Il ne restait qu'une vague idée d'eau, des épicéas et des maisons de pêcheurs. Cette scène étrange et figée l'intrigua tellement qu'il prit son carnet de croquis et exécuta le croquis n° 1, premier d'une série sur le thème de la véranda. Il le fit avec un crayon 6B sur un papier à surface lisse.

Le lendemain, il peignit le croquis n° 2: la brume s'était levée et l'atmosphère de la véranda était tout autre. Le contraste le surprit et le décida à faire ce second croquis. Cette fois, il choisit l'aquarelle, combinée au crayon, pour mieux faire ressortir les tons crus de la scène libérée de la brume. Il utilisa le même papier que pour le croquis au crayon. Il appliqua l'aquarelle assez rapidement, la laissa sécher, puis rehaussa et précisa son dessin avec un crayon à mine tendre.

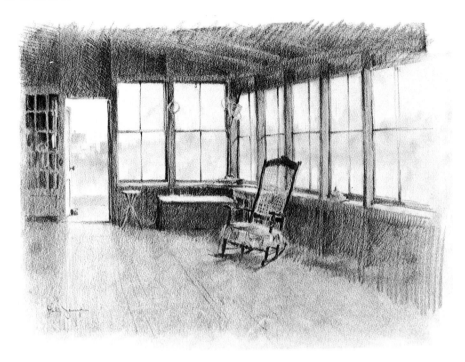

La véranda de l'auberge Bridgeside N° 1, **(28 cm x 36 cm).**

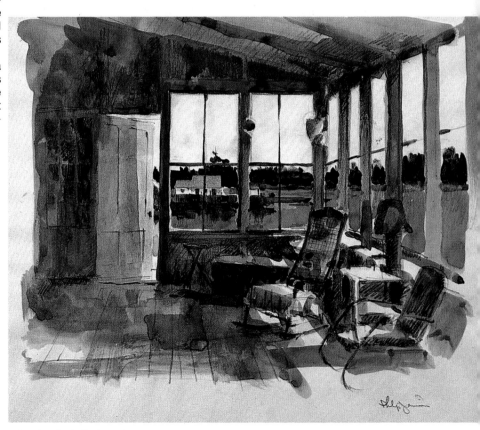

La véranda de l'auberge Bridgeside N° 2, **(28 cm x 36 cm), par Philip Jamison.**

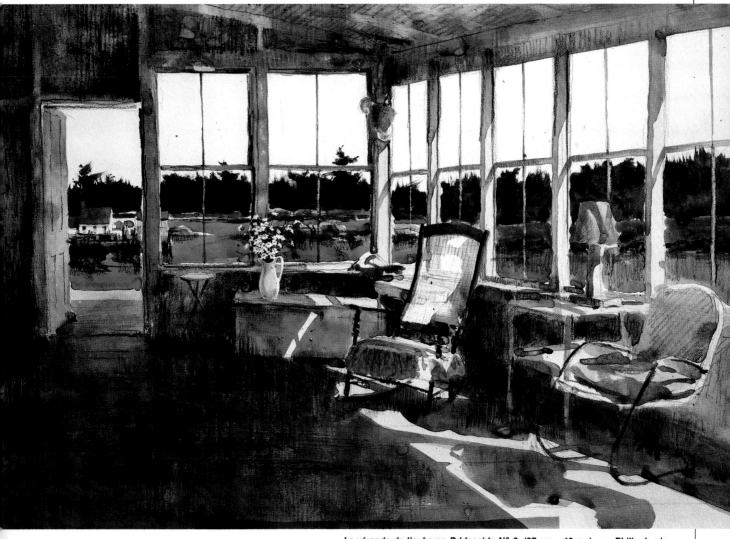

La véranda de l'auberge Bridgeside N° 3, (27 cm x 43 cm), par Philip Jamison.

Satisfait de son deuxième croquis, surtout à cause de la couleur et du sujet, il se sentit prêt pour une étude plus poussée du sujet: *La véranda de l'auberge Bridgeside n° 3*. Il choisit de modifier la perspective et de donner une forme plus large, plus horizontale à sa composition, un aspect plus scénique en somme.

Lorsqu'il l'eut terminée, il ne fut plus très sûr de l'avoir réussie. Il décida d'animer la scène en y ajoutant un petit vase de marguerites. Elle a été exécutée sur un papier fin aquarelle 185 gr m2, et bien que Jamison l'ait rehaussée de crayon, il s'agit bien ici d'une aquarelle.

Un sujet sous influences

Alors que Philip Jamison peignait les précédents croquis de *La véranda de l'auberge Bridgeside,* il remarqua les motifs variés créés par le soleil sur le parquet. C'est au milieu d'une matinée, pendant un court moment où le soleil dessina sur le parquet un motif particulier, que Jamison, intrigué, fit cette peinture de grand format intitulée: *La véranda de l'auberge Bridgeside n° 4.* Il utilisa une feuille entière de papier aquarelle.

Mais cette fois, il y ajouta une chaise et plaça le pot de marguerites en évidence. Dans l'ensemble, on voit qu'il est à l'aise sur une grande surface. Il maîtrise bien son sujet grâce à ses dessins et à ses aquarelles préliminaires.

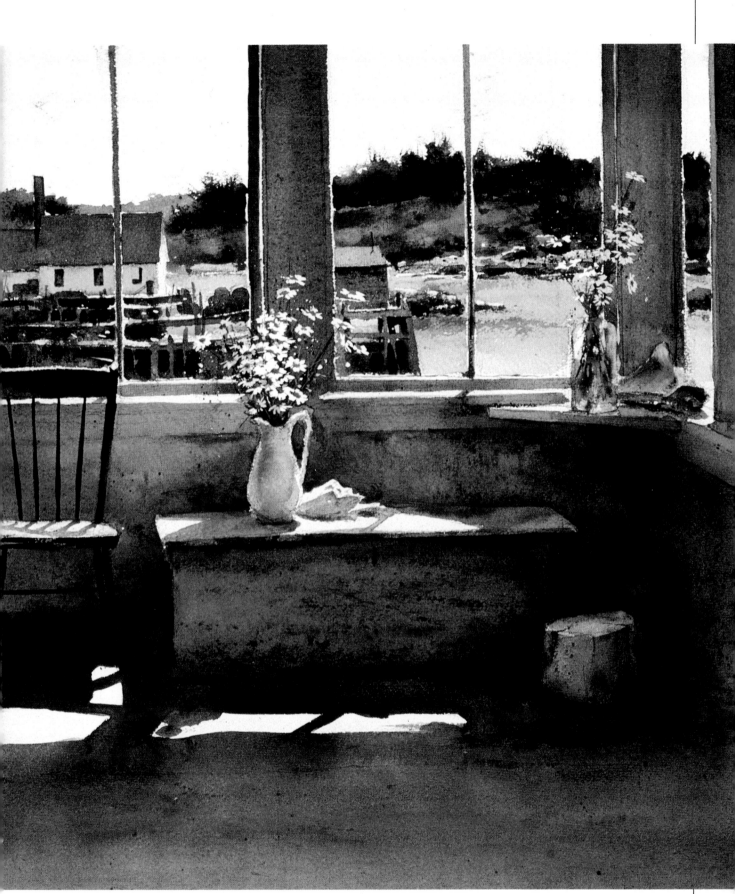

La véranda de l'auberge Bridgeside n° 4, (48 cm x 75 cm), par Philip Jamison.

L'interprétation de la lumière

Comme il a été dit ici à maintes reprises, il vous est possible de traiter un sujet de bien des façons, selon ce que vous désirez mettre en valeur. Par exemple, vous pouvez insister sur un visage de façon à ce que ses traits ne soient pas oblitérés par une trop forte lumière; faire en sorte qu'une lumière brillante joue sur des couleurs vives; ou encore mettre l'accent sur les angles et les formes d'une composition. Il arrive que l'intérêt ne vienne pas du sujet seul, mais plutôt d'une combinaison de la lumière, de l'atmosphère, et du sujet lui-même. C'est ce qui se passe avec les peintures de Charles Reid.

Dans ce cas, il désirait illustrer le jeu de la lumière. Mais il y avait des choix à faire. Les croquis montrent l'aspect qu'aurait pris ses tableaux s'il avait choisi d'exploiter en priorité la forte lumière du contre-jour, en accentuant les contrastes de la lumière et de l'ombre (les valeurs) plutôt que la couleur. L'effet de la lumière à contre-jour est assez théâtral, cru et plutôt stimulant. Mais d'autres qualités peuvent être soulignées, comme le montre sa dernière peinture.

Croquis 1. Voici la scène traitée selon ses valeurs, à peu près comme il l'a vue. La forte lumière en contre-jour fait ressortir la couleur et nous montre des silhouettes foncées en opposition à la table, au parquet et au paysage en plein soleil. Ce croquis pourrait être à la base d'une bonne peinture, peut-être même meilleure que celle de la page 131 — le croquis contenant une idée nettement plus forte que celle de la peinture — mais ce serait autre chose. Ce que l'on peint s'inspire avant tout de l'émotion que l'on désire transmettre. Selon Reid, il est possible de construire sa peinture — pour en faire un témoignage particulier — sur les changements de valeur.

Croquis 2. Reid accentue la couleur du sujet plutôt que les ombres et la lumière. La scène s'est adoucie grâce aux effets combinés des couleurs et des valeurs. Ici aussi, il peint la lumière sans l'aide de l'éclairage à contre-jour. C'est un autre aspect de la scène qui ressort, plus représentatif de son style et de ses émotions. Une fois encore, ces deux représentations sont valables. Il n'y a pas une façon de voir ou de peindre. Mais il faut choisir. Et votre approche doit refléter votre personnalité, ce que vous avez à dire.

1

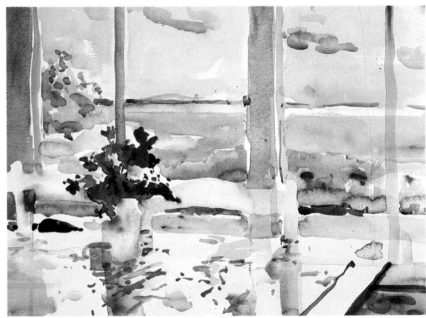

2

Ici, Reid décide de croquer la scène l'après-midi, alors que l'eau et les herbes sont plus colorées. Il enlève chaise et contrebalance les fleurs en modifiant la teinte du parquet. Il fonce légèrement le cadre de la porte, mais laisse le dossier de la chaise et le dessus de la table très colorés. Selon Reid, le fait de travailler un même sujet de plusieurs façons offre de nombreux avantages: l'artiste passe souvent trop de temps à chercher de bons sujets et pas suffisamment à rendre ce qu'il a sous les yeux, en travaillant la couleur et les valeurs.

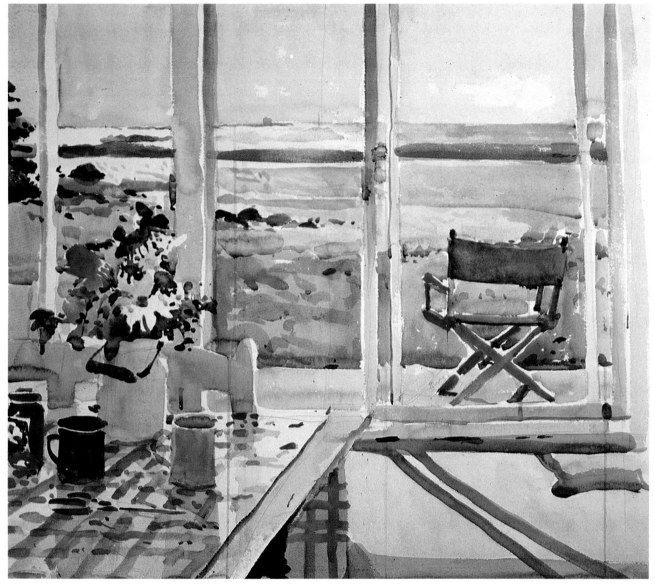

Demi-lunes, (56 cm x 64 cm), par Charles Reid.

Reid a peint *Demi-lunes* au moment où le soleil se levait sur l'océan. Des matins aussi clairs, aussi vifs sont rares en Nouvelle-Écosse. Il a donc essayé de saisir la lumière, à l'intérieur et à l'extérieur.

Peindre la lumière est difficile. Paradoxalement, une peinture doit aussi contenir des noirs pour être lumineuse, sans quoi les couleurs sembleraient délavées. Cette peinture , est plutôt faible et peut-être pas aussi réussie que Reid l'aurait souhaité. Mais, c'était un défi intéressant.

Pour rendre la luminosité, il insiste sur la couleur propre de chaque zone, de la pièce plutôt que sur la combinaison ombre-et-lumière qu'il voit. De même, il éclaircit les valeurs présentes dans les ombres et le reste de la pièce pour mieux rendre la luminosité du tableau. Il peint le cadre de la porte, le pot de fleurs, la tasse et la chaise plus pâles qu'ils ne le sont en réalité. Par contre, il peint les fleurs avec leur couleur propre plutôt qu'en tenant compte de leur valeur.

Par ailleurs, il représente les valeurs qu'il a décelées dans le paysage (et le pied de la chaise) de façon assez réaliste, en gardant les valeurs de la couleur comme elles lui apparaîtraient dans une ambiance neutre. Pour donner du corps à son sujet, il ajoute quelques touches foncées — le pied de la table, les fentes et les ombres sous la porte, les pins sombres et les rochers.

Agencer les couleurs

Il faut choisir les couleurs avec soin puisqu'elles ont le pouvoir d'accentuer ou de modifier les différentes parties d'une peinture. Voici comment Charles Reid s'en sert pour renforcer une composition.

Le chemisier rouge de Sarah. Cette peinture a été faite en une seule pose. L'enfant n'avait pas envie de poser et fixait le peintre avec le moins d'expression possible. Reid trouva amusant de la peindre telle quelle.

Pour atténuer la rigidité de la pose, il place un tissu rouge derrière son sujet. De cette façon, un lien s'établit entre le tissu et le chemisier rouge de Sarah, rendant ainsi la pose moins rigide. Pour l'assouplir encore, il veille à ce que le dessin de la robe à bretelles ne soit pas symétrique. Remarquez qu'il la continue jusque derrière le coude gauche et la laisse paraître un peu sur la droite.

Le modèle portait un ruban rouge. Reid pense donc à l'utiliser comme un délicat accent de couleur. Il éclaircit le mur et le peint d'un ton de gris, qui se marie à la couleur et à la valeur de ses cheveux. De cette façon, le dessus de la tête de Sarah se fond dans l'arrière-plan et son ruban rouge s'en démarque.

Croquis. Reid aurait pu faire une toute autre peinture! Peut-être trouvez-vous ce croquis supérieur et plus expressif que la peinture. Cela montre, en tous cas, à quel point l'idée, le caractère d'une peinture peuvent être modifié par le choix des couleurs et des valeurs.

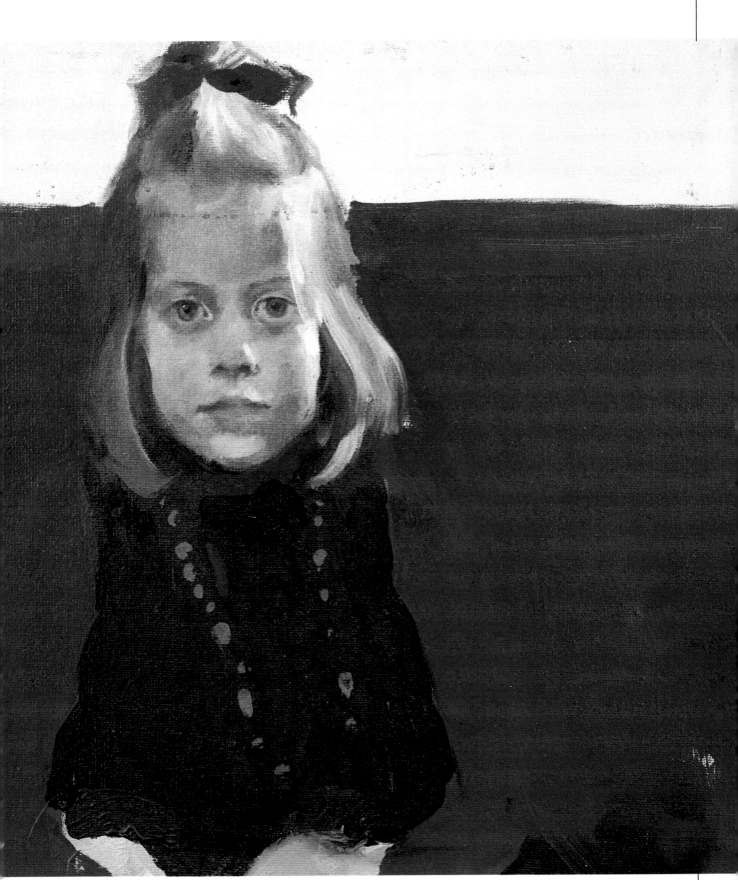

Le chemisier rouge de Sarah, (36 cm x 46 cm) par Charles Reid.

LA CORRECTION DE L'OEUVRE FINIE

Le croquis s'avère un outil exceptionnel lorsqu'il s'agit d'analyser l'oeuvre terminée. Dans cette dernière section du livre, Charles Reid explore les façons d'améliorer et d'analyser votre travail à l'aide du croquis de correction. Ce dernier, comme son nom l'indique, vous aide à voir comment votre dessin ou votre peinture peuvent être améliorés. Par exemple, si l'intensité de vos couleurs ne donne pas le résultat escompté dans une quelconque partie de votre peinture, un croquis de correction peut vous suggérer une approche différente et vous aider à résoudre le problème.

Il peut aussi s'avérer utile pour décider des dernières retouches à apporter à votre tableau.

Traitement des clairs délavés et des foncés embrouillés

Ces travaux d'étudiants ne traitent pas le même sujet, mais chacune contient des erreurs bien spécifiques qui souvent se répètent. Comparez chacune d'entre elles au croquis de correction qu'en fit Charles Reid.

Lumières délavées. Cette peinture a été faite en classe. Il s'agissait d'établir des liens entre des zones de même valeur, à l'intérieur et à l'extérieur du personnage. Excellent peintre, l'étudiant, dans ce cas-ci, a établi des liens. Le dessin et la composition sont aussi très réussis, et la couleur dans les zones plus foncées et intermédiaires est souvent riche et belle, avec de bonnes variations sur les couleurs chaudes. Pourtant, il y a un problème dans les zones claires. Elles sont ternes, pâles et donnent une idée de «tons» plutôt que de couleurs.

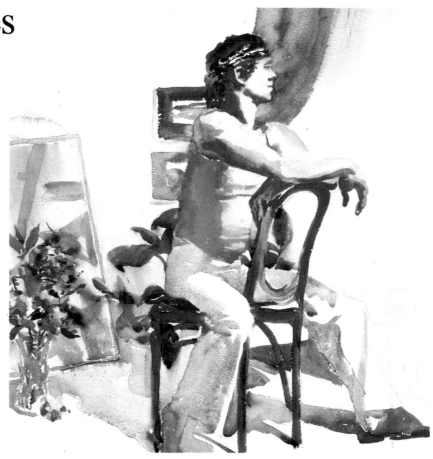

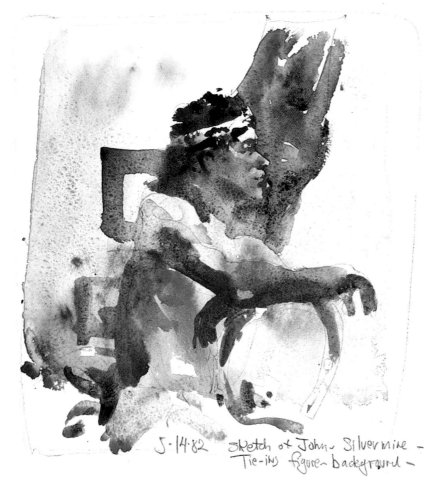

J-14-82 sketch of John- Silvermine - Tie-ins figure- background -

Le croquis correcteur. Reid renforce les clairs en exagérant la couleur et en fonçant quelques parties de l'arrière-plan. Bien que cela soit fortuit dans ce cas-ci, il vaut mieux avoir une couleur juste même si la valeur fonce au cours du travail. Reid utilise du rouge de cadmium pâle, du jaune de cadmium, de l'ocre jaune pour les tons clairs en pleine lumière, et peint les ombres du modèle, situées près du cadre, avec du bleu céruléum et de cobalt. L'arrière-plan est fait d'un mélange de cramoisi d'alizarine, de bleu céruléum et d'ocre jaune pour le rendre diaphane. Reid utilise du cramoisi d'alizarine, du bleu outremer et de la terre de Sienne naturelle pour le drapé.

Les foncés embrouillés. L'étudiante qui a réalisé cette peinture a, de toute évidence, beaucoup de talent. Elle maîtrise très bien la technique de l'aquarelle. Mais elle a surchargé sa peinture. On le voit dans l'absence de netteté des contours. On le remarque plus encore dans les noirs. Ils ne possèdent ni luminosité, ni vie. Ceci est dû au fait que, préoccupée par la valeur, elle a sans doute négligé la couleur. Elle a aussi trop nuancé les noirs avec d'autres couleurs. Lorsque l'on désire obtenir un vrai noir, il vaut mieux utiliser un noir d'ivoire plutôt que d'essayer d'en obtenir un avec des mélanges. Par ailleurs, Reid essaie d'amener ses étudiants à rendre leurs ombres plus lumineuses, en accentuant la couleur de l'ombre plutôt que sa valeur. Selon Reid, il vaut mieux pour les ombres utiliser des nuances foncées que des noirs.

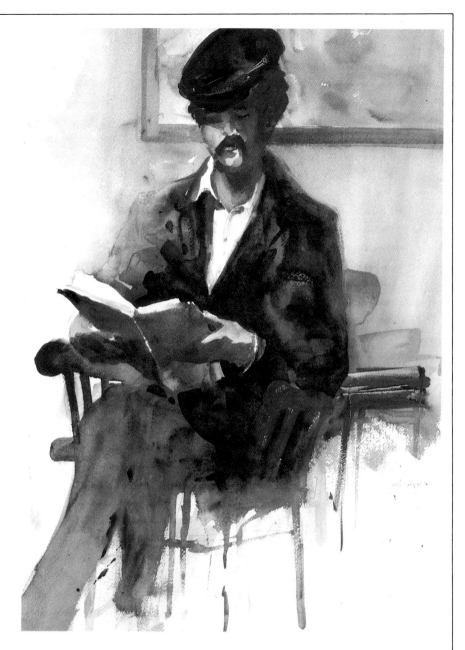

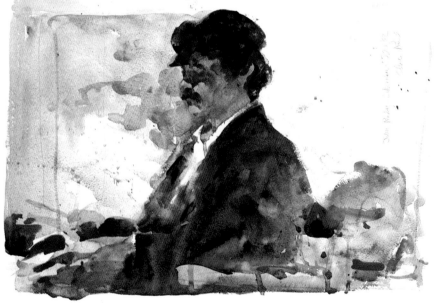

Croquis de correction. Reid laisse entrevoir l'idée de noirs noirs, en essayant de ne pas trop s'attacher aux valeurs qu'il distingue. Au lieu d'en copier fidèlement la valeur, il essaie d'en peindre les ombres, grâce à des contrastes de couleurs chaudes et froides. En un sens, il «exagère» la couleur.

Reid aime pouvoir identifier les couleurs chaudes et froides qui entrent dans la composition de ses ombres. Il mélange les couleurs directement sur le papier plutôt que sur sa palette. Mais il ne fait cela que pour les noirs: les clairs sont mélangés sur la palette comme il le ferait pour toute peinture à l'huile.

Comment sauver une peinture en l'assombrissant

Il se peut que votre peinture vous paraisse manquer de tonus — couleurs délavées — parce que vos valeurs sont trop claires et vos couleurs trop faibles. Charles Reid vous conseille de la rehausser en y ajoutant quelques couleurs fortes et soutenues, quelques noirs biens marqués. Mais il est peut-être aussi trop tard. Des couleurs fortes ou foncées détonneront peut-être dans une peinture aussi faible. D'habitude, on applique les noirs au début d'une peinture et non à la fin. Il vous faudra peut-être reprendre toutes vos couleurs.

L'équilibre d'une peinture tient aux valeurs foncées. Un ou deux traits bien placés est tout ce dont vous avez besoin. Ne les appliquez pas au hasard ni parce qu'il le faut bien. Décidez soigneusement leur utilité et choisissez ensuite le meilleur endroit où les placer. Si un noir n'apporte rien à la composition, ne l'ajoutez pas: il ne ferait que divertir.

Croquis. Reid a fait ce croquis de *Daisy à Silvermine* en omettant les valeurs les plus foncées pour vous montrer ce que serait la peinture sans elles. De fait, il essaie de rendre ses couleurs à partir d'une même valeur, mais, inconsciemment, il a effectué deux modifications pour compenser les noirs perdus. Pouvez-vous les identifier?

Les roses sont plus vifs, un peu plus foncés derrière le modèle et le jaune de sa robe est plus soutenu. Même si la plupart des valeurs sont claires et comme passées, les tons soutenus donnent une certaine énergie à la peinture.

Daisy à Silvermine. Reid a réalisé cette peinture dans le but de voir si une peinture où prédominent les valeurs claires peut bénéficier de l'ajout d'une ou deux valeurs beaucoup plus foncées. Décidez vous-même. Lui, n'en est pas encore convaincu!

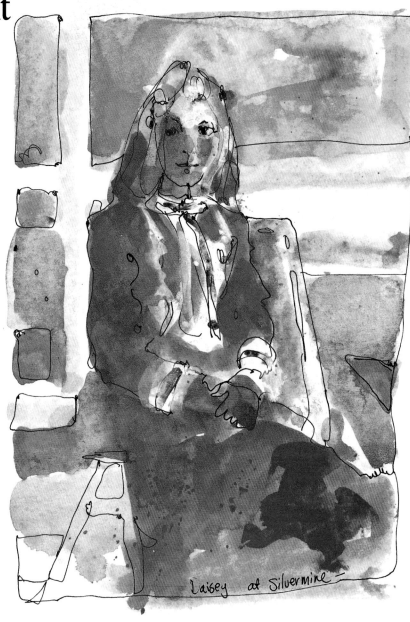

Daisy à Silvermine, (76 cm x 61 cm), **par Charles Reid.**

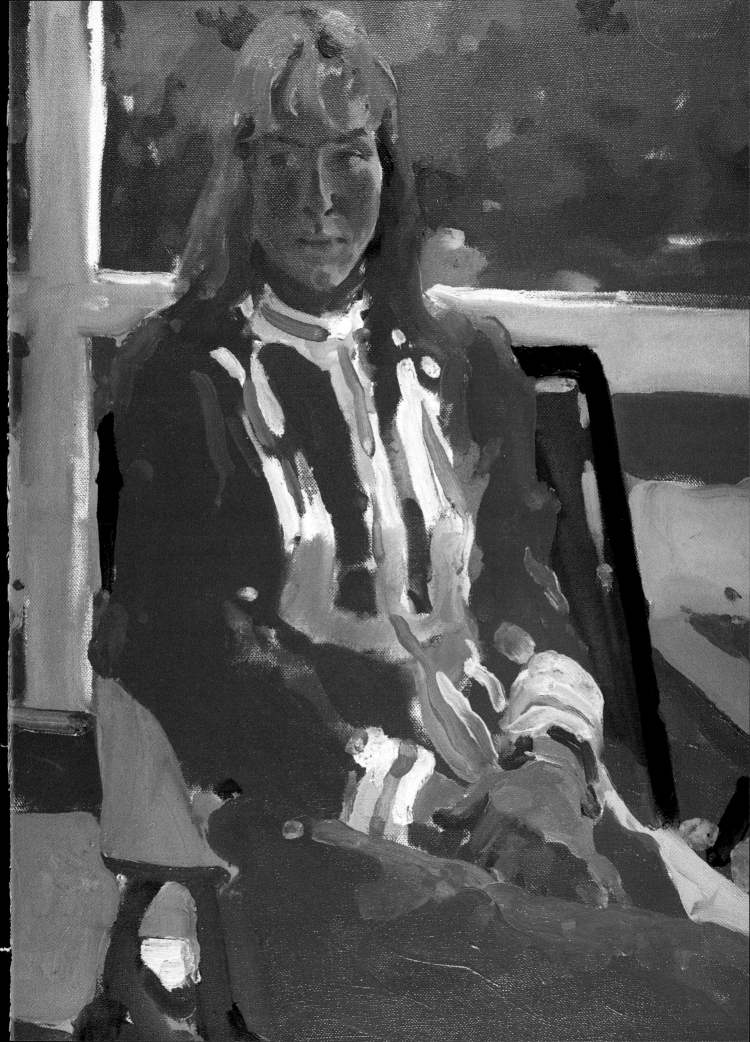

Unifier un centre d'intérêt morcelé

Il est très important d'établir des liens entre le sujet et son environnement. Une peinture en a besoin pour sembler finie. Mais, il ne suffit pas d'estomper des contours ou de reprendre des couleurs, des formes ou des traits en différents endroits de la peinture. Les liens sont l'esprit même dans lequel est pensé la composition. C'est pourquoi, il faut penser la peinture à l'avance. Si vous ne le faites pas, vous rencontrerez des difficultés semblables à celles de Reid (voir pages 140 à 143). Voyons ce qui n'a pas marché et la façon de l'éviter.

Lauren. Lauren était à un tournant de sa vie. Elle avait un très joli visage, une personnalité dynamique, et une histoire personnelle tellement fascinante que, Reid éprouvait des difficultés à se concentrer sur sa peinture tandis qu'elle se racontait. Il devint si absorbé par la conversation qu'il oublia de chercher une idée directrice pour sa peinture. De plus, elle devait s'envoler pour la Floride bientôt. Il se sentit obligé de se concentrer sur elle et de laisser l'arrière-plan pour plus tard.

Cela ne devrait poser aucun problème, à condition que Reid note les couleurs et les valeurs principales du teint de la jeune femme et de ses vêtements. Elle portait une veste noire, un jean et un chemisier bleu — et l'atelier (sauf le tapis d'Orient) comportait des bruns très chauds. Mais lorsque plus tard il voulut peindre l'arrière-plan (son atelier), Reid s'aperçut qu'il n'avait aucun moyen de relier les couleurs de Lauren à son environnement.

Puis, il découvrit un problème plus grave encore. Sauf la veste de Lauren, il n'y avait aucun contraste marqué dans la peinture, aucun motif important d'ombres et de lumières. Il contourna le problème en créant des contrastes intermédiaires, mais, dans l'ensemble, les valeurs ne s'imposaient nulle part.

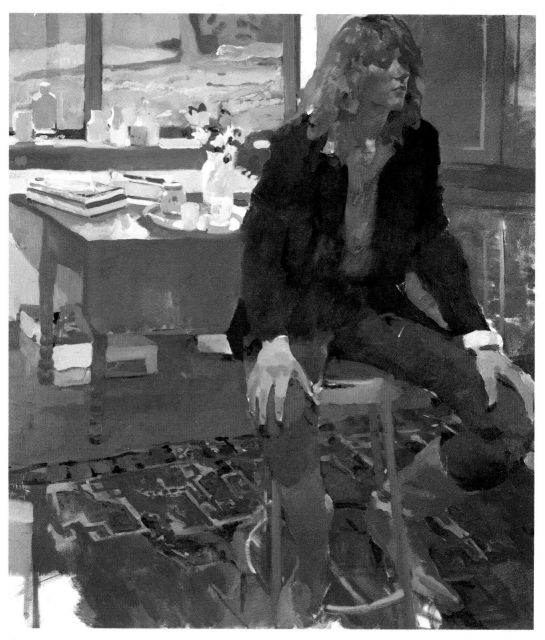

Lauren, (102 cm x 102 cm), par Charles Reid.

Une peinture peut être réussie dans une gamme froide ou chaude, avoir des contrastes marqués d'ombre et de lumière, ou être toute en valeurs et en couleurs intermédiaires. Si vous couvrez le visage de Lauren de votre main, vous vous en rendrez compte. Chaque moitié de cette peinture pourrait être réussie en elle-même. Mais il y avait un choix à faire.

Reid imagina deux solutions. Éliminer le côté gauche et faire simplement un portrait sans trop élaborer d'arrière-plan, ou rechercher une valeur importante et des liens de couleur entre Lauren et le fond. Il se décida pour la seconde et fit deux croquis afin d'établir ces liens.

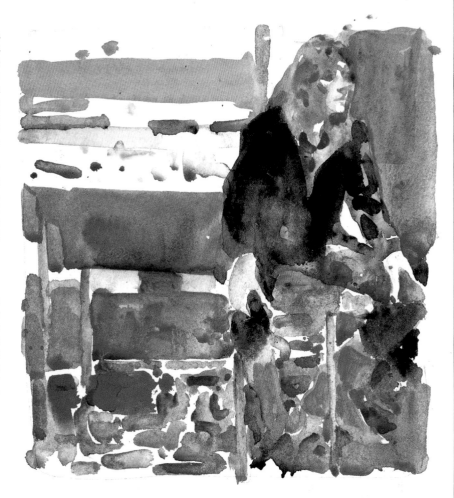

Croquis 1. Ici, Reid tente d'éclairer le coin de la table et de la fenêtre, afin de créer une luminosité importante dans le tableau pour contrebalancer la veste foncée. Il essaie aussi de donner plus de valeurs aux couleurs fortes et foncées de la partie inférieure de son tableau pour atténuer la présence trop dominante du personnage.

Croquis 2. Cette fois, Reid tente d'équilibrer le personnage en renforçant la partie supérieure de sa peinture. Il anime le paysage derrière la fenêtre en ajoutant quelques taches foncées et intensifiant la couleur de l'herbe.

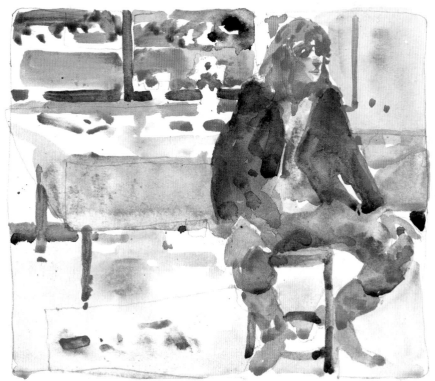

Le centre d'intérêt

Charles Reid a peint cette huile dans l'atelier de Sperry Andrew. À l'origine, cette propriété appartenait au peintre américain J. Alden Weir; mais en réalité l'atelier avait été bâti par le gendre de Weir: Mahonri Young (le petit-fils de Brigham Young). De nombreux artistes américains du dix-neuvième et du vingtième siècle — Hassam, Théodore Robinson, Ryder, Twachtman — ont habité la propriété de Weir. Cela intimidait Reid de peindre dans un endroit hanté par des esprits aussi célèbres.

Sperry et Reid ont souvent peint le même modèle, mais comme ils ont un point de vue différent, ils s'en remettent constamment aux souhaits non exprimés de l'autre. Le résultat est qu'ils se renvoient constamment la question: «Qu'aimerais-tu peindre?» Jusqu'à ce que leur modèle parle de s'en aller. Puis, ils finissent par s'entendre sur une pose que le modèle juge confortable, quelle qu'elle soit. J'exagère un peu mais il reste que Reid trouve difficile de travailler en compagnie d'un artiste qu'il aime et respecte. Malgré tout, il trouve que ses meilleurs moments de peinture se sont passés dans l'atelier de Sperry.

Ici, le problème principal réside dans le manque de lien entre le modèle et le poêle. Le deux sujets se font concurrence. Reid n'ayant pu se décider sur la prédominance de l'un ou de l'autre. Il aurait dû en choisir un. Une solution aurait été de placer le modèle au premier plan. Mais la teinte chaude et marbrée du poêle lui plaisait...

Solutions possibles (croquis). Voici deux croquis à l'encre qui illustrent ce que Reid ferait s'il avait à repeindre le sujet. L'une des solutions consisterait à placer le modèle derrière le poêle, en partie masqué par lui: les deux sujets auraient pris place dans la composition. Mais la seconde solution — une vue arrière avec une pose naturelle et originale — possède aussi quelque mérite.

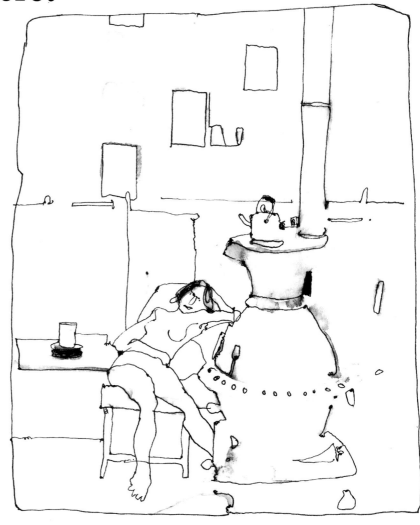

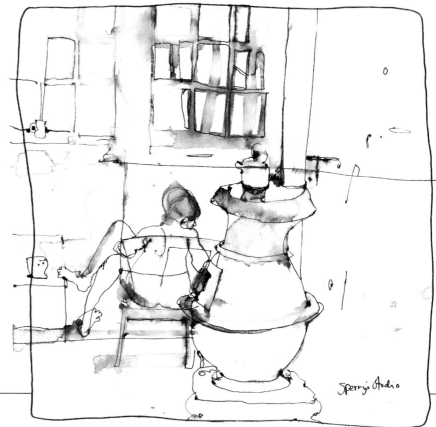

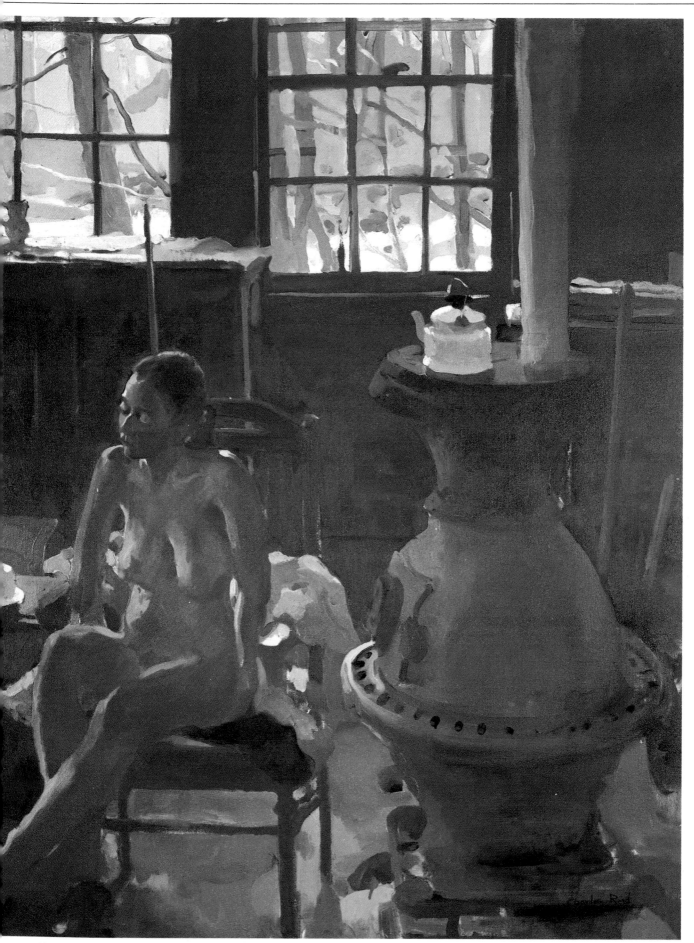

L'atelier de Sperry, (127 cm x 127 cm), par Charles Reid.

Index

Animaux, 26, 52-63
 à la maison, 52-53
 cerf, 58-59
 croquis des formes d', 58-60, 62-63
 éléphants, 62-63
 études comparatives, 57
 mouvement des, 55, 59, 61, 63,
 72-73
 musée, 56-57
 primates, 60-61
 zoo, 54-55
Approche gestuelle, 25
Approche selon les valeurs, 26-27
Aquarelle, 14-15
 formes humaines à l', 64-67, 70-71
 mélange, 137
 peindre à l', 100-101, 110-111
Arbres, 42-43
Carnets de croquis, 10
 organisation de la feuille, 38-39
 reliures, 10
Collage, 116-117
Composer
 avec la couleur, 132-133, 140-141
 avec la valeur, 96-97
 avec les formes géométriques, 90,
 114-115
 avec les formes négatives, 86-87
 centre d'intérêt, 140-143
 croquis, 73, 86, 92-93
 en modifiant le point de vue, 91,
 120-121
 natures mortes, 88-89
 paysages, 110-111
 peintures à partir du croquis,
 100-113
Contours, 33, 82-83, 88-89
Couleur
 chaude ou froide, 106-109, 137
 choisir, 100-101, 108-111, 115, 116
 composer avec la, 132-133, 138-141
 correction des ombres et lumières,
 136, 137
 lumière et, 130-131
 mixage, 137
 paysage, 108-109
 propre, 130-131
 technique de John Koser, 110-111
Croquis de contours, 28-29, 68-69
Croquis rapide, 24, 36-37
Croquis, 100-103
 fleurs, 119-125
 intérieurs, 119-121, 126, 131
 marines, 116-117
 modèles en pleine lumière, 102-107,
 112-113, 136-137, 140-143
 paysages, 100-101, 108-111,
 118-125
 portraits, 132-133, 138-139
 scène urbaine, 114-115
Croquis, 72-73
 à main levée, 72-73
 pour élaborer des idées, 118-119
 pour peindre, 92-93, 100-109
 propos du, 51
 vitesse, 36-37

Dessin de contour, 30-31
 au lavis, 70-71
 croquis de contour, 28-29, 68-69,
 72-73
Dessin de la silhouette
 arbres, 45
 formes humaines, 64-65, 78-81
 nature morte, 88-89
Détail, 100-101, 117
Échelle de valeurs, 85
Encre Sépia, 20-21
Espace, 100-101
Estompage, 33
Études de fleurs, 122-125
Finition du croquis, 47-49, 70-71, 86,
 102-109, 118-119
Fleurs, 122-125
Formes géométriques
 animaux, 58-59
 composition, 90, 114-115
 configurations terrestres, 44-46
 proportions, 46
Formes négatives, 86-87, 92-93, 97
Formes positives et négatives, 84-85
Formes
 justesse des, 80-81
 grandes formes, 78-79
 ombres, 95
 positives vs. négatives, 84-87, 92-93
Fusain, l'initiation au, 22-23
 à l'extérieur, 46-47
 croquis au, 88-89
Interprétation, 51, 73, 126-127
 de la lumière, 130-131
Lavis
 formes humaines au, 64-67, 70-71,
 78-79
 peindre au, 100-101, 110-111
 sépia, 20-21
 tons au, 34-35
Lignes
 hachurées, 18
 de contours, 30-31
 enveloppantes, 18, 33
 superposées, 19
 techniques variées, 16-17
Lumière et ombre, 34-35, 112-123,
 130-131
 direction de la lumière, 34-35
 44, 106-107
 lumière nocturne, 104-107
 lumière dans la composition, 92-93,
 95, 112-113
 nuages, 44
 paysages, 108-109
 silhouettes, 33, 80-83, 94-95,
 102-103
Mannequin, 26
Marines, 116-117
Matériaux, 10-14
 aquarelles, 14-15
 boîte à dessin, 11
 carnets de croquis, 10
 crayons, 12
 encre, 13
 godets, 13

marqueurs, 13
papier, 10, 11, 14, 34
pinceaux, 13, 14, 34
plumes, 12, 13
Modèle de valeur, 96-97, 108-109,
 114-117
Mouvement
 animaux, 55, 59, 61, 63
 geste, 25-26, 66-75
 lignes superposées, 18-19
 silhouettes, 64-71, 75
Mouvement, 18-19, 24
Natures mortes, 88-91
Noirs troubles, 136-137
Nombre d'or, 29, 104-105
Nuages, 44
 ombres, 32-33
Ombre, 32-35
 au lavis, 34-35
 au trait, 32-33
Organisation
 de la page de cahier à dessin,
 38-39
 de l'oeuvre finie, 114-115
 pinceaux, 14, 34
Paysages, 108-111, 122-123
Petites études, 38-39, 116-117
Plantes, 42-43, 86, 122-123
Point de vue, 50-51, 91, 120-121
Position avantageuse, voir Point
 de vue,
Section d'or, voir Nombre d'or
Séries, 126-129
Silhouettes
 en dansant, 70-71
 formes des, 78-81
 langage du corps, 74-75
 lumière sur la, 33, 80-83, 102-103,
 106-107
 mouvements de la, (trait) 68-69, (trait
 et lavis) 70-71, (aquarelle) 74-76
Sujet (Le)
 choisir, 50-51, 100-102,
 en série, 126-130
 étudier, 122-125
 placement du, 73, 97, 120-121
 simplifier, 48-49
 vivant, 52-53
Texture, 88-95
Ton, 32-35
Valeur
 choisir, 132-133
 contrôler, 95, 116, 130, 138-141
 identification des formes positives
 et négatives, 84-87
 ordre, 96-97
 propre, 94, 130-131
Variations sur le mouvement, 25-66-69,
 72-75, 108
Vignettes, 29, 86-87